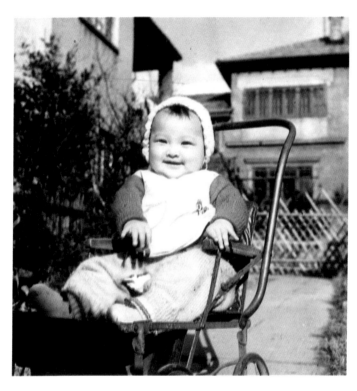

⋮三個月時的
陳冲

❖

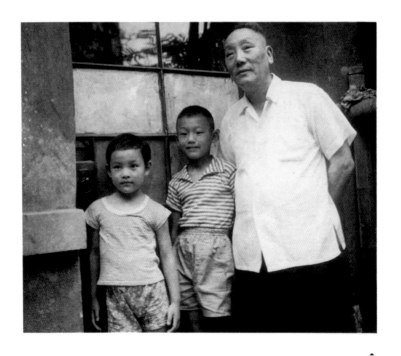

❖ 陳冲，陳川
和爺爺…▶

❖ 陳冲，陳川…◀

▲⋯三歲時的陳
冲與父母及
祖母 ❖

年少時的陳冲

……考取上海外語
學院時，表演
訓練班的同學
們贈予陳冲各
種紀念品◆

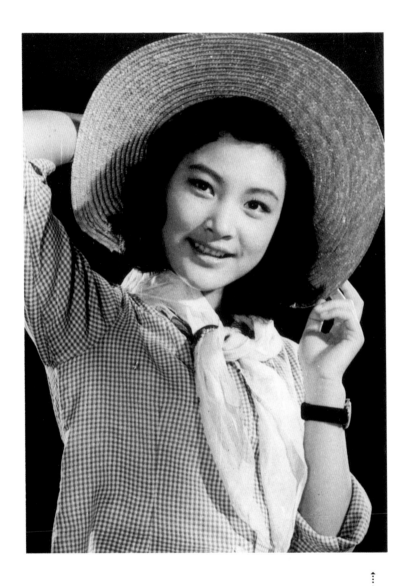

⋮少女時代
❖

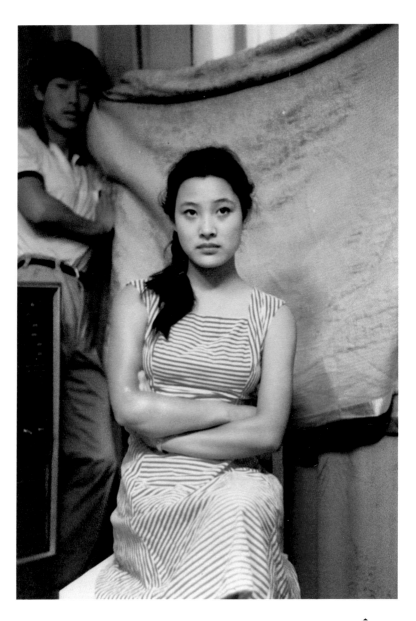

❖像 妹妹畫肖 川，哥哥正準備給 ⋮陳沖與陳

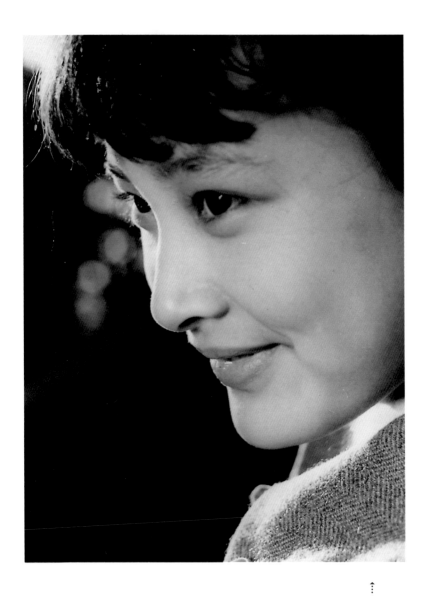

主演 《小花》

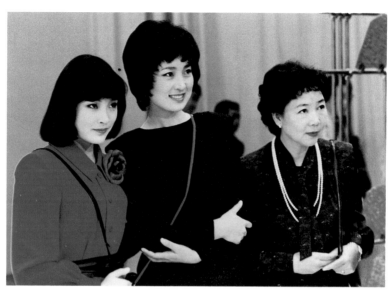

◀┈ 陳冲隨中國
電影代表團
訪日本
❖

◀┈ 二十四歲的陳冲
❖

▪️ 陳冲和最疼
愛她的外婆
在一起 ❖

◀️ 在《大班》拍
攝地 ❖

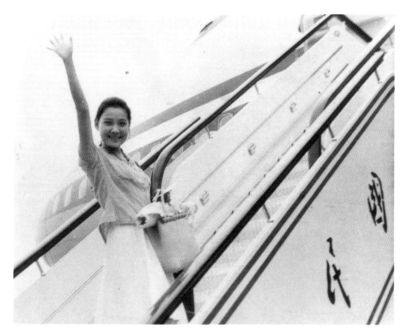

←‥‥離開故鄉
赴美 ❖

←‥‥陳冲在體驗生活
❖

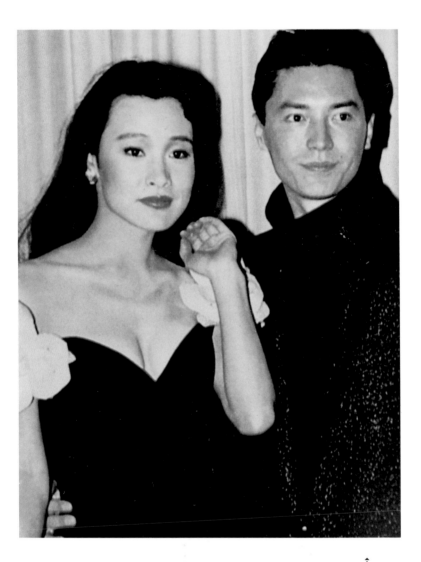

在奧斯卡頒獎臺上的陳冲和尊龍「末代皇帝」與「皇后」

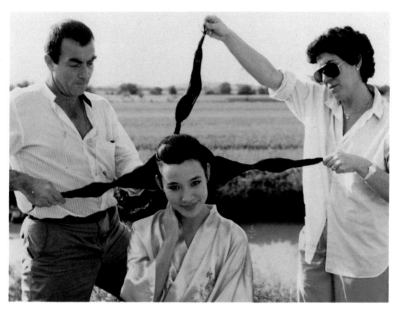

在《大班》拍攝現場 ❖

《大班》時期的陳冲 ❖

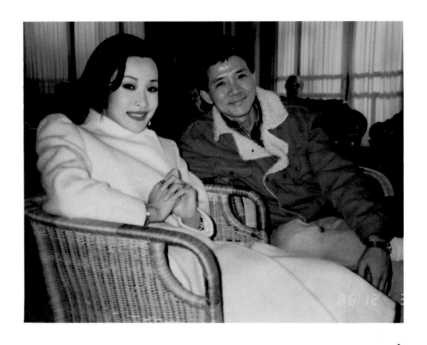

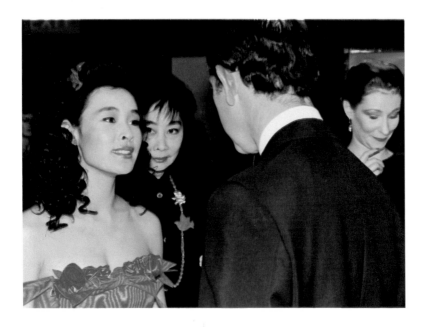

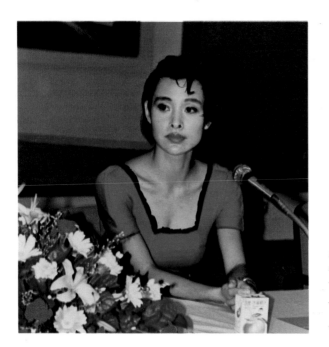

⋮▸ 陳冲，盧燕與
英王子查爾斯
相會
❖

⋮◂ 在臺灣的記者
招待會上
❖

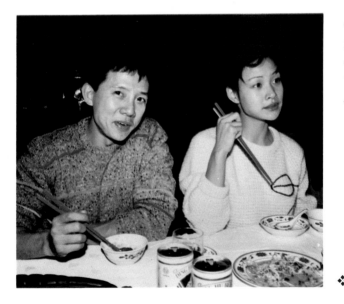

陳沖與《末代皇帝》的成員 ❖

陳沖與柳青 ❖

陳冲與《天與地》劇組成員。左起：陳冲，托尼，作者，導演奧立佛斯東

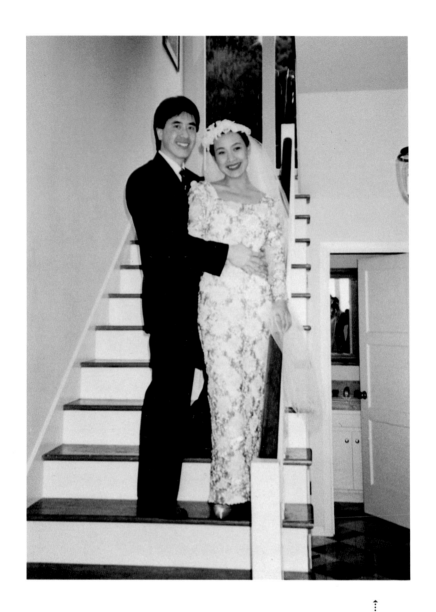

⋮婚禮上的新
娘陳冲與新
郎彼得　❖

…陳冲與好友<br>閔安琪 ❖

…陳冲和彼得<br>（許毅民）❖

※ 陳冲洛杉磯的家，桌子和床是與哥哥親手做的 ❖

陳冲近照

※ 我是條變色龍，
很快就失去了我
自己的色彩，變
得跟這兒的泥土
一個顏色。用粗
俗的外表來保護
自己，避免內心
的觸動。❖

❋ 我總問自己有沒有
挖盡自己的潛力，
不管當演員、做妻
子或將來做母親。
如果我把一切都給
予了，那我就心滿
意足了。
❖

# 陳沖從影年表 （主要演出之角色）

* 1977——《青春》 飾女主角啞妹
* 1979——《小花》 飾女主角小花
* 1980——《海外赤子》 飾女主角黃思華

《海外赤子》

《小花》

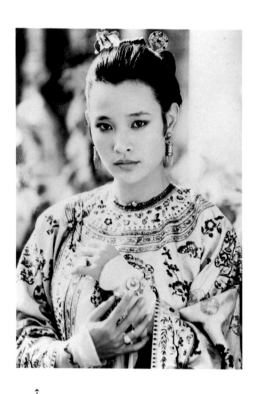

* ——1980——《甦醒》飾女主角蘇小梅
* ——1985——《大班》飾女主角美美
* ——1986——《末代皇帝》飾女主角婉容皇后
* ——1987——《英雄之血》飾奇塔

《大班》

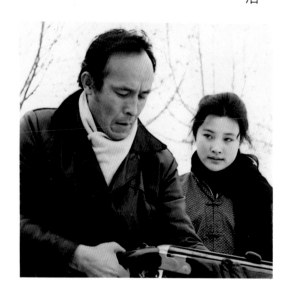

《甦醒》

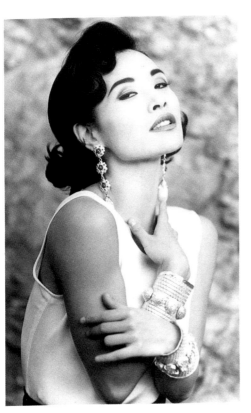

＊
一
九
八
九
——
《隨風而逝》飾女主角思敏

＊
一
九
八
九
——
《雙峰》飾喬伊

＊
一
九
九
〇
——
《龜灘》飾女主角米諾

＊
一
九
九
二
——
《天與地》飾母親

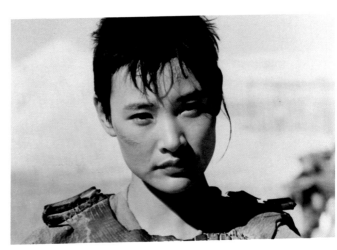

⋮
《雙峰》

⋯
《英雄之血》

＊
――
1
9
9
3
――
《金門橋》飾女主角瑪麗蓮

＊
――
1
9
9
3
――
《誘僧》飾公主及尼姑

＊
――
1
9
9
3
――
《死亡地帶》飾愛斯基摩女郎

＊
――
1
9
9
4
――
《紅玫塊與白玫塊》飾王嬌蕊

↑⋯⋯
《金門橋》

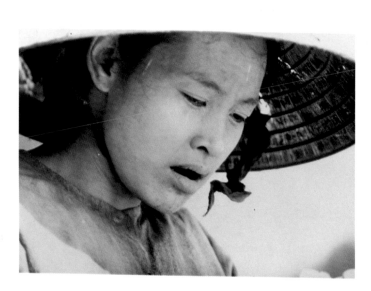

⋯⋯→
《天與地》

# 陳冲前傳

三民叢刊 93

三民書局印行

嚴歌苓著

# 序

……

在失去的時候，我們得到什麼？

在得到的時候，我們失去什麼？

事業上的進展使我變成了個忙碌的人，整天拋頭露面，跑碼頭，很不可愛。我腦子裏可愛的女人是協和、恬靜的，也常常渴望自己也成為這樣一個可愛的女人。

但是，在恥辱的熔爐裏煉出來的卻是另外一個女人。她剛強、頑固，不撞南牆不回頭；她提起來一條，放下去一灘，伸縮性極強；她沒有成為賢妻良母，她失敗了，但在一切挫敗中她取得了一些小小的成績，學到了一些做人的道理……

她愛大笑，笑得很不文雅，也許這是她保持健康、蔑視困難的法寶；

不嫻雅，不可愛也就罷了。

⋯⋯

今天，我的機會多了，生活好多了。我又得到了承認和被接受，有時候，我可以飛去跟英國王子喝午茶，和法國總理進晚餐。但我希望我永遠不會忘記自己的使命，腳踏實地的生活。

陳冲

Joan Chen

# 引言

陳冲是好萊塢目前片酬最高的亞裔女演員。沒多少人知道她叫 Cheng Chong，人們都極順口地叫她 Joan Chen。

Joan Chen 是個不化妝，不穿明星行頭，愛開敞篷車，光腳丫到海灘上買螃蟹來煮的一個人。具體說一個三十二歲的女子。雜誌 *INTERVIEW* 的記者形容陳冲像個「逃學的孩子」。

Joan Chen 與陳冲是有很大距離的，但內心沒變過。變不了。還一樣憨、直、強，還那麼本色。當雜誌 *DETOUR* 的採訪者問她：「你有最喜歡的服裝設計師嗎？」她答：「沒有。有時發現一件衣服合適我，就買回家了。一看標籤，才知道⋯⋯哦，原來是某某設計的。有時我也去二手貨商店逛，買條裙子什麼的——所有的愉快都在那個發現中。」採訪者

對這麼坦白，這麼不虛榮的女明星感到意外。陳冲並非存心逆反好萊塢風格，她自己的結論是：做一個本色的人最省事，最省時。

陳冲的時間省下來第一是為讀書，她所有的朋友已習慣買書作禮物送她；第二是為幻想，用她自己的話，叫「胡思亂想」；第三是為睡覺。陳冲像所有的失眠症患者一樣，總是認真、勤奮、分秒必爭地睡覺。在攝影地住宿的旅館總機從不在她入寢的時間把她的電話接進來。

她會：

一口氣讀完一整本書，……雖然我的心仍然孤獨，但這孤獨似乎昇華了，變得寬濶了。我在反省中找到了孤獨的意義與美。這幾年來，忙忙碌碌，很少有時間看看自己心裏的地圖，旅行一下自己心裏的世界。

陳冲前傳　目次

序 ........................... 1

引言 ........................ 4

1 好萊塢的失眠者 ...... 15

2 永不跪下的外公 ...... 21

3 多事童年 ............... 30

4 少年不識愁滋味 ...... 43

5 新面孔

6 青春・《青春》

19 「我有難民心態」 223

18 不做 China Doll 204

17 「我愛你」是個大詞 186

16 婉容皇后 173

15 《金門橋》的不悅插曲 167

14 色情女奴──美美 152

13 剃頭、裸露、及角色與本人的關係 144

12 柳青的來和去 131

11 「中國」與紅腰帶 116

10 好萊塢游擊時期 104

9 初戀之死亡 81

8 十年一覺出國夢 70

7 小花和女大學生 61

20 「是緣份，是緣份」　　　　　　　236

21 成功與成名之間　　　　　　　　　252

22 傷疤與榮譽　　　　　　　　　　　262

23 你到底怕什麼？　　　　　　　　　278

後記　　　　　　　　　　　　　　　282

# 1

# 好萊塢的失眠者

……下部電影？演什麼？角色的藝術價值？塑造潛力？這幾個問題一出現，陳冲的失眠一下子失禁了。

本以為再度進入婚姻便會與失眠絕緣了。第二度婚姻給她的是她不曾期盼的溫暖、和諧與滿足，給了她從未有過的精神平衡及安全感。她在婚後的幾次記者採訪中談到這份難得的安全感，說：「我現在有足夠的安全感來回絕我不太感興趣的劇本，儘管它們的報酬很高。」

陳冲坐起身，暫時還不想除去避光的眼罩。有時她也覺得好笑：睡覺是件再本能不過、再簡單不過的事了，怎麼自己就偏偏做不了；或者做得這麼繁瑣：眼罩、耳塞、安眠藥。多年來，不管她去哪裏的攝影地，她的行裝裏總少不得這幾種「睡眠裝備」。

幾點了？許是凌晨了。位於好萊塢以北的北勞瑞峽谷的陳冲房內已聽不見任何鄰家有車進出；遠處高速公路的車流聽去也不那麼湍急了。都說是不夜的好萊塢畢竟沉入了夜。

出於習慣，她去摸床頭的電話。給彼得打個電話吧？她與自己商討着。結婚近一年，失眠不再是她一個人的事；不再是她必須獨自隱忍的痛苦，它成了兩個人的病……她的，彼得的。每每都能從彼得眼裏看到由衷的心痛和焦灼，每每她都想聽他輕聲一個勸慰……「沒關係的，不要急。」

然而還是打消了跟彼得訴苦的念頭。做胸外科醫生的彼得每一天都要求他高強度的精力集中，他的思維與行動的精確度必須是百分之百。到這個時分，該是彼得卸去一切責任的時候。彼得也只能在熟睡時才能享受這種放鬆。

好在明天沒有鏡頭要拍，陳冲想着，除去眼罩。打定主意不睡了。

她踱到書房。書架右下角放着一只大紙箱，那是她搜集出來的資料，是為那個準備寫她的傳記故事的作者搜集的。

這只大紙箱內所裝的就是「自己」。

資料置放得極無秩序。陳冲想，至少把「自己」理一理。這裏是有關她的文章，相片；對她的介紹、評論、讚揚、謾罵。中文、英文、法文、西班牙文、韓文……多數文章都帶一

種講述傳奇的語調。

對好萊塢來說，Joan Chen 的出生、成長、成就，根梢末節，從頭至尾，都屬於一個傳奇。

# 2 永不跪下的外公

箱子最底，有一幀小照。年輕的母親懷抱一個酣睡的嬰兒。嬰兒對相機鏡頭不予理會，照樣貪她的睡。似乎是一種先兆——將來的許多時間都要在鏡頭前、焦距中度過，索興就不拿它當個事。

這是三個月大的陳冲，在年輕的媽媽——藥物學家張安中的懷抱裏。媽媽記得分娩女兒的時刻：產房裏突然出現了一羣醫學院的學生。他們是來參觀學習助產過程的。他們站在產床一側，參觀了陳冲的呱呱墜地。似乎那是最早一個先兆——命裏注定她一生要在眾目睽睽下度過；從一開始她就是有觀眾的。

醫學院的學生們激動地看著這個健康女嬰的誕生。他們自然不會想到她會有個不尋常的未來；她會在二十九年後的一天，翩然登上好萊塢的奧斯卡頒獎台；她會以她美麗的形象、

嫻熟的英語在世界影都爭得一席恒固的位置。學生們祇看見她和所有初生兒一樣，無目的地拳打腳踢，無淚地大哭大喊。這個女嬰甚至比任何新生兒都吵鬧，她有一副十分嘹亮、結實的喉嚨，哭起來像吹小喇叭。

父親陳星榮是頭一個留神女兒嗓音的人。他心想：這麼響亮的哭聲怎麼了得？誰吃得消？他抱女兒，拍女兒，有板有眼對她唱：「姑娘你好像一朵花，美麗的眼睛人人都讚美她……哎呀，再哭嗓子就啞了！」

因此，陳冲在呀呀學語時，便是一副微微嘶啞的嗓音。

外婆史伊凡說：「叫陳冲吧。」

「叫她什麼呢？」家裏人商量。

「奔波」始於外公。外公張昌紹是個著名藥理學家，早年赴英國留學，獲醫學博士後被英國皇家學會納為會員。之後又赴美國哈佛大學進修，並受聘於哈佛。而外公卻犧牲了哈佛的優越研究條件和優厚薪俸，在國難最深重的一九四○年回到了祖國。

定了，就叫這個女嬰陳冲。既然已有了個叫陳川的男孩。兄妹二人，一川，一冲，很有點一瀉千里的氣勢。上海弄堂小妹的溫情與安泰，從一開始就給排除了。像陳冲許多年後常說的：「奔波的命！命裏沒有安營紮寨這一項！」

所有人印象中，這位叫張昌紹的老先生是和藹卻拙於言語的。對外界的一切時尚，政治時尚也罷，社會時尚也罷，他都是以不變應萬變的淡然。清早，他靜靜的身影從弄堂口消失；傍晚，他同樣靜靜地歸來，與世無爭地在他的藥理世界中忙碌。

這樣一位令晚輩驕傲的外公僅僅陪伴陳冲到五歲。

像是一切都那麼突然。

從這個學者家庭的窗口看去，一件叫做「文革」的大事情發生了。只見人的動作都粗野起來，嗓門都大起來。高音大喇叭和鑼鼓聲晝夜喧囂。幼小的陳冲最初的意識中被裝進一些完全不發生意義的詞匯：「反動」、「滅亡」、「不恥於人類」⋯⋯

六七年十二月的一天，外公回家了，比平時早些。照例，他該去他的書房讀報，而小陳冲會模仿他的樣兒，捧一張報紙，不求甚解地「讀」到保姆來叫：「先生，夜飯好了。」

小陳冲奇怪外公今天怎麼不讀報。她覺得外公的臉色有一點異樣，像是更無話可講的一種安詳。她想，外公是累了。外公總是讀老厚老厚的書，讀到深夜。總是很早去研究室，在那裏工作到所有人都離去。她不懂外公曾經研究的「兒茶酚胺」是什麼，也不懂它在藥理學上的位置有多重要。但她明白外公是個做過、並正在做許多偉大事情的人。因此，外公累了。

小陳沖朝外公眨巴一會眼，得出她五歲孩童的結論。剛要離開，外公卻忽然注意到了這個小外孫女。

外公笑了。外孫女也笑一笑。她覺得外公還是有些異樣。

外公走過來，把外孫女抱到膝蓋上。

「今天做了什麼？」老人問道。

「寫字！」外孫女說，開心起來。因為外公並不經常這麼抱她。外公不是個將疼愛流於言表的人。外公最疼愛她，這疼愛也是靜靜的、內向的。

「外公教我寫字。」小陳沖請求道。

外公答應了。朋友們都知道張昌紹先生極精道於書法，假如他一生中只作了兩個「家」，那麼除藥理學家之外，他可稱得上書法家。小陳沖當然明白人們仰慕外公的書法。

外公拿過一張紙，一支筆，一筆一劃寫下「說話要和氣」幾個字。

小陳沖開始模仿，仿不好，外公便以自己的手把握她的小手，引導每一筆劃。小陳沖感到外公的手很有力氣，也很暖和。要是外公老有今天這樣的空閒多好，她可以坐在他膝蓋上，讓外公的大手領着她的小手寫許多好看的字。「說話要和氣」。外公為什麼教她寫這個句子呢？外公說話永遠那麼和氣，連小陳沖和哥哥闖了禍，他也和和氣氣地說：「下次不好

「這樣啊！」

晚飯桌上，外公比平時話更少，家裏人問他什麼，他用最簡單的幾個字輕聲應了。大家便不再問他。除了陳川和陳冲，醫學院的造反派就開一次批鬥會，逼他交待。他的研究項目早已被停止。每隔一陣，醫學院的造反派就開一次批鬥會，逼他交待。他總是不聲不響地維護自己的尊嚴，抗議各種各樣的人身侮辱，似乎對所有的莫須有罪名十分平靜、泰然，最多不緊不慢說一句：「我沒有錯，我沒什麼可交待的。」

有時家裏人勸他不必那麼較眞，湊合遞一張「交待」上去，之後你是誰還是誰，想做什麼，等這陣風潮過去，還可以繼續做。並不是妥協，僅僅是一種最低限度的自我防護。而外公拒絕了。他仍是那句話：「我沒有錯。」

外公的概念中，宗教代表着善，藝術代表着美，而科學，是眞的象徵。做了一輩子科學家的他，只能在眞與僞之間抉擇。

誰能料想那個安靜的夜晚，外公內心的抉擇達到最激烈的一刻？

他的平靜、緘默比平時更甚，然而全家人以對他心境、處境的理解給這緘默以詮釋。

只有保姆大聲叨嘮一句：「咦，怎麼先生（外公）把飯都撥到猫碗裏了？……」

是啊，老人怎麼吃那麼少，幾乎沒吃什麼。他心裏

全家人聽到這話心裏都一「咯噔」。

在經歷怎樣的磨難？人們望着他離開了餐桌，依舊平靜，依舊安然。

小陳冲就那樣看着外公走進他自己的書房，關上了門。

半夜時分，陳冲兄妹被一陣從未有過的嘈雜聲驚醒。他們坐起身，在矇矓中瞪着眼。她赤腳下了地，在寒多的深夜裏，半懵懂，半恐懼地佇立着。

小陳冲爬出被窩。似乎是發生了什麼事；什麼可怕的、超出她理解的事。

媽媽從外公的房裏走出來。外公的亮着微弱檯燈的房間裏傳來外婆壓抑的飲泣。

小陳冲瞪着這個有些走樣的母親，走向她，忽然抱住了她。她感到媽媽在渾身抖顫，她聽到媽媽斷續的聲音：「公公……不在了。……公公……死了！」

死？小陳冲懂得這個字，卻頭一次在她的家裏聽到這個字。

小陳冲也是第一次看見母親哭泣。母親在抱着她痛哭的同時重複：「公公死了」。五歲的她尚不明白「死」的殘酷；「死」便是把那個慈祥、用暖和的大手握着她的小手一遍遍寫出「說話要和氣」的外公一下子帶走，一下子讓他從這個家消失。

從此沒有公公了？她不懂。更何況是公公自己訣別了生命，訣別了全家和小陳冲。

五歲的陳冲不知怎麼也嚎啕起來。她哭似乎是因爲一種莫名而巨大的恐懼。外婆的哭，母親和父親的哭使她感到那恐懼連他們也抵擋不住了；五歲的她和哥哥生活中的重重保護彷

佛在崩潰。她概念中的大人是不哭的。在孩子哭着奔向大人們、向他們求助，求得公平，求得安慰時，大人們總是微笑着說：「好了，好了。」那微笑似乎告訴孩子：「沒什麼呀，天塌下來還有我們呢。」而如今大人們也哭了。證明一種比「天塌」還大的恐懼出現了。

小陳冲逐漸明白了「死」。不像上班，外公拾着他的公文包，回身對小陳冲說一聲「再見」。這個「再見」是能夠兌現的。每個傍晚，外公走進弄堂口，身上有股極淡的藥劑氣味，對外孫女微微笑着。這微笑兌現了他早晨的「再見」。

而這次外公沒有說再見。也許他在最後的晚餐上，用心語對每個人說了，對小外孫女說了，他或許是因了這無言的告別而難以下嚥那餐晚飯。

小陳冲似懂非懂地崇拜外公。那是個著了許多書籍，研究出先進的藥物理論的外公啊！她也聽說過外公的故事：二次大戰最激烈的年月，外公和外婆穿過硝煙戰火的歐洲大陸，又穿過大洋，回到祖國，在重慶簡陋的小寓棚裏，著書、研究，以他力所能及的作為，拯救備受戰爭創傷的同胞⋯⋯外公一生最大的希望是讓自己的祖國擺脫科學上的落後，他的一生都在艱辛地實現這份希望。然而當他的希望被扼滅——研究室關門了，項目停止了，文獻被勒命停着，他便感到自己實質的生命已經結束。邏輯地，他便停止了這個不再有意義的肉體生命。

小陳沖是在多年後才眞正懂得了外公的死。多年後，她以這樣的緬懷寫下了她五歲時的感覺，解答了她五歲時內心中的無數疑問——

五歲那年，童年的藍色沒有了。

黃昏的太陽疲倦地從風的脊背

滑落

空曠的廢墟中外祖父灰色的身影遠去，消失

幼小的本能告訴我，他將留下

我，他將不再

回來

疑惑和恐懼讓我很多年都沒敢哭。今天

他的靈魂在我的身體裏重新升起，帶着新鮮的海的氣息，帶着永恆的微笑和永不跪下

的挺拔。（注）

注：陳沖爲《陳川畫集》所提的詩

那個隆冬之夜以後，便不再有那個靜悄悄、沉思默想的外公了。沒人再在小陳冲和哥哥嬉鬧吵嚷時豎起食指，說：「噓，外公在看書。」沒有了。家裏有那麼多東西——整潔的書房，那些夾有批注字條的書，那雙尚未染塵的皮鞋，都提醒着這個家庭中一個永恒的缺席。

而外部世界卻有更多的，對於這位去了的外公的提醒。自殺是個普遍現象，也是被普遍認爲的恥辱。成年人對自盡者的家眷只會竊竊私語，而孩子們卻不一樣。小陳冲一到幼兒園就聽到小伙伴們大聲的議論，大聲地表示歧視。她這才感到父母所承受的那份不可名狀的恐懼。孩子們坦率地表現他們的殘酷、他們的不公正。

「她的外公自殺了！」

孩子們在這裏敞開喉嚨講出大人們的竊竊私語。

小陳冲懂得了有口難辯的苦楚。並不因爲你理直氣壯你就能辯贏。一向好交朋友的她不再喜歡幼兒園，她情願和哥哥就在家裏。

而家裏也隨着外公的逝去而改變了。

一天家裏突然來了一伙男女老少。小陳冲想，又來抄家了。她只知道「抄家」便是把她家裏的每件好好的東西都翻成裏朝外、底朝天，然後毀掉、或拿走。好好的畫被撕裂，好好的書被扯碎。她記得一次有人拿走了幾塊當時市場上緊缺的肥皂。肥皂也反動了似的。總之

「抄家」就是人家高興做什麼就做什麼，「抄家」越多，家裏的東西就越少。

而這羣男女老少幹的是不同的事。他們一被放進門，就呼嘯着衝進各個房間，自說自話地規劃起如何瓜分這幢根本不屬於他們的小樓來。

陳冲、陳川起初還大聲問幾句，漸漸地也站到沉默的家長中去了。

這些人相當有「主人公」精神，很快便決定在這幢樓的一側安營紮寨，完全一派「打主豪，分田地」的狂歡。還讓陳冲兄妹想到街上粗糙的臨時舞臺上表演的歌舞……「……咱們是粗胳膊粗腿大嗓門……登上歷史舞臺……上來了就不下來了！」

這個家庭中的人也知道，他們「上來了，就不下去了。」他們是「無產階級」，代表「革命」、「造反」。他們用自身獲益來消除階級差異，「反動學術權威」的房子，他們當然要占為己有。

小陳冲見父母、外婆緘默地接受了這一現實。而在她還十分蒙昧的心靈中，她感到自己家裏的人被欺凌了。一個家庭的疆界，如此輕易地，就被踐踏了。

幼小的陳冲感到最顯著的失去，卻是那兩扇被霸占的房間的後窗。那窗是她和哥哥觀看外部世界的屏幕。小兄妹沒有太多的外出自由，玩具也很有限，他倆總愛長時間傍窗而立，看窗外的人物、景物，哪怕一片奇形怪狀的雲，也是他們興奮的理由。這口窗所攝取的，是

只有他們懂得的童話。

然而它從此不再屬於他倆。

When we were children, We spent most of our time on the window, looking out and day dreaming …… We stared at the black roof tiles, grey buildings, brown dirt and green trees for hours on end. The geometry of the shadow changed as the day went on. The clouds were never the same from minute to minute. Nature went out its way to please us—kids with no toys. (注)

——陳冲·提詩於《陳川畫集》

注：譯文大意：當我們還是孩子的時候，我們總是看着窗外，夢想。我們長久凝望黑色的房瓦，灰色的樓羣，深褐的土壤和綠色的樹。幾何圖案般的影子隨日光不斷變幻；雲彩每分鐘都是不同的形狀。大自然就這樣款待我們這些沒玩具的孩子。

# 3 多事童年

「我從小不是個典雅的孩子。」陳冲大聲宣佈……"*Not a graceful child.*"

對面坐着的，是正爲她寫傳記故事的作者。

作者被她強詞奪理的嚴峻神情逗得一樂。「看你幾次在報刊採訪時都這麼說。」作者說。

陳冲：真的不是。我很粗魯。

作者：指砸碎人家玻璃窗而言？真的砸過？

陳冲：嗯。（她擠一下臉，出來她慣常的頑皮亦或頑劣。）那時候我在班上成績最好，被選上了學習小組長。那個男同學老是缺席，我就衝到他家去揪他！他家大人居然助長孩子逃學，幫他躲起來，還騙我！我就抄起一塊磚頭把他們的後窗給砸了。現在想起來，那不

過是口頭上的理由，眞正的理由是發洩一股孩子的怨氣——闖到我家來霸占房子的人，也包括他家。當時心裏還有種暗暗的不平：你們工人階級，了不起，到了學習上就不逞英雄啦？

作者：他們懲辦你沒有？

陳冲：他們揪着我，要我賠，我突然崩出一句：「誰賠我們家呀！」他們也是從那時候發現我挺不好惹的，不是忍氣吞聲的那種孩子，心裏有不平，就要反！當然啦，我不會記仇。小孩子都是不記仇的，大人們打翻了天，他們還得混在一塊……

作者：（打斷她）不是說你特愛幫人家忙？還幫別人擦自行車？

陳冲：（大笑起來。這種傻傻小子式的笑使她在最壓抑和痛苦的時候，都能馬上恢復她自己對生活的興致）你知道？……（笑仍不止）

作者：不是蘸着雞屎幫人家擦嗎？

陳冲：我是看別人擦自行車都把紗頭往什麼東上蘸一蘸，看看地上，什麼也沒有，只有雞屎。我想大概就該蘸雞屎了。我是一心一意想把自行車擦亮，不是存心搗亂！這跟我說的粗魯沒關係！

作者：（分析地）是不是下意識搗亂？

陳冲：（也分析地）記不清了。下意識嘛，人就根本不該對它負責。什麼記仇啊，報復

啊，我記不得我有過那類明確想法。

作者：我估計你下意識中還是恨他們的。他們畢竟提醒了你許多不可能被遺忘的傷害。

比方：你外公的死，家被抄，房被占。

陳冲：（重重地看作者一眼）還有我外婆。我外婆在外公去世之後，也試過自殺——吞

別針！不過救得及時。

作者：……！（詫異失語）

陳冲：要是我外婆也沒了，我這人大概就給毀了。

作者：（點頭。明白她有極其敏感、脆弱的一面）怎麼會是別針呢？

陳冲：大概找不到更能傷害她自己的東西了。幸虧外婆被救過來了。你看，我們家的三個成年人，外婆和父母，像三個支點一樣，牢牢固定了我的心理健全。我的感情發育，智力發育都非常健全，就因為我的家庭在那種情況下緊緊抱成一團，從來沒有失去它的完整性。我們（停頓。低一個調門）不過，我猜我還是敵視那些奪去我外公，奪去我一部分家的人。我們沒有錯，他們卻讓我們感到羞恥。我想，下意識中我是敵視他們的。

作者：也許還有下意識地伸張正義？

陳冲：（眼睛十分沉思）也許。我恐怕從小就有個健康的腦筋，會問問題的……合理嗎？

公道嗎？為什麼你跳橡皮筋我老牽著；為什麼你跳繩老是我在甩？我們家的人都是最勤懇的學者，很老實，很正直。從來沒有虛華的東西。我外公本來可以在哈佛教書，搞研究，哈佛當時已經在安置家屬搬遷。但他回國了，他是那種有報國思想的知識份子典型。我從小就看見自己家的人怎麼用功：一吃過晚飯，大家全不見了，各自在各自的書桌上讀書，寫作。常常工作到深夜。我想過，長大可不能去學醫，搞醫學太沉重，太苦了。我崇敬他們，但我不想去做他們，太苦了。所以當那些人把罪名加到他們頭上，外公以自殺來拒絕這些罪名的時候，我會怎麼想？當然是天大的不公平。我覺得沒有比我的長輩更安份更勤奮的人了，反而要受這樣的侮辱？！我當時很小，五、六歲，雖然講不出什麼，但不等於沒感覺。我打碎那家窗子的時候，可能就因為一股壓了太久的委曲，終於衝出來了。（反省地沉默）不過，我是記不清我恨過某個具體的人。

（作者想，了解陳冲的人都知道她的氣量，對傷害過她的人和事，她常是一副稀里糊塗的樣子。說：記不清了。或者：是嗎？）

作者：應該說你的童年並不順利。

陳冲：還好。我心比較粗，也很皮，像個男孩子。頭髮也剪得像個男孩子——我媽一見留很長頭髮的女孩就說：「那得多少肥皂、時間來洗頭啊！」我闖禍半是因為粗心，半是因

為惡作劇心理。頑皮嘛。有次我把辣椒抹在一個鄰居家孩子的舌頭上。也是搶我家房子的鄰居。那孩子很小，還不會講話，讓辣椒給折磨壞了，拼命哭；又沒法告發我。我覺得很開心。都是孩子式的冒險、犯規心理。惹惹人家，在被捉拿和逃脫捉拿之間找刺激。我難道會在這孩子身上清算他父母搶我家房子的行為？

作者：你小時候脾氣好嗎？

陳冲：（笑）那你得問我爸媽。（又笑）他們說我挺煩人的，老哭！哭得誰也哄不了，

我媽就說：「別哄她，讓她哭去！」那是我還不會講話的時候。長大了，我大部分時間挺謙讓的，不過一旦意識到人家在欺負我，我就特別厲害。有個男孩子打我，我狠狠咬了他一口。後來我的厲害就出名了，小學二年級就稱大王；第一是因為功課好，第二是因為我嗓門兒大，跟比我大的人講道理，一套一套的，從報紙上、大批判文章裏學來的詞都用上了。

作者：家境不順利，沒有影響你的自信心嗎？

陳冲：從上小學就沒有了。我總是表現得很理直氣壯。人就那麼回事：你越灰溜溜的，人家越整你。再說，後來學校也要看學習成績了，光靠工人階級、貧下中農家庭出身，也不靈了。當時我還獲得了區小學生英文比賽第一名。這些，漸漸讓我周圍的人忘淡我的家庭背景，不敢再歧視我。

作者：還有，你的自信可能還來自你的形象——漂亮的女孩常常是自信的……

陳冲：（很果斷地插言）我根本不知道自己漂亮不漂亮。我們家的風氣就是漠視一個人的長相。從來聽不到這種評語：這個人好看、那個人醜。現在我意識到我的父母存心不往那方面引導我，他們培養我和哥哥重人品，重內在。我外婆、我媽媽，就很少在鏡子前花時間。所以我對自己的長相始終沒太在乎過。只有一次在街上，聽兩個大些的男孩說：「看她，長得像個小外國人。」我想，這算什麼意思？算褒還是算貶？

（作者想，美國記者寫到她，常在她名字前加上形容詞「美麗的」，然而她的確不是靠美麗在好萊塢打下了這片江山。陳冲是明白藝術家和電影明星之間的區別的人。她努力做的，是前者。）

# 4 少年不識愁滋味

臨睡前，我想起母親，她老遠老遠地正在為我操著心。想起小時候為了手指上的一根小刺，我怎樣向她哭喊。今天，我就是戴上荊冠也不會忍心讓她聽見我的呻吟。

——陳冲《九十年代散文選》

母親如今還常是隱隱內疚：讓八歲的陳冲照管她們兄妹的生活。自然是不得已的，但凡有一點辦法，當媽媽的也不忍心撇下十歲的陳川和僅僅八歲的陳冲。

先是保姆被辭退。在那個到處「無產階級」的環境中，僱保姆幾乎是樁罪過。自外公去世，陳冲的家長但求最不引人注目地生活下去。

緊接著，外婆史伊凡隨她單位的「五七」幹校離開了上海。一去幾百里。

然後輪上了在醫學院執教的陳星榮夫婦。這是沒有商榷餘地的，毫無選擇的。

母親把孩子們叫到面前，留下生活費和許許多多叮嚀——煤氣要這樣開，電插頭是那樣的用法，米飯該煮多久，麵條什麼樣叫熟了。教誨、示範，眼裏仍是濃重的焦灼與不忍。

八歲的陳冲懂得媽媽的眼神，她把握十足地說：「我會的！我知道怎麼燒飯。你們放心走好了！」

父母是在暴烈的太陽中被大卡車載走的。一卡車的人在鑼鼓聲中大聲唱歌。唱得很齊，聽上去快樂、勁頭十足，像是一車成年人要去過少先隊的夏令營。而每人的眼神卻告訴他們真實心情。沒一個父親或母親不焦慮，不心碎——就這樣撇下了遠未成年的孩子。而誰家的孩子，都不像陳冲兄妹這樣年幼。

陳冲開始管理柴米油鹽了。幾天後，哥哥陳川便開始嚷：「我不要天天吃冰棍，我要吃飯！」

妹妹感到奇怪：這麼熱的天，還有比冰棍更好吃的飯？她不理睬哥哥的抗議、埋怨，每天照樣用一只廣口保溫瓶從街口拎回滿滿一瓶冰棍。一個月的柴米油鹽錢開銷在冰棍上，半個月便完了。八歲的小管家意識到長此以往是不行的。

飯是做了，竟也做得頗像樣。陳冲連學帶發明，有了一套自己的食譜。「麵拖帶魚」是她那套食譜中的高檔菜，陳川看見這道菜便磨拳擦掌：「今天菜好嘛，有麵拖帶魚！」捉了筷子便朝頂肥厚一塊叉去。一口咬下來，陳川瞅一眼「帶魚」，臉困惑了。

「沒魚呀！全是麵啊！」他說。

妹妹說：「再咬兩口，就有魚了！」

陳冲笑起來，說：「誰讓你貪，揀大塊的！大塊的是我騙你的！」出來小極了的魚尾巴。

無論如何，哥哥還是得讓妹妹把家當下去。因為妹妹畢竟是能幹的，剛強的，愛負責任的。她會很早起床，提籃子去菜場，在饒舌的婦人中擠出了位置。陳川在這方面自愧不如。

既是妹妹當家，就得服妹妹管。陳冲做好晚飯，一臉一頭的汗扒到窗臺上喊：「哥哥，回來！」

陳川便知道開晚飯了。玩得又累又餓的他立刻往樓上跑，玩熱時脫下的衣服全扔在地上，也忘了撿。妹妹總是奔下樓，一件件替他撿回來。

小兄妹就這樣生活著，不斷寫信告訴在遠方牽腸掛肚的父母：「我們一切都好。」信上從不寫他們如何在夜晚想念外婆，想念父母而掉淚。也不寫他們唯一的安慰是那只

餅乾瓶——陳冲把它放在枕邊，常是嚼著糖、餅乾，哭著便睡著。

連陳川發生那麼大的事故，他們都瞞住了父母。陳川是少年體校的划船運動員，一天，他結束訓練回到家，告訴陳冲他的胳膊疼極了。

陳冲檢查了傷處，並不見傷口，只是一大塊血腫。她的診斷是「問題不大」。

陳川說：「怎麼會這麼痛？」

陳冲想一會，跑到一家藥房，買了一瓶「補血糖漿」，氣喘吁吁跑回來，督促哥哥把它喝下去，她很有經驗似的把道理講給哥哥：「你看，你這裏是內出血，所以我要給你好好地補血！」

哥哥聽信了妹妹——因爲實在沒其他人可聽信，便把糖漿喝了下去。

陳冲又翻抽屜，找出所有的肉票，決定全把它們用了，給陳川大補一場。糖漿和肉都補了進去，陳川的疼痛卻有增無減，血腫也愈發可怕。

陳冲聽見陳川夜裏痛得直哭，也開始慌了。她找來一位鄰居，那鄰居一看便說：「很可能是骨折。」

醫生的診斷果然是骨折。

醫生看著這個把哥哥送來就診的小姑娘，問：「你幾歲了？」

陳冲說：「九歲。」

醫生對著消瘦的小兄妹瞪大了眼，又問：「你們家大人呢？」

陳冲答道：「五七幹校。」

醫生再次看看他倆，他們不僅瘦，而且面色黑黃，「那誰照看你倆的生活呢？」

陳冲說：「我。」

醫生這一驚吃得可不小。不知該說什麼，並且也明白說什麼都不該。說「五七幹校」胡鬧、無人道、連個成年人都不允許留下，當然不可以。濫發同情、濫發批評都是要觸犯某種「綱」和「限」的。那麼說孩子們的父母太忍心，太不負責？更不能。任何家長撤下自己的孩子都是出於絕對的無奈。

醫生苦笑，嘆氣，替陳川打上了石膏。

陳川不再去少體校鍛鍊了。陳冲留意哥哥臉上的陰沉，她懂得這決不是因為疼痛。她知道哥哥心情不好的原因。「哥哥，要是你不去鍛鍊，會被淘汰的，是吧？」

陳川不吱聲。他一向比妹妹話少。

「淘汰是件很可怕的事。」陳冲又說。

少體校也好，少年宮繪畫組也好，對少年們都是一種保障──將來可以憑一技之長不下

農村。陳冲迷戀畫畫，他可以步行一個多小時到西郊公園去畫動物寫生。而參加少體校的划船隊，卻不完全出於興趣。是爲了那個保障——假如他能成爲一名職業運動員，插隊落戶就可被免除了。

陳冲完全懂此刻的陳川。她說：「一定不能讓他們淘汰你——你應該堅持鍛鍊！要我是你，我肯定照樣去鍛鍊，肯定不讓他們淘汰我！」

陳川知道妹妹的好強和倔強，「淘汰」這樣的字眼她絕不可能接受。然而帶傷鍛鍊是困難而疼痛的，陳川咬牙堅持。他不想讓妹妹失望。

母親從幹校回來時，兄妹二人都明顯地瘦了許多。陳川的胳膊尚打著石膏，陳冲的滿嘴牙齒化膿，腮上一邊鼓一個大包。

母親心疼得淚汪汪。

聽說陳川骨折後仍在妹妹慫恿下天天去體校鍛鍊，母親嚇壞了，斥責陳冲「瞎做主張」、「出餿主意」。她馬上把陳川領到醫院，而那位骨科大夫說：「沒想到這麼快就全長好了！」

幸虧你堅持活動。」

母親意外極了。

陳冲的牙病卻很費了一番周折。牙周的膿腫已相當嚴重。牙科大夫搖著頭：「哎呀小姑

娘，怎麼可以嘴裏嚼著餅乾就睡覺了呢？……」

母親不語，滿心疼痛。兄妹兩人的信上從未提過他們吃的這些苦。九歲當家的女兒從未抱怨過一句日子的艱難與孤單。這麼個懂事、剛強、從不怨艾的小女兒。

母親守在牙醫的椅子邊。陳冲一聲不吭，疼得厲害時只是將身體聳一聳，偷覷一眼母親。

母親的疼痛還因爲她能給孩子們的實在太少。她和丈夫的工資都不高（醫學院教師都屬於中薪階級），家裏被一次次洗劫後，生活水準更是逐漸下降。她也常想爲女兒添置些衣服——畢竟是個女孩子，並是個長相那麼可愛的女孩子，但她不得不打消念頭。有次她爲陳川買了套新衣，是套草綠色的仿軍裝。陳川把它穿上身時，陳冲眼睛瞪得大大的，看著哥哥，神色有嫉妒，有委曲，更多的是對頓時神氣起來的哥哥的欣賞。

媽媽注意到女兒，輕聲對她說：「等哥哥穿不下了，就是你的了。」

陳冲馬上笑了。似乎她已有了預定的所有權。從此她便盯上了陳川，見他弄髒了膝蓋和袖口，她會心疼地叮囑：「你穿得小心些呀！別把它穿髒了呀！」

有時陳川和男孩子們去玩球，或參加學校的義務勞動，陳冲會對哥哥嚷：「今天你不用穿這麼新的衣服！你穿那套舊的吧！不然鈎破了怎麼辦？」

還有些時候陳冲嫌哥哥長得不够快，生怕這套軍裝不等他穿小就被他穿壞了。

母親在這種時候總是邊笑邊感到心裏不是味。

還記得那些個多天的早晨。陳冲不肯起床，問她爲什麼，她說：「因爲我還沒決定穿哪件衣服去上學。」

母親被她弄得哭笑不得，說：「你一共只有兩件衣裳！」

陳冲便躺在那裏自語：「軍裝、小娃娃裝──我穿哪件呢？」

「好啦，只有兩件！」媽媽說。

「你說我穿哪件？軍裝，還是小娃娃裝？」陳冲眞的像是頗傷腦筋地做選擇。似乎僅僅這兩件就够她享受這種選擇的快樂，亦或選擇的爲難。

她卻從來沒主動向母親提出買新衣的要求。一個多麼寬宏、體貼的女兒。母親想著，將

母親在女兒臉上看到一種虛弱，那是被疼痛消耗的。她已痛得滿頭大汗，嘴卻嚴峻地抿著。

陳冲從牙科椅上扶下來。

護士們拍著陳冲的頭，說：「這個孩子好，不哭。其他孩子一進這裏就哭！」

陳冲仍是嚴峻地抿著嘴，禮貌地看她們一眼。

母親僱了輛三輪車。車上了馬路，見陳冲仍楞楞的，母親悄聲地對她說：「好了，現在

沒人了，你要哭就哭吧！」

　　陳沖這才「哇」的一聲哭倒在母親懷抱。她放開喉嚨，伏在母親胸襟上哭得酣暢淋漓，直哭到母親襯衫被她的涕淚濡濕一大片。她似乎不止爲治牙的疼痛而哭，母親懂得，她淚水中還有許許多多的其它元素。這一會，九歲的她不必剛強，不必獨當一面了。

# 5

# 新面孔

從在國內得到百花獎最佳女主角，到在美國餐館裏打工；從演沒有臺詞的小配角到奧斯卡的獎臺，這些年來的甜酸苦辣能裝好幾箱。

——陳冲・八九年十二月

一九七五年，陳冲十四歲，被選中去扮演電影《井崗山》中的一個紅軍小戰士。據說「上面」有指示：「這個紅小鬼一定要新面孔！舊面孔我一個也不要！」這個「上面」是指誰，光語氣也讓人聽明白了。

那時還是「江青同志」。上影廠從此開始挑選這張「新面孔」。漂亮的女孩不少，能歌

善舞的更多，但面孔就是不那麼新。經過近十年的「樣板戲」模式教化，再新的面孔都帶那麼點「樣板」味。個個有一臉正氣，一雙有神卻無內容的大眼，還有提氣、端架式、亮相。似乎十億中國人都能踩出那幾種熟透的鑼鼓點。

新面孔該是怎樣的？上影廠負責選演員的人們在看到這個叫陳冲的小姑娘時忽覺一股久違的新。首先他們注意到這個十四歲的女孩有雙非常天真而善於表達的眼睛。她是個絕對單純與相當早熟的混和矛盾體。總覺得許許多多的精神和靈魂附着在她身上——《復活》中的瑪絲洛娃、安徒生的小人魚、苔絲、簡愛、艾絲米拉達……所有這些她讀過的書中女主角，使她似乎另有一個世界；更豐富的一個世界。她並不明白自己心裏偶爾有的不安份，便是對這個世界的一種表達欲。

要表達什麼？陳冲自己完全渾然。

學校的課程、優良成績、好學生的評語，都逐漸使她感到乏味。她心底有個強烈的願望——

——逃學。

她有點害怕自己是讀書讀壞了。怪不得爸爸媽媽不贊成她讀那麼多文學書籍。

從陳冲識字，她就愛躲在外婆的臥室。那裏有許多小說，也正是它們要對陳冲想入非非的習慣負責。隨着她的成長，她越來越長久地駐紮外婆臥室，在那些書架上「開礦」。她讀書像她吃東西，不講究「相」的；怎麼都可以讀，趴着、站着、臥着，一本書眨眼便讀掉一

半，常常是驚慌地把剩下的書頁數數，十分捨不得馬上就讀完它。

外婆一向在這方面嬌縱陳冲。橫豎是從外婆這裏起的頭：陳冲從話也說不清的時候就開始聽她講「安徒生」，「格林童話」。父母生怕孩子們滋長「白雪公主」中的「公主」概念，曾經用自製的童話連環畫來替代安徒生。他們編出兔子、麻雀、熊的故事，畫出一幅幅圖案，裝訂成冊，並標上定價，希望孩子的想像力能得到良好發育，又能避免「封、資、修」灌輸。父母希望孩子將來踏上社會時，能與社會同步，能得到這個所謂「勞動人民」的社會的認同。然而他們的努力並不能抵消安徒生的魅力。

陳冲不能够在媽媽的自製童話中得到完全的滿足。她發現了外婆的珍藏。在堆滿陳物的閣樓上，有只舊皮箱，裏面滿滿地裝着帶插圖的童話書籍。箱子平時是鎖着的，只有在外婆特別高興時才打開它，取出一冊書，借給陳冲。隨着陳冲識字量的增大，她對書架上的「大人書」開始有興趣了。有時讀書讀晚了，她就乾脆在外婆床邊打地舖，與外婆探討着故事、人物直至入夢。

外婆大約是最早發現陳冲身上的藝術氣質的。或者，可以解釋它爲隔代遺傳。因爲外婆曾經也有當作家的願望，寫過小說，也寫過詩和散文。外婆歸納自己是離文學比科學近的人。外婆理解陳冲在文學中的走火入魔，並吃驚這個僅有十三歲的外孫女已經能與她平起平

坐地探討書中的人物命運，人物性格。

「安娜的丈夫卡列寧太好了！好得那麼可恨；好得讓人氣都喘不上來！」陳冲評論道。

外婆驚訝地聽着，發現這番小孩子氣的話表達的並非小孩子的觀點。少女的陳冲所被吸引和困惑的並非故事情節，而是人物的豐富性——人的壞中的好、好中的壞。

「我要是安娜……」陳冲說，陷在想像與思考中，臉上有幾分夢時的恍惚。

陳冲時常做這樣的假設——「我要是」。誰能實現這個假設呢？作家。還有演員。後者陳冲從沒動過心；從未對自己有過這方面的期望和設計。

她設想過一個當作家的陳冲：書的夾縫中，一張寫字檯，許許多多的人物、故事從她筆下誕生。很年幼的時候，她便為自己準備了兩個筆記本，一個給自己，另一個給外婆。

「讀到好句子，別忘了幫我記到本子上！」她對外婆說。

她自己也不斷摘錄她認為好的詞句。為她將來成為作家做準備。

她還設想過一個女兵的陳冲——曬黑的臉，樸素而神氣的軍裝。她想像自己走在女兵的操列中，在衝鋒陷陣和獻身的行為中體味榮譽和理想。

當學校來了招傘兵的軍人，她默默注視他們。然而他們並沒有注視到她，她眼巴巴地看着軍人們帶着幾位男同學走了。

因此陳冲在這個歲數上最喜歡的服飾便是軍裝。

一九七五年的四月的一天，她也穿着軍裝。

她絲毫沒有感到這天的異常。

上午七點半，她準時走進共青中學的校門。見許多同學正在看她昨天出的黑板報。上面有幾篇稿是她自己寫的，在板報的首端和末端，她還繪製了報頭圖案。她負責學校的黑板報工作，每次出報她都得忙到晚上九、十點。在同學們眼裏，陳冲儼然已是個作家，她的文章寫得有趣，版面也排得活潑。

這天下午要打靶，當時的術語叫「學軍」，因此陳冲特意穿了件舊軍裝，它舊得恰到好處，蒙蒙地發一點白。十四歲的陳冲剛發育的身材在這件舊軍裝中顯得十分勻稱。

打靶開始時，來了幾個眼生的人，站在靶場邊往學生們中打量，陪在一邊的人大家熟識，是校長。

同學們議論：「唉！上影廠的！來選演員的！……」

趴在地上已滾得一身塵土的陳冲回頭朝那些人看看，有一點興奮和好奇。長到十四歲，她第一次和神秘的電影界人士相距這樣近。原來選演員就這麼簡單，他們以很銳的眼睛挨個兒看着所有女孩。

陳沖繫着軍用皮帶，提着步槍從操場走回時，她發現那幾個「上影廠的」正朝自己矚目，眼裏帶一點讚許的笑。她的動作稍微錯亂了那麼一下，很快恢復了她滿不在乎的一貫神情。她想：怎麼會看我，我這麼髒；剛在地上趴得一身土！她便嚷嚷咖咖開始拍打身上的塵土。

「上影廠的」被這小姑娘的神情及動作吸引了：還很少見到這麼率真的一雙眼睛。江南水鄉他們見慣未語先笑、未笑先羞的女子，而這小姑娘的氣質太不同了！

不久，同學們發現「上影廠的」將陳沖「請」了去。他們問了她一些問題，例如「多大？」「父母什麼工作？」

陳沖毫不忸怩地一一作答了。她唯一感到彆扭的是自己這一身土，臉和頭髮也塵土蒙蒙。被「請」去提問的還有另外幾個女同學，她們個個乾淨整齊。尤其一個長相清秀的女孩，穿着很漂亮的裙子，像預先得到通知來參加這場競爭似的。陳沖想，偏偏是今天來選演員——我最狼狽的時候。

「你是學校文藝小分隊的嗎？」一人問陳沖。

「不是。」陳沖。

「爲什麼不參加呢？」

陳沖想說：「我沒被他們選上。」這是事實，她從沒有顯示出歌舞上的優勢。但她腦子

稍一動，認爲這麼直說不合適。「我沒時間啊。」她對「上影廠的」說道。

大約兩個月過去了，沒任何消息來自上影廠。陳冲把這事忘得差不多了。她想：我那天那麼髒，肯定是沒希望的。

一個禮拜五的下午，有位中年女性出現在陳冲家門前。

「我叫武珍年，是上海電影製片廠的。」當陳冲打開門後，中年婦女介紹自己道。同時，她眼睛已很內行地將這個十四歲的、穿方領衫的女孩打量了一遍。「你就是陳冲吧？」

她微笑問道。

這時母親從陳冲身後招呼道：「快請進！」

陳冲這時才從懵懂中醒悟，將女客人讓進門。

簡單交談後，陳冲和母親弄清了武珍年的來意。她是上影廠的副導演，時常負責選演員的工作。

她從皮包裏拿出一張相片，說：「喏，我是爲這個來的。」那是陳冲的相片，「我一位同事把這張相片給了我，一直放在我抽屜裏。我抽屜裏有一大堆照片……我是來通知你，」

她轉向陳冲：「明天到上影廠參加複試。」

陳冲見這張相片就是學校靶場邂逅之後被要走的。她想：原來事情還在進展中啊，我以

爲我早就被忘掉了呢！電影廠每天進進出出多少個漂亮、有表演經驗的女孩啊！我什麼都不

行——只會讀小說唸英文，打乒乓球、羽毛球，這些能算數嗎？

武珍年一面談話一面繼續觀察陳沖。她覺得這個有男孩名字的姑娘神情也頗像個小子；

兩隻翹着長睫毛的眼睛簡直虎生生！奇怪，她怎麼半點嬌羞忸怩都沒有？叫唱就唱，讓跳就

跳，痛快極了。並且坦蕩蕩聲明：「我唱不好。」

陳沖並不顧忌自己的音色、舞姿是不是足夠優美，她只管賣力氣地做，那份坦率很令武

珍年動心。這個女孩哪點與人不同呢？是她嗓里嗓氣的聲音？是她極聰慧又極無世故的眼

神？是她對自己的美麗的不在乎、亦或全然無覺？武珍年不得而知。她對這個叫陳沖的十四

歲初中生的總結是：一個很不同的女孩。

陳沖這時停下舞蹈，氣喘吁吁地看着主考官，意思是：還要我做什麼嗎？

武珍年笑笑：「你還會什麼？」

陳沖想也不想地答道：「我會朗誦。」

「好啊！」武珍年說。

她倒正想進一步聽聽陳沖的語言表達能力。她已發覺陳沖的普通話水平不高，聲音也不

清脆，甚至有點沙啞。但這聲音有種感染力。不止聲音，陳沖的整個面容，一招一式都具有

這種難言喻的感染力。這感染性便是天賦。正如作家的天賦是將文字變成藝術，音樂家則將七個音符變成藝術。而天賦大與小的區別在於：渾然還是人為地感染別人。十四歲的陳冲的感染力，是她絕對不想、也想不到她要感染誰。武珍年想，有的人一輩子在辛辛苦苦「演」戲；有的人不用演，那麼一站，一走，一動，一靜，就是戲。

眼前這個尚不懂什麼叫「演」的陳冲，已有了八分戲。

✲✲✲✲✲✲✲✲✲✲✲✲✲✲✲✲✲✲✲✲✲✲✲✲✲✲

「就那麼回事嘛——我那時不過只是個十四歲的傻孩子，有點胖——我一直就不特別瘦。從小到大有一個問題總是解決不了，就是⋯⋯吃，還是不吃。」陳冲對作者說，嘴裏堵着一顆話梅。

關於她如何考進上影廠，傳說挺多，傳奇了。作者想聽聽她自己的版本。作者對她說，在閱讀陳冲的所有文字資料時，讀到一段陳冲如何準備在上影廠複試中亮相，並為此複試準備了服裝。

陳冲：（笑）我媽媽給我出了主意，要我穿那件舊軍裝！我非要穿新的。她一個勁說：

「你不懂，舊的好，舊的不但舊，還在肩上，胳膊肘上打了補釘。」我媽說舊軍裝合適我的氣質。我問為什麼，她也講不出。我想，肯定所有參加複試的女孩子都會打扮得花枝招展，我穿這麼破肯定選不上，我媽說：「聽我的保你沒錯。」到了考場，一看，我果然是最樸素的一個。沒準因為我那身慘不忍睹的服裝，我反而顯得突出！現在想想，我媽是挺懂的！

作者：你當時特別想當演員嗎？

陳冲：其實也是想躲揷隊落戶。那時我哥哥面臨揷隊；聽說一家可以留一個子女，他主動對我爸媽說：不管怎麼樣也讓妹妹留下，我去揷隊！當時我媽媽都流淚了，覺得孩子這麼有自我犧牲精神。我當時也想，如果我能進電影廠，說不定可以把哥哥留下。我沒想太多的。感覺電影演員、導演是另一個星球的人。跟我的家庭，我的生活離得特別遠。不過我崇拜他們，哪個十幾歲的女孩不崇拜電影演員呢？一點沒想到自己會踏進電影的門檻。我想當女兵，其次呢，當作家。讀了一大堆小說，作了許多筆記，記下所謂的好詞！現在當然明白那樣是成不了作家的。作家不需要那麼多「好詞」，一篇文章要充滿那樣的「好詞」，就沒法看了！當演員是個意外。

作者：複試那天，考了你些什麼？

陳冲：我朗誦了一段英文的「為人民服務」。

作者：考官什麼反應？

陳冲：大概覺得挺意外吧。事後他們對我說：除了我的破軍裝，我的英文朗誦再次讓他們「印象深刻」！其他考生都懂得戲劇小品啦，臺詞啦，我沒有接觸過那些。

作者：我聽上影廠一位老演員說，你整個地和別人不同。特別是一副滿不在乎的樣子。

所以你顯得特別扎眼。

陳冲：那對我來說其實是挺大的事。那時的中學生你是知道的，都想有個一技之長，就不用下農村了。我哥哥為了能留下我，已經決定下農村。他很有自我犧牲的精神。我要是考上了，說不定能改變我們兩人的前途。

作者：沒有想到出名什麼的？

陳冲：也想到那麼一點點——出了名的人走後門容易些，可以幫助家裏人啊！那時候多少人走後門搞病假條，病退證明，把自己的孩子從農村調回上海。還有一個想法，要是去拍電影了，我就可以不用上學了。我好學，但內心裏煩學校。大概那個年齡的孩子都恨上學。我天天巴望什麼事發生，我就不用去學校了。天天上學，根本不是為我自己，是為我父母。

為他們高興、放心。所以去電影廠的一路上，我就想，起碼今天一天的學是逃定了。

作者：當天你就被錄取了？

陳冲：我朗誦完了，所有人都特安靜……

作者：（憶起許多人對當時的陳冲的形容）你四處找地方坐，椅子凳子都被占滿了，你就蹓到一張桌子上，坐下了。後來我聽上影廠的不少人談到這個細節。他們說：這小姑娘行！這麼不怯場，跟入無人之境似的！他們也記得你當時的打扮：那件打了兩塊補釘的舊軍裝。他們想，「這個女孩大概前不久還在躲貓貓，不知多頑皮，把衣服鈎破了！」你看，你的破軍裝引起別人對你性格的聯想。

陳冲：不記得他們怎麼對我評價的了。最後主考人叫我過去，其他考生已經走了。他跟我說，從明天開始，我到劇組上班。他們決定要我演那個紅軍小戰士。到現在我還記得她唯一的一句臺詞：「×××陷落了，我是專程來送信的！」（笑）挺不吉利的一句話！

作者：讀了一些記者對你的採訪，你說你每天的工作就是練這句臺詞？

陳冲：起碼記得把這句臺詞的普通話講標準吧？我當時逼着自己把日常用語改成普通話……

作者：（插嘴）就像你在香港拍片猛學廣東話。

陳冲：順便說一聲，我廣東話可以和人罵架了。

作者：對不起——咱們回上影廠。

陳冲：在上影的食堂，我也想用普通話買飯。排隊的時候，看看寫滿各種菜的黑板，覺得這些菜名用普通話唸出來滑稽死了。有時排到我，我對着窗洞裏的炊事員發楞。因為裏面用上海話問：「要啥吃子？」我準備好的普通話一下被忘了，連自己要吃什麼菜都忘了。最後還是蹦出一句上海話。

作者：除了練那一句臺詞，你每天還幹什麼？

陳冲：（邊想邊說）讀劇本，討論劇本，看老演員排戲。……我還讀了一批有關電影表演的書。有趙丹的，有張瑞芳的，王曉棠的。是他們塑造的角色經驗，從經驗中整理出的一些理論。表演是一門學問，不是玩玩的事情。有天才，還要有學問。到現在我也覺得我有太多可探索的東西；對一個角色，我用功不用功，區別太大了。那一句臺詞，可以是一個大角色。我跟走火入魔似的，走路想，吃飯想，想着給我那個小戰士設計形體動作和心理動作。這個時候，我明白了，自己是該做演員的，因為這麼一句的角色就夠我幹得那麼津津有味，一點都不覺得寃得慌。我對什麼事的耐性都有限，可是琢磨這個角色，反過來，調過去，細緻得讓我自己都納悶。

# 6

## 青春・《青春》

洛杉磯最昂貴的住宅區──白塢里山的這所帶木陽台的小樓中，陳冲想着：我是幸運的，無論無何。她翻開她曾寫的散文〈把回想留給未來〉，其中有這樣一段：

早上睡醒來，發現自己在一間充滿陽光的蘋菓綠的小睡房裏。窗外的遠山對着萬里晴空，不遠處有一條小河在低聲輕唱。我為自己在這世界上的存在而慶幸；我為自己能在這蘋菓綠的房裏醒來而慶幸。

那是她在和柳青離婚後寫下的。那天，她看着柳青開着載滿他行李的吉普車，「載着四年的記憶。當他的車消失在擁擠的街道上之後，我意識到也許這是最後一次告別了。……生

活似乎中斷了。」

然而生活卻從沒有，從不會中斷。她為此感到足夠的慶幸。這時的陳冲面對整整一箱子有關她自己的資料，想，它們多少證實着這一點：生活延續着它自己，生活以殘酷和友善催化着她的成熟。

陳冲拾出一張最新的相片，是她與彼得的婚禮照。上面的新娘幸福地垂着睫毛。彼得純厚地微笑着。新娘很年輕，臉色是新鮮無瑕的，沒有一條折皺，沒有滄桑的陰影。陳冲想：多奇怪啊，我明明覺得自己挺過那麼多危機，那麼多艱辛的日子！

與柳青離異後，陳冲對自己能否勝任一個妻子從根上懷疑過。她不懂自己滿心要做一個好妻子的願望，到末了怎麼會成了一場傷痛，一場對她和柳青都不忍回想的傷痛？然而「我們曾經有過那麼多豐富多彩的希望與計畫。……」

經歷了三年多的單身女人生活，當朋友將她與彼得撮合時，她幾乎不抱希望——這一次也會跟其他若干次介紹、約會一樣：高高興興來了，輕輕鬆鬆走了，在兩人心裏什麼也不會留下。這樣反而好，不幸福，至少不傷痛。就這副態度使她無任何心理負擔地開始了與優秀的心臟外科醫師許彼得的接觸。

新婚不久她懷着那樣的感動對朋友們說：「假如我們一直這樣好下去，我就真的是個幸

運的人。」

她從來避免拿得彼得去對比柳青。這種大比，對他倆人都不公道。他們是完全不同的人。

然而她卻避免不了回憶柳青。

陳冲的報導文章都是柳青為她搜集、珍藏的。這個大紙箱，就無可迴避地提示着柳青。遠到她第一次出現在「大眾電影」的封底，小到一塊不如巴掌大的文章。無俱無細，柳青不願遺漏陳冲電影生涯的最微小一點一滴。

柳青與她衝突歸衝突，散伙歸散伙，但他畢竟給過她那麼多保護。

像外婆曾經那樣嚴實地保護她一樣。

✿✿✿✿✿✿✿✿✿✿
✿✿✿✿✿✿✿✿✿✿

那是一九七七年？十五歲的陳冲被上影廠接收為表演訓練班的學員。外婆一聽便急了：

「要住集體宿舍？！」那語氣彷彿說：要離家出走？

陳冲回答：「軍事化！」

外婆看着陳冲翻天覆地一般找東西，打行李，並不時大聲嚷：外婆，怎麼找不着這個、那個了！她什麼都想帶到訓練班去⋯大堆的書，從小到大的筆記，集存的郵票、剪紙、糖

紙，哥哥送的畫，餅乾筒，話梅罐。外婆不捨地看着她，充滿擔憂。這個外孫女雖然不是個嬌慣了的嗲妹妹，一貫來去生風，有個磕碰只叫一聲：「哎喲哇！」可她畢竟一直在全家的保護下成長至今，從未出過遠門，也很少單獨睡過覺。外婆頓時想，她半夜踢被怎麼辦？做惡夢誰拍哄她？她真的要一個人出去了？才十五歲，雖然仍在一個城市，仍有許多人相伴，但畢竟不一樣了。這一去，意味着她孩提時代的結束，也意味着她開始割捨她對外婆的種種依賴。

而陳冲卻沒有留意到外婆的悵然若失。這個年紀的孩子對生活中每一個變遷都與奮無比。終於可以脫離家長的管束了；終於可以按自己的喜好支配錢，高興吃什麼就吃什麼。拿着自己的錢買來的飯菜票，和年齡相仿的同伴敲着飯盒進食堂，陳冲覺得那才叫「開心」。還有，她從此可以戴手錶了；她是個和爸爸媽媽外婆一樣的人了。

外婆將十五歲的陳冲送到武康路。這是上海演員劇團的所在地。訓練班的學員宿舍是一排舊平房。

外婆打量這所簡陋的房舍，堅持要把陳冲直送進宿舍。往深裏走，有塊操場，陳冲將和同伴們在這裏早操和排練。宿舍內的設施簡單之極：四張床，全是雙層舖。寫字讀書的椅子也列在一起，如此地清一色。

「你的床在哪裏？」外婆問，心裏指望千萬別是張上層的舖。

「那上面！」陳冲笑嘻嘻指道。

「這麼高！怎麼可以？」外婆眉頭擰起來。

「可以的！」

「你睡覺翻跟斗一樣！翻下來怎麼辦？」

「不會的！」陳冲臉也漲紅。她希望外婆不要講下去；當着這麼多同伴的面，她覺得挺難爲情。誰的家長都沒有這麼多擔憂。陳冲是訓練班最年幼的學員，其他學員的平均年齡在十八、九歲。越是年幼，她越希望別人拿她當回事，跟她建立平等的友誼。她希望去參加他們所有的話題，分享他們所有的樂趣、苦惱、秘密。她絕不願誰對她說：「你小孩子一個，別聽這些！」

「你睡覺是不老實啊！這個床又這麼窄，萬一掉下來，會摔壞的！」外婆不懂陳冲的窘迫，繼續說着：「晚上要上廁所怎麼辦？」

「又不是我一個人要上廁所！……」

「睡得糊里糊塗，老早忘掉床在半空中了！一腳踏空，那麼好咧！……」

不容陳冲分說，外婆找來一卷布帶子，將她的舖嚴嚴密密捆了一圈柵欄。

外婆這番防護嬰兒的措施窘壞了陳冲。但她還是依了老人，否則，外婆從此會天天提心吊膽。

外婆看看帶柵欄的床舖，眼神鬆弛下來。在她的意識中，陳冲永遠不可能走出一個無形的襁褓，就是她的關懷，她的擔憂。

許多年後，成功了的 Joan Chen 不知多少次對記者們說：「我熱愛訓練班的每一分鐘。」

十五歲的陳冲喜歡訓練班的一切。喜歡每天早晨的起床哨音；哨音使她感到每一天都開始得那麼果決和強烈。她喜歡每天的表演課程，創作戲劇小品，使她感到她不僅在學、練，也在遊戲；使她尚未終止的孩提時期特有的五花八門的想像力、假設力得到了滿足。她還喜歡和女伴擠在一個床上，關上蚊帳，吃零食、聊天和傻笑。她甚至喜歡那醜陋的大褲襠練功褲。

尤其喜歡的是那時剛剛「解放」的電影，以及普通公民不得享受的「內部電影」。這些顯示電影界、文化界特權的內部電影出自好萊塢、意大利、法國、英國、墨西哥……整個世界的電影明星輪番登場，訓練班的年輕學員開始熟識一些名字：菲文莉、蓋保、派克、嘉寶……。

陳冲頭一次意識到，當一名演員不僅能够創造若干藝術形象、創造各種人格，並可以使這些形象具有震撼心靈的力量；使那些人格具有永生的魅力。難怪人們稱他們爲明星。他們中的一些人已長辭於世，正像許多早已隕落的星辰，我們現在看到的，是它們幾萬年前的光迹。那是一種多麼不可思議的永生！

像訓練班其他學員一樣，陳冲也忙碌地尋求這類內部電影票。一次她竟多得了一張票。家裏每個人都另有安排，抽不出時間去享受這份特權。陳冲忽然想到住在鄰近的一個男孩。他是哥哥陳川最要好的朋友，幾乎天天來和哥哥討論政治、文學；每幅陳川的新作出來，他總是認眞地凝視許久。

陳冲覺得他和哥哥其他的朋友是不同的。果然他們直接的交談並不多，但與他的交談總那麼有趣。而且，陳冲知道他對自己的好感，儘管他把這份好感藏得很嚴。有時他言稱是來看陳川的，但一旦在陳家碰到從上影訓練班回來的陳冲，他幾乎難以掩飾他的喜悅。

陳冲在這方面卻仍很曚昧。她只覺得他是個滿談得來的伙伴，加上他很英俊，從交朋友角度，陳冲十分喜歡他。於是這張內部電影票就到了他手裏。

他感到的特權是雙重的。

那部內部電影恰恰是以愛情爲主題的。他與陳冲並肩坐在僅對「內部」人員開放的小放

映場內，他的確體會到特權的意味。

這晚是周末，電影結束後陳冲不必回訓練班。兩人便一路談着電影觀感回到了陳家。

陳川正巧從學校回來，便也被扯進了他倆的電影評論，似懂非懂地聽他倆爭論。

「我覺得一點也不眞實……」陳冲激烈地說：「怎麼可能呢？一個男人愛一個女人，那麼長、那麼長時間，就是不告訴她？……」

「怎麼不眞實？我覺得很眞實。這種情況下，他當然不能講……」男孩說。

「那麼長時間，他連暗示也沒有，不可能的。」陳冲堅持己見。

「可能的。我覺得有的人是可能把感情藏一輩子的。」男孩說，聲音有些沉重。

陳川莫名其妙地看着這個突然鬱悶起來的朋友。其實陳川在冥冥中感覺，這個朋友常來找他，不過只想來看一眼妹妹。陳川明白自己許多男同學、男朋友到他家來的目的都並不一定是看他，他們都希望能看到陳冲。正值青春的妹妹的確是美的，有時陳川爲有這麼多人喜愛妹妹、欣賞她的美麗感到驕傲，同時也有幾分擔憂。並不是爲妹妹擔憂，他知道妹妹是個志向很高的女孩，不會過早爲男女問題攪擾，不會爲這類事從她的志向上分心。他是擔憂自己的朋友，尤其與他友情最深的這位。陳川在知覺到他對妹妹的好感時，甚至對他生出類似同情的感覺。

這時陳川聽自己的朋友說：「…他當然沒辦法讓她知道。再說，她哥哥也老是在場。」

陳沖楞了，電影裏根本沒什麼「哥哥」。她忽然意識到他借助電影發揮。她還突然感到有點害怕——雖然他的表白已含蓄之極，但在陳沖尚未開竅的內心，仍形成了撞擊。這是種她從未體驗過的感覺——一個男孩膽怯、含蓄的情感剖露。

她用一句笑話岔開了。她不想傷他，也不想給他任何虛幻的希望。無論如何，他是個可愛的，難得的朋友。

回到訓練班，集體生活使陳沖很快淡忘了這事。

不知怎麼了，集體生活給她無盡的快樂，同時也給她無盡的胃口。她的食欲在明顯上漲。像是老也吃不夠似的，除了正餐，她還想吃點心、零嘴，總之，她總是心慌慌地找東西吃。或許每個人在十五六歲都得過這種「饞癆」？是身體發育和感情發育的超常消耗所致？

老師和同學們開始留意陳沖的體重了。一旦聽見從她那上舖傳來塑膠袋的噝嗦、瓶罐的碰撞，某同學就會迸出一句：「又幹嘛呢，陳沖？」

陳沖會答：「餓啦！」

大家便笑她，並嚇唬她說：「你要再胖下去可沒什麼前途啦！」

訓練班的每個同學都喜歡陳冲，常拿她當個小妹妹來逗。陳冲心卻重下去。她知道同學們不全是玩笑。她越來越喜愛表演和電影藝術，越來越正經八本地拿它做自己的事業。「沒前途」將是個太嚴苛的宣判。她在心裏起誓：「沒前途」將絕不發生於她陳冲；她將嚴格地控制形體。

一次陳冲回家過周末，父母準備了她喜好的菜肴和點心，一半讓她在家裏飽吃，另一半被裝進瓶子、盒子，讓她帶回到訓練班，彌補大食堂所缺乏的精緻。陳冲卻像拿筷子數飯粒兒，消磨時間。從沒見她如此沒胃口。尤其外婆，一向說：「胖就胖，健康！好看！有什麼不好？」她擔心地左問右問，卻沒從陳冲嘴裏問出源頭。

當晚陳冲要回訓練班。通常是母親一路相送，而這天母親有工作要做，父親馬上自告奮勇：「我去送！」

「不，我不要爸爸送！」陳冲突然說：「還是媽送我！」

父親已拎起了女兒的七零八碎，快活地大聲道：「走吧，爸爸難得有空送你！」

陳冲當然不好堅持。心事重重地，她和父親上了路。

到了武康路上影演員劇團門口，她怎麼也不讓父親送進去了。

父親有些奇怪，因為他知道女兒一向怕獨個走黑路，從演員劇團大門到她的宿舍，距離

並不小。

父親說：「我送你到宿舍。爸爸今晚反正沒事。」

陳沖說：「不用，我自己走進去。」

父親問：「不怕黑啦？還有這麼多東西呢！」他已打算往黑走，一面說：「你還沒請爸爸參觀你的宿舍呢，也沒給爸爸介紹你的同學們！⋯⋯」

陳沖卻連嗔帶惱地把父親往回轟，同時頗警覺地向周圍注視，看有沒有訓練班的同學和老師恰在這時出現，這是歸隊時間。她生怕他們遇上父親。

陳沖心裏的秘密是不能讓父親知道的。她不願這秘密刺傷父親。對這個整天忙於救死扶傷的爸爸，陳沖深深敬重和熱愛，絕對不可讓她心裏的真實想法使爸爸誤會她。真實想法是父親的體形。爸爸偏胖，不像媽媽那樣苗條高䠷。老師和同學若見到他，沒準會斷言陳沖從父親那兒得了「胖」之遺傳。那麼他們對她「無前途」的打諢，便算找着了依據。這正是她央母親送她的原因。母親有一副漂亮的臉容和身段，陳沖希望大家在母親身上看到她的「前途」。

第一個看到陳冲的前途的是導演謝晉。

「那個小鬼叫什麼？」謝晉指着梳兩隻小羊角的女孩問道。

「叫陳冲。」

謝晉用力朝陳冲看一眼。這女孩的側面線條不僅美麗而且那樣獨特，有趣。

陳冲是一羣學員中最不奪風頭的一個。

所有學員都知道謝晉來訓練班的目的。他正籌拍一部片子，想挑選一個女配角。女學員們都爲這場選拔準備了小品、臺詞、戲劇片斷，甚至得體的服裝、髮型。不管姑娘們平時怎樣打鬧成一團，吃喝不分；不管她們的政治課對名利二字批判得有多徹底，這場選拔仍是一場激烈角逐，每個人都是每個人的對手。誰不想讓謝晉來導演自己呢？經過謝導演的選拔，少有人繼續默默無聞下去。謝導演似乎是童話中皮諾曹的製作師，一記點撥便使一個角色有了靈性。

陳冲是這場競技的唯一局外人。早已通知過她：謝導演需要的這個女配角是二十歲左右，是劇中男主角的女友。陳冲遠不是「女友」年紀，因此給她的任務是拿一疊寫滿臺詞的紙，站在場邊爲所有表演片斷的女同學提詞。

謝晉觀察這個神色認眞的小姑娘，心想，對了，對了！她不就是「啞妹」？

啞妹是謝晉正在籌拍的另一部電影《青春》中的女主角，正是陳沖的年紀。

正提詞的陳沖笑了，大概提錯了詞。她那張抿起便十分憨實倔強的嘴，笑時竟有如此的無憚和明朗。她的笑似乎是她的一種語言；她眼睛的一顧一盼一眨，又是她的另一種語言。加上她那童趣十足的形體動作，不用說話，她便有如此豐富的表現力。好一個「啞妹」，謝晉想。

啞妹這角色一半是無語言的，因而扮演者的眼睛、笑容、形體都要具有極高的語言性。陳沖具備了這些條件。

謝晉把這個長得很「逗」的小學員叫到跟前，幾句話的問答，他發現她極其聰慧，並有相當好的知識素養。她的樸實天真是都市姑娘中難覓的。就她了。謝導演眼前有了個活生生的啞妹。

幾天後，陳沖再三讀了《青春》的劇本，再三端詳了啞妹和自己，意識到從「她」到「她」是有不少距離的；創造這個農村的啞姑娘對她這個新手，是有相當難度的。

開拍了。攝影機前的場記板一合上，陳沖就不再是陳沖，是啞妹了。一件鄉土氣濃重的紅格布衫，兩根支楞楞的辮子。她背着啞妹的歷史，揣着啞妹的苦衷，笑出啞妹的只會意、無言傳的笑……

「停。」謝晉導演指示道。

這已經是第幾次「停」了呢？陳冲望着向她走來的導演。導演臉上晶亮的全是汗，正如陳冲，汗已將她額上的痱子腌得生疼。三十七度的高溫，陳冲在所有燈光的焦點中已是一頭一臉的痱子。

化妝師不忍地走上前，以棉紙輕輕沾去陳冲臉上的汗。

這是一場重點戲：啞妹有生以來第一次聽到聲音。她對這個突至的聲音世界是那麼意外、驚喜，又不敢完全相信。先是聽到樹上的鳥叫，再是她帶疑惑的驚喜，那喜悅必須一點點怒放開來。爲證實自己的聽覺，她一把抓起鬧鐘，貼在耳邊，聽它「嗒嗒」的走動。這個從無聲到有的過程中，所有層次都必須表現得微妙而邏輯，最後達到情緒上的一個沸點。

然而陳冲發現謝晉臉上的笑有一點苦惱。謝導演從來不會凶神惡煞，但這個苦惱的微笑最讓陳冲疚歉。

需要一個關鍵的形體動作將心理節奏催上去。陳冲設計的動作顯然都不能令導演滿意。

謝導演十分愛護每個演員的自信和自尊，他很少當眾教誨陳冲，但私下，他不露聲色地給陳冲留一小紙條，上面寫着對她表演的要求。

陳冲感到，這樣再三地「停」下去，她自己將完全失去方向，對於人物的感覺會跑得精

光。一種焦燥而疲憊的生理反應出現了，它抵觸着導演的啟發。她甚至感到自己的站立、行走都笨拙、可笑。再看看周圍的攝製人員，他們不安地蹲下、站起，整個劇組隨着她陷入了僵局。

為什麼第一次演戲就攤上這麼難、這麼重的一個角色呢？難道不知道我完全沒有舞台表演的基礎，甚至我連少年宮、小分隊的演出都沒有參加過。我們家數上去五代，也數不出一個做演員的。當演員是那麼猝然一件事，像是一夜間發生的巨變，我怎麼應付得了？⋯⋯

陳冲似乎感到自己不是這塊料，或者她把表演估計的太容易了。

第二天，導演告訴陳冲，劇組已為她聯繫好了一所聾啞學校，陳冲將去那兒體驗聾啞人的生活。

對聾啞人的同情使陳冲很快觀察出聾啞人的表情特徵。她試着用聾啞人獨特的知覺來感知世界。她開始限制自己的語言，限制自己的聽覺，只用眼睛接收周圍世界的信息，也用眼睛去傳遞內心的信息，她忽然感覺到內心的感覺強烈起來，無聲勝有聲了。

原來一種殘缺帶來的是另一種極度的飽滿——正因為表達的艱難，他們內心才有那樣大的起伏幅度。

陳冲終於找到了聾啞人的心理和生理特徵，她不僅熟諳了啞語，更重要的是她學會讀人

們講話的嘴唇，人的姿態和形體的語言。尤其是人的眼睛，眼睛是聾啞人最美、最豐富的部分。

回到拍攝現場，同一段戲，啞妹把鐘貼在耳朵上，臉上是驚喜和將信將疑，忽然，她調過臉，把鐘貼在另一只耳朵上。這個催化情緒的形體動作便出來了。因為聾啞人對突然來臨的聽覺不完全自信時，自然會以另一只耳朵去確證。

這場戲成功了。

《青春》上映了。那還是在人們的審美意識被導入歧途、甚至完全麻木的社會中。印在《大眾電影》封底的啞妹形象，之於大眾的審美觀，是一個極清新、近乎來之天外的提示。她引起一種感覺，一種人已失去良久的對於非英雄的美感，一種由真、善而導致的美感。她使得了這個久違的美感甦醒。

陳冲演啞妹的成功，多少取決於時機：是從成羣的李鐵梅、阿慶嫂、江水英之中誕生的一個迥異的形象。

從攝影地回上海，陳冲和全攝製組乘的是一輛大轎車。轎車把陳冲送到弄堂口。弄堂的鄰居們都圍上來看又黑又瘦的陳冲。有人已跑到陳家報信：上影廠專程把女主角陳冲送到家門口！

陳沖滿載而歸地走進弄堂，手上提着用自己一點點生活補貼貼費買來的禮物。她對迎上來的家人宣佈：「兩張竹椅給爸爸、媽媽；哥哥，這個大竹簡給你放畫筆！……」至於外婆，她買了一竹籃新鮮的生薑，外婆總是唸叨上海買不着上乘的生薑。

鄰家那個男孩遠遠站在人羣外看得更加美麗的陳沖。幾個月不見，她似乎高了不少，臉龐那稚氣的朦朧線條已消失，變得那麼肯定而清晰。她不再是個鄰家小妹，她將是一個又一個的女主角。盡管她如舊地隨和、頑皮，她的命運已遠超出這條弄堂。

他沒有靠近，第一次意識到這個叫陳沖的少女身上所具備的一切優越；那是使他和所有男孩畏縮的優越。

淺淡的感傷與自卑使他不願走近陳沖。

*The day came when I was no longer content with seeking hidden collors in a grey wall. I had noticed a neighborhood boy and waited for him to pass by everyday. The billowing of beige curtain in the breeze felt like a caress on my face. One afternoon, he looked up and saw me. Did he hear the clamor that my senses made? I felt like spilling out the window.*

．．．．．．

*The night before he left, he put his mouth against mine and moved his lips in a funny way. I didn't know that was called a kiss. Nobody told me. All I knew was I wanted the return of those gentle lips.*

——陳冲・為《陳川畫册》題詩

．．．．．．

四月的黃昏，彷彿一段失而復得的記憶，也許有一個約會，至今尚未如期，也許有一次熱戀永不能相許。

——陳冲・為《陳川畫册》題詩

# 7 小花和女大學生

滿街是「小花」的臉容。

月份牌上是陳冲捧着金鷄獎、百花獎的正面照。都市、鄉村人家的牆上大約有一半掛了這年的月份牌。

陳冲一次上街，見一個電影院搭了腳平架，架子上有兩個廣告畫家正將她的臉蛋一點點描摩出來。眼睛過份大了。也不該那麼長的睫毛。他們把許許多多對於美女的理想、希冀都添加上去了。

陳冲突然感覺這個巨大的美人頭跟自己一點關係也沒有。自己是誰？美人頭又是誰？她心裏有種奇怪的恐慌，似乎什麼東西離間了她的本質和她的形式。這個大得不合情理的美人頭是她的形式，是她目前形式的生命和生活。而她的本質，是另一回事。

她的本質是每天嘴裏嘰哩咕嚕念英文、德文的十八歲少女，一個讀《浮士德》、《變形記》的大學一年級學生，一個怕胖又貪嘴的女孩；一個既想當明星又想做學者、既厭倦名氣又渴望名氣的矛盾人物。似乎還不完全，她的本質還使她渴望戀愛、渴望以自己的手來縫條裙子——像所有的鄰家姑娘。

陳冲想不清楚，只知道自己的本質對這個大美人頭十分地不滿，十分地失望。

她很少有這樣的自在：步行到小吃舖，為家人買豆漿、油條回去。這天是特別早，街上還清靜。

兩個女人路過電影院，停下，仰臉去看廣告。一支巨大的畫筆蘸了紅色正往那巨大的嘴唇上塗着。

「是陳冲！」一個女人大聲道。

「嘴太大！」另一個女人評說道：「她眼睛長得好！」

「我覺得她嘴好看，小虎牙……！」

「她考上上海外語學院了！……」

「她當然嘍！電影明星嘛，肯定給她點後門走走！」

「報上登了……人家是硬碰硬考上的！……」女人吵架一樣說：「人家七歲就開始學英文

了！陳冲家裏人都要講英文的，不講中國話的！……」

陳冲趕緊走開，讓她倆去拼湊、編造一個她吧。

恐慌感加劇了。原來她的本質與她的形式之間，隔着一個傳說，一個充斥臆斷、編造、神話、謠言的傳說。

兩個女人講對的一點是：她的確是硬碰硬考進外國語學院的。在考場她享受的唯一特權是一架電風扇──那個監考的老教授認出她後將她安置在離一架吊扇最近的座位上。那是上海最炎熱的幾天。她清楚地記着那老教授的笑容和口音。當她掩上考卷，走出考場時，老教授用英文輕聲對她說：「我能勞駕請你簽個名嗎？」他遞出一個舊筆記本。在陳冲簽名時，他又用英文說：「很意外在這裏遇上你！你幹嘛還來考？你已經有那樣的前途了！……。」

那便是她在考場得到的所有特權。

然後，她便成了外語學院一個安安分分的學生，間或有邀請去參加記者招待會或與國外電影明星會談，她總是規規矩矩向老師告假。

《青春》放映之後，陳冲的生活的確變了許多。不斷有記者來採訪她；今天是拍封面照，明天是參加招待會。最多時她一天收到了一百多封觀眾來信，有的信十分知己地跟她談

到他們的生活。還有的來信者說「啞妹」如何救了他們，如何給了他們「生活的勇氣和希望」。她盡力地寫回信，有時一天的時間全花在回信上。她被那些信的誠意所動，被信末尾的「盼」字所催。她生性不願任何人失望，她生性不具備高傲。她甚至被許多中學、青少年團體邀請了去做報告；有時連報告的主題都是含混的，只請求她「隨便講講」。似乎她成了勞動模範、戰鬥英雄之類的民眾楷模。可她能談的眞實體會是：電影是個奇蹟；電影是種瘋魔，進去了就不想出來。；電影是永遠讓你沒夠的東西！看不夠，也演不夠⋯⋯

卻不能這樣講。這樣講是若千年後她在好萊塢成功的時候。

當時的她明白，她得想出些「符合身份」的話來講。邊講，她心裏會時而冒出了念頭：我根本不是你們想像的那種楷模，我也沒有這樣的權力來做你們的倫理道德導師！我並沒有曾你們希冀的那些美德來對你們宣揚高尙！我憑什麼對你們講：「要好好學習」，而我自己曾爲能逃學而狂喜？⋯⋯

父母留神到她的生活和精神狀態了。

母親想，如果女兒在這樣的名望中不勝其累，就不可能有正常的行爲和思考。母親明白女兒有時突如其來的暴躁源於何物。

陳冲看着父母，有點可憐巴巴地。「我好累。」她說。

父親說：「這種喧嘩來喧嘩去的生活，對你今後有什麼用處？」

陳冲當然明白它的無用。她眼神暗暗的。才十六歲，正常的少年生活似乎就被這所謂的成功剝奪了。

「我現在最恨填表格。」陳冲突然說。

父母不懂地看着她。

「填到文化水平一項的時候，我就不舒服。老是初中、初中！我已經這麼大了，不能老做初中生吧？」

陳冲坦白了她帶有孩子氣虛榮的苦惱。

父母想，女兒畢竟是從這個崇高知識的家庭出來的。她把「文化水平」看得比電影明星更重要。

一天，陳冲終於以十分肯定的口氣對父母說：「我要考大學。」

父親說：「那你先得回學校把中學唸完。」

在父親看來，陳冲該馬上回她的中學，做這個年齡最正常的事去。他是個醫生，每天的生活中都有紮實的工作成果──一條條生命被拯救和醫治。對於女兒的名聲大噪，他是全家最擔憂的一個。他見陳冲被人擁出擁進，會劈頭問一句：「你下一步做什麼？」他看出陳冲

的茫然。這不是李四光、李振道、愛因斯坦那樣的聲名。這聲名的得來，對一個十五、六的女孩，太輕易了。她根本無能力認識它，也彷彿是被迫地背負它。

而回學校並不那麼容易。因為陳冲太多的缺席，學校無法安插她進原來的班級。準確說，任何學校都無法將陳冲安插在任何年級。她的數學、化學在缺席兩年多後，也無法一下子進入教程。

學校的一位數學老師對陳冲的父母說：「陳冲太例外了，學校完全沒有對付這類事的經驗。」

陳冲這個到處給青少年、中學生做楷模式演講的電影明星居然讓學校給拒之門外了。當然，她不能再從低年級上起；十六歲的女孩在自尊心上拒絕接受「留級」二字。

唯一的辦法是補習。兩位曾教過陳冲的老師知道這是多難得的學生：極高的領悟力、極強的上進心。他們主動提出免費爲陳冲補習功課。

陳冲每天除了吃飯、睡覺，就是學習。看電視都是她給自己的特別犒勞。她故意少去看電視，生怕它勾起自己對銀幕的懷念。這個懷念可不好受。

一年時間，她補完了兩年課程。考上外語學院時她十七歲，比應屆高中畢業生還要年幼一歲。

那天她接到郵差在樓下叫她名字。是學院的錄取通知書到了！她只覺嗓子眼被什麼嗆了一下，太多的感受嗆得她不知哭笑。她拿起錄取通知一路奔上樓，叫着：「外婆！媽！爸！哥哥！……」其實家裏就她獨自一人。

現在她已經進入了大學的第二個學年，想起剛才兩位婦女在廣告架下對她的總結性評語：「看來陳冲還不笨！」她苦笑了。她得承認這是她倆對她所有評論中頂頂中肯，屬實的一句。似乎一個電影明星不笨是十分令人意外的。還似乎電影明星的「笨」是他（她）名份下的。你攤上了漂亮，走運，得寵，你也得攤上個「笨」。這樣便大家公平。

那是大學第一年。北京電影製片廠到學校來找她，邀她扮演「小花」的女主角。讀完劇本，她馬上答應了。這才發現一樣事物若得自己心愛，一生一世都休想將它真正割捨、棄去。她曾下決心潛心求學，其實是扼殺了自己心靈深處一種最真實的愛和希望。

陳冲在家裏宣佈了自己的決定：「我接受北影廠的邀聘了。」

外婆首先表示尊重外孫女的決定。自陳冲很小時，外婆就始終觀察她；在陳冲埋進文學經典時，外婆就暗想過：這個小外孫女怕是要叛逆這個醫學世家了。外婆常常留心陳冲一些幼稚但非常有獨創性的見解，逐漸肯定外孫女有一份難得的藝術天才。作長輩，不代表有扼制晚輩天才的權力。

外婆說：「我曉得你還會去演電影的！好啊，等着看你的新角色！」

父母沉默一會，終於微笑了。他們也明白，阻止孩子狂熱追求的父母都是不智也不文明的。即使陳冲宣佈的不是有關她事業的決定，而是戀愛、擇偶的決定；也只能依了她。受過高等教育的父母只希望自己能夠提示、引導女兒，而絕不專制。像陳冲這樣執拗而愛獨立思考的女兒，一旦她決定的事，她便具備了她的不被駁倒的理由。

就這樣，陳冲帶着簡單的換洗衣服和複雜的各類課本，赴安徽山區的「小花」外景地去了。

就不能一身兩棲嗎？做一個學者，同時也做一個演員，只要一個人花雙倍的勤勞，什麼都是可能的。陳冲在給父母的信中這樣寫。

《小花》的拍攝途中，陳冲趕回學校考試，考了九十一分。

《小花》使她獲得了百花獎。在記者問她的得獎體會時，她傻笑了好一陣。她根本對獎沒有過任何企盼。她只是愛表演，去表演，就夠了，就如願以償。從沒想過沉甸甸的獎杯捧在手中的「體會」。在表演上，她希望成功，但並不是非成功不可，因為電影表演是她感情的需要，而學校的分數，才給她成就感。

她想告訴記者們：「我考試得了九十一分！」

得獎之後，她的笑臉便被掛在了各家各戶的牆上。人們談論着：「陳冲，陳冲……」那幅巨大的廣告、她的巨大的微笑，……她感到那個微笑已成了一種符號，在代表眞實的她。

眞實的陳冲。

人們不像先前那樣對她了。她一舉一動都在人們的關注中，都招至善意或無聊的議論。出席這個會，參加那個團，回家漸漸也像做客。每次從一個重要代表團回到家，全家都有興師動眾的氣氛。有時父親還會說：「多做幾個菜，陳冲回來了嘛！」

唯有哥哥陳川讓她感到欣慰和鬆弛。陳川似乎沒太拿這個大名鼎鼎的妹妹當回事。時不時還會衝她吆喝：「妹妹，幫我把抽屜裏的襪子遞一下！」也偶爾動動脾氣：「你現在就這麼坐不住？給你畫張像難死了！」甚至還有打渾加牢騷的時候：「我現在沒名字，人人叫我陳冲她哥！」

# *8* 十年一覺出國夢

—— *Did you dream of traveling to other countries?*
—— *I first went to Japan for two weeks. That was the first time I left China at all. I was stunned; I was shocked. I never knew that another way of living was possible, ……It just shocked me and I felt I wanted to see more.*

—— 雜誌 *"Detour"* 對陳冲的採訪
九一年一～二月

去美國留學那年，我正由一個年輕的少女，跨入一個成熟女子的門檻。我帶着對生活和知識的渴望，懷着對另一個社會、另一種生活的好奇心，提着一箱子我喜歡的

衣服和心愛的書本，來到了美國最瘋狂的城市紐約。

去學校的前一個晚上，我和一起來留學的學生們去了紐約的摩天大樓——皇家大廈。黑夜裏在一百零二層的摩天樓上，紐約隱沒了。在一片無窮無盡的黑暗中，一團團光球在晃動，在旋轉。我失去了距離和空間的觀念。好像我眼前是一個什麼陌生的星球。我突然想家了，我渴望回到上海家中我那安全、溫暖的小床上。緊接着，我的心又是一陣寒顫：我來美國才一個星期，擺在我面前的不是一星期、兩星期，而是一年、兩年，也許更長。我害怕了——面對着殘忍的距離，和比距離更殘忍的時間。

⋯⋯⋯⋯⋯⋯

時間一天天地過去，結識的朋友比原來多了，生活也比較習慣了，但思鄉之苦絲毫不見好轉。我所思念的不僅僅是家庭的愛撫，朋友們的友情，而是整個文化——與我有關的一切。文化上的隔絕遠遠超出語言上的障礙，我想去了解，接受和適應，然而又本能地拒絕和抵制。這種感受，沒有親身體驗的人也許是很難理解的。

我把所有時間、精力都放在課程的學習上，⋯⋯發呆、胡思亂想和「研究感情」的時間越來越少。思念和渴望轉成了一種潛意識。我常常夢見親人、朋友，早上醒來便覺得心裏空蕩蕩的。也許這就是我養成了一起床便衝進淋浴房的習慣，似乎要把所

有的空虛、困惑用水洗掉，然後拿起書包就去教室上課。

——陳冲〈我在美國三年〉

《中國電影時報》八六年一月

作者走進陳冲在舊金山的住宅。它是陳冲與許彼得彼此結婚時買的。對不常慣接觸豪華事物的作者，這座房簡直就是宮殿。它座落在舊金山的太平洋高地，房產排價為最高。作者在進門之前，回身看了一眼海。「看海」是陳冲置房最重要的一點。

陳冲繫着圍裙，手上沾着麵粉，告訴作者她做飯做到一半。

「要不要脫鞋?」作者問，留意着鏡面般的打蠟地板。

「不要，不要!我們家從來不脫鞋!」陳冲大聲說，又回到了廚房。作者便也幫她包起餃子來。這些餃子都是為彼得準備的，十只裝一盒。陳冲離開家，冰箱冰格裏總是儲滿這樣的塑料盒。

「這樣他下班回來就有晚飯吃了。我特恨在外面叫菜回來吃，不健康也不新鮮；也不知道它裏面亂放了些什麼!」陳冲說着，一面動作流利地捏着餃子。

作者見茶具櫃上放了只烘麵包機，便吃驚地問：「你自己還做麵包?」

陳沖眉飛色舞起來：「特好吃，你要不要嚐嚐？」她端出烤好的什錦乾果麵包：「喏，你自己切！」

真的很好吃。作者與陳沖的對話就從做飯開始了。

陳沖：做飯對我來說是一種療法。是一種（英文）心理療養。（見作者瞪眼等下文，她想了一會）就是——在作飯過程中，我可以體驗到自己的責任，負責的快樂；和很寧靜平穩的內心節奏。好多演員因為不正常的生活節奏，弄得完全沒有心理平衡。到最後生活會失控，然後就會求助吸毒、酗酒什麼的，對自己和別人的生活都有很大的摧毀性。那哪是人的生活呢？出再大的名，賺再多的錢，也沒有幸福。我的生活也是顛三倒四的時候多，老是在旅途上，又是常常和一幫子走火入魔的人在一塊。所以一回到家，我就非要過一種比正常人更正常的生活不可。不然那種瘋瘋魔魔的日子就把我給扭曲了。

作者：彼得反對你常常外出拍電影嗎？

陳沖：他很支持我。不過我自己心裏有壓力：做個妻子，一天到晚不着家，一個丈夫再通情達理，到最後也會受不了。（並非玩笑地一嘻）我可得當心點，好好做老婆。前面一次已經失敗了。

（作者原意是來約她談即將開拍的《誘僧》，見話風已變，便馬上「轉舵」）。

作者：你和柳青的婚姻究竟爲什麼失敗？（頗察顏觀色地等待，生怕等來她諱莫如深的一個反應，如她在一切採訪者面前那樣。）我注意你很少提到柳青。

陳冲：（略顯爲難）不是一兩句話講得清的。講了，你也不會就信我一面之詞吧？如果柳青不介意，你倒是可以去採訪他本人。看他對你怎麼說。

作者：不準確的消息是他已移居回香港了。

陳冲：我想我那時根本不成熟，只覺得一個人好，可愛，就去愛了。對兩人性格上有多少因素是對抗的，多少是協調的，根本不去考察。覺得只要有愛情就能把一個人徹底變成另一個人。其實一個人生來是什麼人，吃了多少虧，碰了多少壁之後，還是什麼人。碰到柳青的時候，我的自我估量是最低的時候。那時是我一生的低潮，在好萊塢想打開局面，淨碰壁。一進好萊塢你就明白那地方的凶險了，特別是對一個二十剛出頭的女孩子。找你幹什麼的都有，拿拍電影做誘餌。連起碼的含蓄都沒有，上來就跟我說：「怎麼樣，這個周末和我一塊過吧？」我都不相信自己的耳朵！

作者：你怎麼拒絕的？

陳冲：他那麼直接了當，還指望我給他留面子？就直接了當請這種人吃釘子。你以爲你會傷他自尊心？才不會！聽見我的回絕他也像沒聽見一樣，照樣笑嘻嘻的，反而倒弄得我不

好意思，覺得自己橫眉豎目的沒必要，顯得太沒見過世面。給他碰一鼻子灰，他還會嘻皮笑臉塞張小紙條給我，上面是他的地址和電話，對我說：「想通了給我打個電話。」在好萊塢碰到這種人，次數多了，你覺得非投奔一個能保護自己的人的懷抱不可。那時正好有人給我介紹了柳青。

作者：看了些報導：你和柳青第一次見面是他送你去機場。

陳沖：其實在那之前他就見過我。那時他和朋友們搞一部電影，我去參加了他們的演員招考。他當時對我的印象是我的打扮，心想：這個女孩子怎麼連個小皮包都沒有，手指頭上繞着一串鑰匙就進來了。

作者：是不是這樣？

陳沖：我沒印象了。不過我是不背女式小包，要背就是個大書包，裏面跟雜貨舖似的，主要是書。大概考慮到大包不登大雅，就沒背進去。柳青說我顯得很突出，一是英語相當不錯，二是連個小皮包也背不起！（笑）

作者：那時你窮嗎？

陳沖：挺窮的。每學期買教科書心裏都發慌。還恨過老師——那個教劇本創作的老師讓我們買的課本是他自己寫的。我想：這傢伙拿我們窮學生做他自己書的推銷對象？除了我們

這些上當修了他的課的學生，他肯定一本書也甭想賣出去。（美國這種教師很多，不用現成的教科書，自己編寫教材讓學生買）後來發現他那本書非常暢銷，寫得很科學，很值得讀。讀完還眞明白寫電影劇本是怎麼回事。他從成功的電影劇本中提煉出一道大致的公式。班上有同學反對，說藝術創作應靠各人的獨特性，靠天才。那老師說：「天才我沒法教你，不過我教你的東西能讓你最得當，最有效地運用你的天才——萬一你有天才的話。」學期結束後我們都意識到他是個很好的老師——扯遠了吧，我？

作者：剛才咱們講到柳青，還有你的窮……

陳冲：我打了一段時間的餐館，當過圖書管理員，做過電影場記，演過小角色。反正能湊和不挨餓不受凍。

（作者感到她仍在下意識迴避談柳青。亦或許作者和她還欠親近吧。）

作者：這麼多工作裏你最不喜歡的是做什麼？

陳冲：（不假思索）打餐館。又累又煩，還給人欺詐。一對猶太夫婦欺詐過我五十塊錢。

（作者想，這一段可用陳冲自己散文中的一段來描繪：「有一次在餐館收錢，一對衣冠楚楚的猶太夫婦給我的是一張五〇元美金的鈔票，卻硬說是一張一〇〇的，我知道他們在撒

謊，於是堅持己見。他們大吵大鬧。餐館老板只好讓我按一○○塊找給他們錢，並教育我說，以後千萬不能先將錢放進抽屜；必須先拿出找錢，後把收來的錢放進抽屜裏。夜裏結完賬，少了五○塊，我賠。五○塊錢在打工女看來不算是小錢，但也沒有什麼了不起，畢竟是身外之物。我瞧不下的是謊言戰勝眞理。」）

作者：讀你散文時看到這個故事了……

陳冲：我忘不了這事。因爲那是對我品行的誣陷和誤判。

作者：覺得委曲嗎？你在中國已經有地位名譽。

陳冲：委曲是剛到美國的時候。那時我已經皮實了。好萊塢也有好的風氣和傳統。不少演員在出名前都靠打餐館、幹雜活維持生活的。這些人往往是堅強的，有抱負的。就這麼一邊幹很粗的活，一邊尋找演出的機會。不少人到老都不放棄追求。像我，像哈里遜福特是非常幸運的了。哈里遜上銀幕之前一直幹木匠。實現抱負的過程是長得令人絕望的。我佩服那些到老都不放棄的人。我當時要沒有得到演《大班》和《末代皇帝》的機會，說不定我已經放棄了。

作者：就在那個時候你認識柳青的？

陳冲：就在那個狀況下。柳青也在試着立足好萊塢。當時我一個人去和各種演出經紀人

面談，覺得自己單薄極了。有了柳青，兩人一塊在好萊塢闖江湖，起碼膽壯些。

作者：看了好多記者對你的專訪文章談到你這個階段。

陳冲：好萊塢對中國電影完全無知。也沒有興趣。認爲絕大部分中國電影都是政治宣傳。中國電影在這些經紀人心目中完全沒有地位。我那時對他們也很無知，認爲他們一聽我的履歷和成就就肯定會拿我另眼看待。他們聽完我的自我介紹後對我說：「每個來這兒的人都給自己編一套相仿的履歷。」我氣壞了，我可沒編履歷啊！他們還說：「我們只代理稍有名氣的演員。」意思是我名不見經傳。只有一個好心些的經紀人對我說：「你起碼該把自己的劇裝照幀成一本冊子，履歷也該印得漂漂亮亮。」這我才懂美國人常提到的 Presentation。就是你的裝璜，呈現形式要表示你的正規化和誠篤。

作者：西方人還有很強的程序性。許多事你做得再棒，不尊重他們的程序，就要碰壁。

陳冲：終於有一位經紀人答應代理我了。推薦給我的角色都很小，有時只有一兩句臺詞。我知道自己的表演風格還不入好萊塢的流，還是中國大陸風格。臺詞也弱。我打聽到一個很好的臺詞老師，給好萊塢許多明星上過臺詞課。他的教課費是一小時一百塊美金。我請到了他，五花八門掙的工資大半多去了他那裏。我的臺詞、口語眞的進步很快──當然我自己也練得很苦，常常嘴唇舌頭都累得發酸麻木。

作者：那時你的英語已經相當棒了。我看了你來美國不久用英文寫的論文——大概是學校的作業。用詞造句十分精到。

陳冲：臺詞水平和一個人的英文水平不相干。臺詞講起來，講什麼得像什麼；講什麼都得動聽，好聽。英文中是沒有漢文的四聲的，全靠自己把它講出一種音韻來。不同音韻表達不同意思、情緒。又不是朗誦，要完全自然鬆弛的。做爲我，英語本來就不是母語，沒那份自然，只能靠練習，由人工變爲自然。我的進步相當快，到我演《大班》中「美美」這角色時，導演已經說我口語太好了，因爲美美是女奴，英文又不是她的母語，她講的英語自然有語病，有口音，如果出來一口標準英語，會挺荒謬。所以我還得去找那老師，把我從他那兒學的，我苦練的，都毀掉，教我一口有毛病的英語，把好不容易去掉的口音再找回來，弄得我比原來還洋經濱。

作者：柳青呢？他這個時候出現了嗎？

陳冲：他出現在此之前。《大班》是我的轉機。我和柳青遇上時，是我倆都不得志的時候。共同點是徬徨，共同志向是進攻好萊塢。當時我住在一個美國老夫婦家，他們對我非常親，因爲我搬進去之前，他們的兒子出車禍死了，我對他倆來說，是種彌補和安慰。不過我常常還是覺得孤單。記得一天晚上，很晚了，我從外面回來，又累，心情又灰。這個老太太

還沒睡，好像等了我那麼久似的。見到她我突然就流起眼淚來。她就哄我，讓我把心裏的苦楚講給她聽。我想：這怎麼講呢？因爲這裏這樣溫暖，讓我想到了家；又因爲，這兒再溫暖，也不是我的家。

作者：有沒有想過，你到美國來是不智的？

陳冲：那樣想我認爲很沒出息。越想得多越沒出息，我就是想家，常想到我出國前那段時間。

# 9 初戀之死亡

《海外赤子》的外景結束了，陳冲從海南島回到上海。黑瘦的陳冲扔下行李便衝上樓。

「媽的信在哪兒？」她大聲問。

「嗒！」外婆跟她不上，良久才步上樓梯，拿着一封來自美國的信和一盤磁帶。

在外婆唸唸叨叨敍述母親在美國的講學、居住和其他瑣事中，陳冲拆開了母親的信。信中母親以不小的篇幅介紹了磁帶的歌者艾奧佛斯（猫王）。

陳冲立刻把磁帶放到錄音機上。

漸漸地，唱詞開始對陳冲發生意義，旋律和節奏也扣住她的好奇心……「Love me tender, Love me true……」

這音樂對於陳冲是徹頭徹尾的新異。她從沒聽過他這樣粗獷到極至又細膩到極至的歌

唱；他的柔情中總有種她不懂的痛苦；他的激情又往往被憤怒催發。「這人眞棒！」她想着，趕緊找來母親的信，更用心地把有關歌手的評價讀了一遍。

陳冲突然有些坐立不安。

一直朦朧的對於國外的嚮往，這一刻清晰和強烈起來。似乎她對中國之外的世界的求知欲，就在這時，被這首歌一發不可收拾地誘引出來。

「我要出國！多好的歌……」

外婆和陳川不是頭一次聽她咋唬「出國」。但他們沒太當眞過，因爲陳冲自己似乎也不是認眞的。那次陳冲隨中國電影代表團訪問日本，回到上海她也與奮得什麼似的。好幾天裏都聽她在談日本的街道多麼乾淨，日本人多麼有紀律，排着整齊的隊伍等公共汽車，她還告訴他們，日本的演員都有自己的房子，自己的汽車，是社會的最富有階級。那時她也嚷過：

「出國去！」

都以爲陳冲不會眞的就出國去，扔了這兒所有的優勢：名氣、地位、觀眾的寵愛。父親從美國來的信已給她潑過冷水：「這裏不會有人需要你來演電影。要來，你就踏實地學些東西，爭取更高更完善的教育。」父母覺得女兒應該以知識充實，而不是以名氣地位。在父母的觀念中，演幾部電影還稱不上事業；在他們看，世上最不能胡弄的是科學。他們主張陳冲

去美國學醫。

陳冲動過心。因爲她感到自己的處境有些進退不是。一個中國電影演員所能及的的最高榮譽，她已拿到；從形式上看，她已登了頂峰。往上走，她看不見路；似乎有如此一個規律：上來快，就下去得快；有上，就勢必有下。不管她走到哪兒，總有記者簇擁，總有年輕的仰慕者相隨。人們大聲小聲地叫着：「咦，陳冲！」從他們臉上，她似乎看到一種急切的期盼：我們等着你更好的的一個角色！她已愈來愈感到一股壓力——更好的。「更好」是不易的：像是她起了個很高的調門，她的觀眾自然期望她持續這個調門，最終能高於這個調門，如果她高不上去，就辜負了他們。

陳冲這時眞的體驗到「盛名之下，其實難符」的道理了。高不上去，甭管你起調多高，都令人失望。而再那麼一路高上去，一則太吃力，二則不大可能。這種情緒中她讀到父母信中的「勸學篇」，她便會在外婆和哥哥耳邊叨咕幾句：出國嘍。

激起陳冲出國嚮往的更重要的因素卻是她的學院。在「上外」陳冲的主修是英美文學，兩年時間，她泛讀和精讀了大量英語文學經典。她已體會到英文的妙處；它的精緻與豐富。她渴望到海明威狩獵的山林，去聽，去說，去感受。她渴望到被最廣泛運用的語言流域，去聽，去說，去感受。她渴望到這種被最廣泛運用的語言流域，去聽，去說，去感受。她渴望到斯坦貝克的海灘及傑克倫敦的草原去走一走，去探索和歷險。每當她讀完一本英文原著，家

裏人也聽他嘆息般自語：該出國……

十九歲的陳冲有着顛峰狀態的求知慾，她渴望了解生活的更多形式，更多的可能性，她感覺假若再死守這些已獲的榮譽，所有可能性都會慢慢死掉。包括榮譽本身。

八○年夏天，一個來自美國的電影藝術代表團到上海訪問，陳冲充當翻譯。那是她對自己口譯水平的初試。團員們感到與陳冲有那麼多的共同話題。他們發現陳冲對西方的歷史、文化和藝術，都有相當全面的了解；她不像東方國家（長期對西方封閉）的女大學生那樣孤陋寡聞；更不像一般女演員，僅專長與感興趣電影藝術。陳冲幾乎可以就一切話題參於對話和討論。看得出她的緊張，她的不勝其累，但她的知識範圍使團員們驚訝。她也會問：

「這個詞是什麼意思？」聽了解釋，她往往再追一句：「給我一個上下文好嗎？」接下去，她會將它記在自己的小本上。不久，人們便發現她的句子裏開始出現這個詞，並用得十分巧，十分確切。陳冲從不願省力，找不到恰當詞彙就用手勢來拼湊表達力。她從一開始就養成習慣，控制手上動作，盡量找最準確的詞。

這個電影代表團一位電影教授問陳冲：「你對美國有興趣嗎？」

「太有興趣了！」她答得直截之極。

教授又問：「那你考慮過到美國發展嗎？」

陳沖憨憨地一笑，說：「那兒不會有人需要我演電影的。」

教授說：「我不這樣想。你已經有好多的基礎，才十九歲。許多美國演員在這個年齡只是做做上銀幕的夢。甚至連銀幕夢還不敢做。你沒有意識到你的優越嗎？」

陳沖想，我的優越？我的優越大概就是少年得志，得了番運氣。

教授接着說服陳沖：「美國有很好的教育系統；美國也有非常好的電影傳統。電影在美國被做爲一門重要的學問來研究，來教學的。相對來說，你到那裏會有更大發展？」

陳沖在聽這盤「貓王」磁帶時想，不管怎樣，我要去看看世界；看看世界的那一邊怎麼會產生那樣的歌和歌手。我要去看看那樣一種令人費解的瘋狂。

當陳川聽到妹妹這番由一首歌引起的奇想後，沉默一陣說：「那就不能拍戲了，你想過？」

陳沖道：「想過！」她仍在激動和莽撞中：「想想看，有這麼多東西，我看也沒看過，聽也沒聽過！」她的表情在說：那我不太虧了？

陳川問：「你想去美國學什麼？」

陳沖手一劃：「隨便！」

陳川看着這個長大了卻仍不成熟的妹妹，感到他似乎比她自己更懂得她這個人。她對自

己目前的名氣、地位十分矛盾。一方面她明白這一切之於她並沒有實質性的好處，另一方面她不甘心馬上就告別這一切。對於她已擁有的觀眾，她生怕自己的斷然謝幕成為一種絕情。

做了演員，觀眾對自己的好惡，永遠是重要的。觀眾很少能從一而終地對待一個演員；他們是多變的，不易捉摸的，也往往由於他們對一個演員的愛戴而變得嚴苛，冥冥中希望她不要長大變老，不要當婚當嫁；他們在她（他）身上維繫一份理想，她（他）的一個微小的變化就很可能導致他們的失望，從而收回他們的寵愛。從一個女孩子的天性來說，被眾多人寵愛，似乎是幸運的，卻也十分吃力，因為她並無把握自己總能合他們的理想。在最得寵的時候告辭，似乎頗得罪人，卻也就不必吃力地去維繫他們那份理想。

陳冲明白哥哥的意思。她的成長過份順利，對另一國度的境遇，她該有足夠思想準備。

陳川與妹妹玩笑道：「到美國大家都不來睬你，日子不好過嚜！」

「我早曉得！」陳冲用頗衝的口氣答道。

她將從零開始。從白丁做起。

陳冲很看重哥哥的見解，卻習慣地要與他較量幾句。每次爭論，她希望哥哥在說服她的過程中暴露他的思考程序。哥哥是這世界上最使她清醒、明智的人。他鼓勵她，保護她，卻很少一味地寵她。相反地，他總在兄妹玩笑逗嘴時刺她一記，讓她對自己的明星地位看得更

輕淡些，更重視內心的充實。哥哥還常把陳冲帶到自己的朋友圈子裏，這些朋友都年長於她許多，他們談讀書，談政治，也談社會和人。陳冲明白哥哥的用意是讓自己在這裏洗滌演藝階層中常有的空泛、虛榮、讓她受到樸素、智慧的人格影響。於是陳冲總穿着比上海一般女學生更樸素的衣裳，和哥哥一塊騎車到這樣的朋友聚會中去。她會一連幾小時靜靜地聽他們談話，悄悄留意他們提到的陌生的書名、人名。

「美國的中國留學生都要洗盤子……」陳川說。

陳川笑道：「我洗盤子有什麼要緊！」

「那你呢？」陳冲瞪着陳川：「你自己不也想去美國？」

陳冲不服地：「你能做什麼我一樣能做！」

陳川停頓片刻，說：「畫家不同。畫畫不受語言和種族限制。人類的許多感覺是共通的。畫家和音樂家的幸運，是他們能用共通的語言表達共通的感覺，甚至把不共通的感覺讓它共通起來。對吧？大概只有畫家和音樂家有這份幸運。」

陳冲懂得哥哥的言下之意，那就是：演員是被語言和種族局限的，陳冲此一去，很可能意味着永別銀幕。

陳冲告訴哥哥，這回她走定了，不管前途是什麼。

陳冲的行李讓外婆很不得要領：除了精減再精減的必需品之外，便是一箱子書和一只紙箱，紙箱沉得出奇：裏面盛的是幾百只大大小小的毛主席像章，它們是陳冲和哥哥從小搜集的。

外婆問陳冲：「帶這些做啥？」

陳冲只回一句：「我需要。」

外婆聽說美國的衣服很貴，許多出國留學生都整大箱地裝足起碼三年的寒衣夏衣。而這個倔頭倔腦的陳冲卻把航空公司的行李限量耗在這些東西上。

陳冲到末了也沒向外婆解釋那個莫名其妙的「需要」。她自己對這「需要」也不全然清楚。答案是她在美國開始生活後才逐漸出現的。

這些紅色像章代表着她人生中一個重要階段，多日後她在美國的校園裏這樣想着。與美國學生、臺灣、香港的學生相比，陳冲發現自己與他們的最大區別是理想——她曾經受的理想教育。曾和許多中國青少年一樣，她相信過一種偉大的主義，渴望過爲它奮鬥、犧牲。她還想，不管國外的人怎樣爲中國人悲哀，爲中國人在偶像崇拜時代的犧牲而悲憫，她應該尊重自己的青春。

無論她幼時有過怎樣的迷失、荒誕，她仍尊重它。

她之所以將一箱子紅色像章帶過大洋，帶到這個紐約州僻靜的校園，便是這份對自己青

春的尊重了。她不是一個對任何過時事物都不假思索地去否定，去拋棄的人。她不可能完全否定自己信仰和謳歌過的東西。說她懷舊，說她保守，都可以，讓她割棄自己長達十年的一段生命是絕對不可能的。

因此，在香港、臺灣同學們講到大陸中國的文革、窮困，她會正色告訴他們：「你們不了解我們。」

在這些同學面前，她甚至自豪：我們的過去不管是痛苦還是快樂，畢竟不卑瑣。我們不為一件得不到的生日禮物哭。我們或許不曾有生日禮物，但我們也不曾有這個微不足道的哭的緣由。

陳冲擔心那一箱子像章過美國海關時會受阻，卻沒有。只是因為它們太沉重，紙箱承受不住，剛通過海關便裂開，所有像章隨一聲巨響傾落到地上。人們朝狼狽而忙亂的陳冲注視，全是不解的眼神。

連來機場接應的母親也對陳冲的這一份行李感到好笑。

同母親來迎接陳冲的還有一位朋友。這是陳冲自乘飛機以來最冷清的一次機場相逢。曾經的每回機場迎送都是一場重頭戲。先是鎂光燈，然後是一湧而上的記者，再就是被這陣勢驚動的人們。她總得四面八方地端着笑臉，盡量不口誤地回答提問。她害怕這陣勢，厭煩這

陣勢，存心用孩子氣的唐突語言來削弱氣氛的鄭重，不然這氣氛中的氧氣太稀薄了，她幾乎不能呼吸。她曾常常想：就不能不把我當回事嗎？她甚至想過悄悄改換班機，不宣而至，不辭而別，偷一份自在閒散。

在紐約的肯尼迪機場，她頭一次大喊大叫，手舞足蹈地走出關口。像是長期被迫收斂的她，此時放開來活動活動筋骨。

「媽！……媽！」

這時的陳沖可以像一切十九歲女孩一樣放任姿態，一頭向母親扎來。母親比在國內時更忙，連花出半天時間陪陪女兒都不可能。

陳沖打電話給曾在北京拍電影時結識的朋友，竟沒有一個人能馬上抽出時間見她，所有人都翻着自己的小日曆本，數着排滿的日程，告訴陳沖他們將在某日某時和她會晤。「但今天不行，抱歉。……」

不久，她便獨自就在朋友家了。

所有人還提醒陳沖：一個人別上馬路；紐約對一個陌生國度來的年輕女孩往往是猙獰的，甚至危險的。

陳沖卻怎麼也就不住。一個人試試探探朝繁華的市區走。看，沒人注意她，沒人跟隨

她，真的像輪廻轉世一樣，她似乎在經歷一次新的身世。她高興一路走一路大啃巧克力，就去啃；她高興穿一身寬鬆無型的衣裙，就去穿。然而，在天性得以伸張的最初快感過去後，她感到了心裏的一點不對勁。她意識到自己的虛榮心此刻也想得到伸張：任何東西，一旦有過，就不想失去。曾經的那套排場眞的從她生活中消失時，她隱約感到失落。

陳冲走在這條擁滿異國面孔的街道上，她想他們中最窮的人大約也比她富有。她衣袋裏只有薄薄幾張鈔票，她的生活就要開始從這幾張鈔票開始。

乘幾站汽車就花掉這幾張票的相當一個百分比。

想着，走着。一張瘦削骯髒的手陡然伸到她面前，她驚得呑一口氣。是個女人，有雙乾涸無神的眼和半啟的嘴。她向陳冲說了句什麼。請她重複，她說：「給兩個小錢吧。」

陳冲沒料到，在紐約第一個來測試她英文聽力的是這句乞討。她告訴她：抱歉，她也沒錢。

女人突然說：「你是日本人。」

陳冲馬上說：「我不是日本人！」

女人端詳了她一瞬，說「我不喜歡日本人。」

陳冲急於脫身，她卻拉住陳冲的手。「你沒有錢，可我有。這錢給你。」說着她硬將一枚二角五硬幣塞到陳冲手裏。「再見。我不喜歡日本人。」

陳冲呆呆地看着這個半人半鬼的女子飄然遠去。她想，要學的太多；不僅語言、生活方式，還要學會和這類失常的人打交道。

她把這個奇怪的邂逅告訴了朋友們，也寫信告訴了他。

他不十分高大，有着端正的臉容和聰慧的、大大的眼睛，還有一口俏皮的北京話。陳冲是在北京認識他的，那是她出國前夕。很快發現他懂古文、通音樂，畫也畫得不錯。他是在藝術環境裏長大的，他對於藝術的敏感和造詣，很快吸引了陳冲。他身上沒有陳冲見慣的學者子女的嚴謹，他的氣質，隨和中帶有瀟洒。當兩人發現一場戀愛已開始時，陳冲已不得不回上海收拾出國行囊。

陳冲的家庭影響，以及她對自己的要求，使她一直在愛情上嚴加看管自己。尤其十六歲以後，她有了名氣，便更視愛情爲禁果。她明白一個出了名的女子最容易被人議論，私生活上的一點不慎，便是人們茶餘飯後的消遣。她的父母和家庭給她的警語是：在這方面早熟的孩子多半沒出息。讀過大量古今中外小說的陳冲有足夠的幻想來消耗她的情愫，來浪漫化她的內心。

因爲出國，她成了普通平凡的陳冲。十九歲的女大學生，除了她一米六三的個頭，一百零四斤的份量，「陳冲」二字不再有任何額外的意義。也就是說，她不必再對陳冲這名字負

額外的責任。她寫情書，發誓言，都只意味一個叫陳冲的普通女學生的私人事物，絲毫不影響那個屬於公眾的「陳冲」的形象。

離開中國之前，他將陳冲緊緊擁在懷裏，熱烈的吻中，他輕聲許願：「雪中的圓明園很美，以後我帶你去圓明園。」從此，陳冲便把一個雪中的圓明園當作他們愛情還願的所在。它神聖，像這些深而長的吻。這些吻之後，陳冲便有了以身相許的感覺。

「我在美國等你。」分手時她說。

他說他正加緊辦理出國手續，正等一所藝術院校的碩士獎學金。他保證決不讓陳冲等太久。

很忙很苦的第一學期，陳冲用給他寫信來慰藉自己。她向他描述紐約的第一個秋天的美麗，也講起自己爲謀一份學費和一份生活費而打工的艱辛。她頭次感到錢在生活中的位置。在上影表演訓練班得來的那一小筆工資，她總是如數交給母親，一旦需要開銷，朝母親攤開巴掌便是。而美國是這麼不同：

等在你面前的這張臉只在你打開錢包，遞出鈔票時才會眞正地笑；所有的機器在你填進硬幣後才會運轉，提供你飲料、郵票、洗衣服務。是錢使這世界活了。是你不斷餵

進的一筆筆錢使活了的世界將你載入它的正常運行。

在寫給他的信中，她還告訴他，自己如何成了個家庭教師。這份工資收入要高於打餐館，而且不必對付老板娘的刁鑽以及顧客的難纏。她只有一個學生，是個美國小男孩，在她教中文的同時，她也從他那兒得到英文口語的練習機會。

她還告訴他，她第一學期的成績——四門課，四個A。這是一個證明：她或許可使父母如願，做一個醫生。她拿到成績單，（它是封死的，像國內絕密的檔案袋）拆開它的封線時，她感到一點兒暈眩。她看見齊齊地一溜排下來的四個「A」，她躺到床上，流了很長時間的淚。那麼多苦，那麼多個徹夜的學習終於都被回報了，卻仍感到一股說不清的委曲。

也許這委曲來自社會地位的落差。

也許只是因為思念。「……時間一天天地過去，結識的朋友也比原來多了，生活也比較習慣了，但思念之苦卻絲毫不見好轉。」陳沖在一封家信中寫到：

我所思念的不僅僅是家庭的親情、朋友們的友情，而是整個文化——與我有關的一

切。……我參觀到特別好和特別美的東西或地方，總是在心裏引起一種莫名其妙的痛苦和嫉妒，到了美國，我才知道，我是那麼愛中國。我從生下來就屬於那兒的土地，一會說話就屬於那兒的文化。這種聯繫，這種關係不是想要來就來，要斷就斷的。

在另一封信中，她把自己的這份思念更寫得具體：

那才是我自己的生活。

……還想到以前在家裏常常吃大餅油條，現在回憶起來，卻引起我的一種渴望，似乎

……我現在居住有各種設備的屋子，但我卻仍想念國內那種「亂七八糟」的生活。

他沒有食言。半年後他出現在陳冲面前。

他的到來緩解了陳冲那股對故國故人的苦苦思戀。

陳冲和他一起去看了紐約的藝術博物館，又走遍SOHO區每一家畫廊，出入了無數新、舊書店，也狠狠心去吃了幾次中國餐館。生活再苦，孤獨總算被他分擔了一半。

當她依偎在他肩上時，她想……為什麼那麼多作家寫愛情的痛苦呢？愛情徹頭徹尾是件開

心的事。有了愛情，她和他那麼窮那麼苦卻是充滿快樂和自信的。

後來，他去芝加哥上學去了。繁密的情書往返又開始了。

第二學期陳冲收到一份邀請書，發自在洛杉磯舉辦的中國電影節。電影節裏有一部她主演的片子。讓她意外的是，這個電影節結束了一個普通陳冲的生活，她再次被人注視了。當加州大學北嶺分校打聽到陳冲就在美國，便動員陳冲轉學到該校的電影系，並提供她一份獎學金。

在赴洛杉磯的途中，陳冲在芝加哥停了幾天，與他再次見面。這次更親暱的相會，使陳冲更加篤定了信念：他就是她的終生之伴；她也將伴他終生。她體會到她從不曾體會的歡樂和幸福；這歡樂與幸福源於彼此的坦誠和說不完的「我愛你」。她想，文學家爲什麼只記述愛情的不圓滿和苦澀呢？它明明是甜，可以無限度甜下去的一種感情。

而就在她將離開的一個上午，他出去打工了。陳冲見他房裏頗零亂，便着手替他收拾。從她與他初識，她的每封信都被他保存着。她開始閱讀自己的信，爲自己傻裏傻氣的情感表達笑起來。她隨貫性一封封信讀下去，忽然發現一封信的字跡不是自己的。而信起端的親暱口吻使她略有驚異。

她趕緊停止閱讀這封信。無論她與他什麼關係，陳冲認爲自己是不該干涉的。

但陳冲感到自己有權力了解這個寫信的女子。因此，當他回來，問她何故悶悶不樂時，她便開始發問。

他否認。陳冲的疑惑卻更甚。

他說他只愛陳冲。她卻流淚了。難道真有人把「我愛你」當句順口溜？把她虔誠以待的事當遊戲？

他不知所措，問她究竟怎麼了。

陳冲壓抑住一股莫名的失望與委曲，漸漸恢復了表面上的常態。她但願這只是多餘的猜忌。

然而她有直覺，有女性的本能，一切都告訴她：她的猜忌不是無理取鬧。果然，他談到他與一個女性的關係，並暗示：這沒什麼呀，我們只是一同去了「圓明園」。

陳冲痴然聽着「圓明園」。他不止一次向他講起圓明園，說它的日落，它的月照，以及它的雪景。他以一個藝術家的感受，講到它的各種季節各種色調中銷魂的美麗。他不止一次向她許願：一旦回國，他將帶她去那裏。對於陳冲，圓明園已只屬於她和他，怎麼這樣輕易地就和另一個女子同去了呢？

陳冲發現，原來他並不把這事看得同樣重。

他長她八歲，經歷比她豐富得多也繁雜得

多。她仍愛他，卻不能再百分之百地信賴他。

又從別人口中，她確證了另一個女子的存在。但陳冲不願刨根問底，她的驕傲不允許自己像一個無見識的小女人那樣計較。

她去了洛杉磯。愛情不再是純粹的快樂和美妙。她初次嚐到了苦、痛。她明白，愛情的蔭庇下，會存在欺騙的遊戲。她還意識到她明朗無瑕的心裏竟也存在着妒嫉，也有生以來第一次體會妒嫉這種人類最卑瑣的情感對她的折磨。她有足夠的理由去妒嫉；她的妒嫉也占有正義，但她是那麼厭惡這份妒嫉。

妒嫉殺掉了她身上的天真和無私，陳冲緬懷那個只曉得一味去愛，尚未萌生妒嫉的自己。總之妒嫉是太不好受了。

陳冲在回憶她的初戀時寫下這段文字：

……我們畢竟年輕……我當時也許還屬幸運的那部份，因為我心裏有愛情。……我需要有一個知心的人談一談。但是，去中部的長途電話已經不管用了。因為我的愛情在崩潰的邊緣。原來一度偉大、神聖、甜蜜的感情變成了庸俗的，甚至醜惡的欺騙、妒嫉。在覺得受騙、委屈、絕望之時，心裏卻忍不住還在苦苦地愛着……在恨的同時愛

着。……真和誠實帶來的不全是花朵和小提琴的樂聲。

陳冲想盡力挽回這場戀愛。有它痛苦，一旦徹底失去它，那痛苦將不堪想像。當她和他合作的電影劇本發表之後，她惘恨地想：即使我和他分開，我們兩人的名字畢竟並肩站立着；我的初戀畢竟有一顆小小的、唯一的果實。

陳冲終於確證了另一個女子存在於她和他之間。她對他說：「你殺害了一個人。」

他吃驚問：「誰？」

陳冲說：「我。因為過去那個我已經不存在了。」

他對她如此的宣判感到寃屈。他並不了解她純情和痴情的程度，以為一個從小就在電影圈子裏「混」的女孩在男女之事上是拿得起、放得下的。他並不完全相信，在他之前，陳冲從情感到生理，都是一片處女的潔白。

陳冲仍是如常地打工和學習，區別是不再能從他那兒得到感情上的安慰。她不時感到苦悶和無望，同時發現自己仍在想念他，不願最後放棄他。

一次，在留學生組織的話劇排演中，她認識了一個很談得來的青年。他善解人意，熱情純樸，與中部的「他」截然不同。他對陳冲的尊敬和愛慕使她感動。

她便一點點地對他談起自己，自己剛經歷的愛情挫折。

他沒有想到一個像陳冲這樣優越的女孩會把感情看得如此之重。他認為她被人欺負了。

「你還愛他？」他問。

陳冲點頭。

他的不解漸漸化為同情。又經過幾次長談，他向陳冲表示了愛。

出於苦悶，也出於對他的愛的感激，陳冲默許了。

也許還出於報復心理？陳冲感到並不完全懂得自己。而這報復心理是出於妒嫉嗎？……

她頓然清醒。

他問為什麼。

「不行。我們不能發展下去。」她對這個可愛、但她不能愛起來的男友說。

她告訴他：舊的愛不逝去，新的只能帶給她混亂。

他提出她已被舊的愛所傷；她應該主動來結束它，以新的愛來結束它。

她也表示：她無能為力；盡管苦與痛，她的愛仍屬於中部的「他」。

她對新的男友說：「我們不能再繼續下去。」

她已看清一個壞的邏輯：猜忌——妒嫉——報復——背叛。她認為自己也在某種程度上

背叛了他——她的初戀對象。更糟的是，她發現這個背叛，是對自己感情的背叛。

陳冲回到自己宿舍便馬上給芝加哥掛了長途電話。

他很快答應到西部來看她。

兩人都希望能有最後一次機會來挽回關係，來重新開始。

誰也沒想到一場鬥毆的發生。新的男友打傷了剛從芝加哥來的他，打的動機自然是單純的：你欺負了陳冲，你不珍重陳冲，因此你不配再得到她。

陳冲萬萬沒想到事情發展得如此不可收拾。鬥毆事件後，她傷心地看着這份初戀徹底變質。一切都不再能够挽回。

在他將離開洛杉磯，飛回芝加哥前夕，他約陳冲一同出去走走。那是一個下小雨的下午。

洛杉磯罕見這樣纏綿細雨的天。陳冲想，天也給我一個告別初戀的氣氛。

誰也不說一句話。他就要飛回中部，她明白這是個有去無返的航程。聖誕剛過，雨使空氣濕冷濕冷，陳冲感到從內到外都濕透冷透了。

而就在這時，他開口了。指着兩株並生的小樹說：「這種樹，總是兩棵長在一塊的。」

陳冲問：「開不開花？」

他沒有在意她的問題，順着自己的思路說：「要是你砍了其中一棵，另一棵就會死。」

陳冲又問：「叫什麼樹？」

他也記不清它的名字，只說：「反正你看見這種樹，總是一雙一對長的。」

陳冲潸然淚下。

她意識到他的感傷。也許他漸漸意識到陳冲那份難得的純和深，意識到如此純和深的少女初戀是不能不鄭重對待的。他或許還意識到他在陳冲身上所毀掉的。

陳冲沒有問他，他所指的樹是隱喻還是真實。她不敢問，已經夠痛了。

這便是失戀，陳冲想。「我失戀了──」陳冲隨後在一篇文章中寫道：

站在鏡子面前看看自己，淚水從眼睛裏湧出來，我意識到自己的許多劣處……這是痛苦的，但是我由於承認和接受自己──一個真實的自己──而成為一個真正的人。

……我還會有愛情，但不再會有初戀。

幾年後，一次偶然的機會，她又路過那一帶，忽見兩棵並生的小樹已非常茂盛，並開了花。

她停了車，緩緩走到樹旁。她已成爲好萊塢最初承認的東方演員，已是《大班》和《末代皇帝》兩部片子的女主角，已擁有一切好萊塢明星所有的物質，初戀和失戀的感覺仍那樣新鮮，宛若昨日。她在小樹們身邊沉思許久。她始終沒有搞清它們是什麼樹。也不知他是否以即與想像來寄托情緒。一切都無從知曉了，但一切都不是無關緊要。沒有失戀，沒有那個雨天，似乎也不會有今天的她。

陳冲是很少緬懷的人。一是生活太匆匆，二是她不允許自己感傷，因爲感傷會影響她做實際工作的力量。在人前她總有極好的克制，甚至被美國同行戲稱爲 “Tough Cooky”（堅硬的餅乾——直譯），誰會想像她有此刻這副黯然神傷的模樣？誰會想像她站在這兩棵並蒂的樹下，憑吊她的初戀呢？

# 10

# 好萊塢游擊時期

"I like cooking, and I like married life. I think it's too bad that marriage is a dying institution now; for many reasons, people need each other less in today's life. People give up too easily, including myself. I did try to work it out. We loved each other very much but we couldn't live together."

——陳冲・答 MOVIELINE 記者問

「所以，柳青在你生活中出現是偶然的？」作者問道。每觸到這個問題，作者總是十分小心。因為她留心到陳冲在與許多採訪者交談時，總是用較概括的話帶過。作者認為了解這椿婚姻的始末是必須的，起碼的，否則這部傳記將缺乏一段相當實質性的內容。倒不是引導

讀者窺測隱私，但對了解陳冲這樣的女演員的成長與成功，她的前夫柳青怎麼也算作一個時期的男主角。

不曾想話就那麼談開了。

陳冲：應該說是挺偶然的吧。介紹我倆認識的那個朋友已經告訴了柳青，我是中國影后，得過什麼什麼獎。那朋友是有心促成我們好的。他說：「柳青，你反正也是單身，她也是孤身一人，試試看嘛，不成，兩人做個好朋友。」就這麼，我們就見了面。彼此倒是挺放鬆，場合也隨便——他開車送我去機場。當時感覺這人長得挺拔，身板見稜見角。我尤其注意到他弓腰、提行李，動作非常麻利輕鬆，一看就是個會做事的人。臉也長得很神氣。朋友已告訴了我，此公在好萊塢做身段教練，也給影片做武功設計這點從他身段上是不難看出的。

作者：他送你去機場，你們有沒有深談？

陳冲：我一路嘻嘻哈哈講了我自己一些事。其實他對我的了解比我自己講的要多。那時候我已經參加了一些電影、電視劇的演出，還演了一齣挺轟動的話劇，叫《紙天使》……

作者：（插話）辱龍導演的？

陳冲：對。觀眾也開始注意我了。不過畢竟還沒成大氣候。他聽我講話的時候樣子特認真，說他希望能幫上我什麼忙。我突然說：「有件事你可以幫我。」我一本正經沉着臉。他

問什麼事。我說：「你武功很好，幫我揍個人怎麼樣？」他嚇一大跳，尋思我這個女孩子腦筋有點不對了，在好萊塢就着，一定受人很多氣。他特認真地問：「誰？」我說：「現在還不能告訴你。」其實我是跟他胡扯，開玩笑的。倒是看出這人有俠義豪氣的一面。機場到了，我跟他像是已經熟識了，想繼續聊下去。那種「同是天涯淪落人」的感覺使我們覺得親近。真有點依依不捨似的。我對他說：「哎，我馬上要回國了，我們私奔吧！」我們當時的這些玩笑都為了掩飾對對方的好感。而且我一天到晚開玩笑，在玩笑中可以淡化許多東西，也容易讓自己看開，讓自己對某一類事——比如男女間的相處，不那麼當真。那時我內心非常脆弱，對自己的信念很差，所以把自己裝扮成一個有口無心的人可以避免些傷害，和感情上的陷入。

作者：那就是你第一次回國之前吧？

陳沖：嗯。那一陣情緒總是不高，人很低調。從初戀失敗後，總想一次新的戀愛開始。

（眼睛坦率地平視作者）我好想嫁人，真的盼望跟一個人結婚。我那時才二十三歲，就發現自己是個老婆迷。當然，也因為在好萊塢東碰西碰，碰釘子碰疼了，有個人揉揉，顯得特別重要。

作者：讀了有關你在好萊塢初期的報導，還有你給朋友的信，好像你那個時期非常忙……

陳沖：（插話。動作很大地一摸手）那個時期的事，我連前後次序都記不清！你得從我那些資料裏裏理出次序吧？是忙。都是些小角色，也做場記，打雜，所以很難記清什麼先發生，什麼後發生。

（作者想起陳沖發表在《解放日報》上的那篇散文，對某些細節，她作過描述——「電視臺招小配角，我塗上口紅，放下驕傲，前去應徵。被人家左看右看之後，得到一個沒有臺詞的小角色：Miss China，在臺上走一走，高跟鞋，紅旗袍。

還有一次，我得到一個電視臺的小角色，有一句臺詞：“Do you want to have some tea, Mr. Hammer?”我將終生不忘這毫無重大意義的臺詞。

作者：（突然地）Do you want to have some tea, Mr. Hammer?（頗有意味地看着她）

陳沖悟出，笑起來。又是那種嘎小子式的笑。

❋❋❋

一張報紙上連刊了四幅特大相片，標題爲：「中國大陸影后——陳沖」。這四幅相片是

同時拍下的一個系列，服裝和髮式都是相同的：一件白底印花連衣裙（有點鄉村風格），露肩，紮着寬寬的布腰帶。髮長至腰際，一半撩到胸前，擋住左側肩膀。神情也都幾乎一樣：不諳世故的眼睛直視你，有一點點賭氣，和一點點嗔怪。嘴唇使勁抿着：有話也懶得告訴你。

這幾幅相片中的陳冲不比「小花」顯得年長，是一樣的童心在兩種狀態下迴異的反應。最明顯的，是她比「小花」瘦削許多，正像她日記中寫的：「有生以來第一次，我不用爲發胖而發愁。」

那是初期在好萊塢露面的陳冲。

那時她已懂得，硬闖經紀人公司，不會有任何結果。人們不接受她。人們不需要她從中國帶來的「最佳女主角」桂冠。或說她的桂冠太不足以消除好萊塢對中國電影的成見（編、導、演的造作，政治宣傳的題材，簡陋的製作，等等）甚至在一次談話中，一位經紀人直截了當對陳冲談起中國電影，用一種談兒戲似的好笑口吻：「中國電影都那麼⋯⋯讓人看着難受，好像每個故事都在控訴⋯⋯」

陳冲回答他：「是的，我和你的國家不同，我們的確經歷了那麼多災難，生與死的命題是日常命題。我們個人的命運從來就不是孤立存在的，而是聯繫着國家、民族、政治，因此

我們不可能不在表現一個人的命運時涉及其他一些大的概念，甚至涉及到中國漫長的歷史。而美國人的主要壓力來自個人奮鬥，個人成敗。你們的日常生活是真正的日常生活。我們不是故做深沉，正如你們也不是故做輕鬆，故做若無其事。」

經紀蹙眉微笑，顯然被陳冲的這番話觸發出了思索。

在離開這家經紀公司時，陳冲僥倖自己的英語水平已容她如此雄辯和具有說服性。剛開始在美國生活時，她明明感到一個人在對中國的某事物發謬論，她堵了一嗓子的駁斥，卻往往輸掉一場爭論。這時她意識到自己每小時一百圓的臺詞課很值得。這個對中國電影既無知又不買賬的美國人相反對她重視起來。

好萊塢開始注視 Chen Chong 這個不順口的名字是在一九八三年。那時陳冲參加了幾部電影劇的拍攝。一部叫《紙天使》的舞臺劇引起亞洲人以及對移民史感興趣的人的重視。

這個話劇是根據小說《小島──天使島上中國移民的詩歌和歷史》改編的。故事反映本世紀初，美國政府排華的移民政策擬定之後，一些中國移民被拘禁在舊金山以西的天使島上的遭際。這些被拘禁的中國移民大都是女人，是渡大洋來與她們做苦力的丈夫們相聚的年輕或年老的妻子們。美國政府拘禁她們的理由是，證實她們與丈夫的婚姻關係。在證實過程中，她們與丈夫彼此隔離。有的妻子懷着身孕，而嬰兒竟出生在拘禁室裏。這種名曰拘禁實際囚禁

的過程有時長達三年。有些婦女不堪忍受無期等待帶來的精神折磨而瘋狂，有些知書識字的女子在禁閉室的牆上寫下了她們當時的處境與心境。所謂移民部門的調查，不過是大量官僚文書翻來覆去的審核、求證。這個以「天使」冠名的小島，便是人類史上對「天使」信念的諷刺。

話劇的海報上，是陳冲爲主的大幅劇照。《紙天使》被電視幾番轉播後，陳冲開始收到一些亞裔觀眾的來信。他們好奇地問：「你是誰？」親切地告訴她：「你使我們想到了祖國。你給了我們清新的感覺；你是這麼不同於好萊塢的所有面孔。」顯然是陳冲的表演風格，以及她整個姿態與形象使這些觀眾耳目一新。他們還預言：「你將會成爲我們最喜愛的明星。」

《紙天使》的排練和演出使陳冲有大量的機會實習英文臺詞，也開始了與生長在美國的華裔演員藝術合作。陳冲感到創作的享受，因而偶爾冒出一個想法：有朝一日我將登上百老匯的話劇舞臺，演它幾齣大戲。

然而陳冲不甘心只在好萊塢的邊緣游擊。想進入好萊塢「正門」，沒有一個得力的經紀人是不可能的。

朋友們開始爲陳冲「搖羽毛扇」。

「不管你厭惡還是欣賞好萊塢的風格，包括爲人處世風格、生活風格，談吐風格和服裝風格，你必須先掌握它。」一位朋友說。

陳冲明白他的意思。她什麼風格？到頂是個美國窮學生風格。常是汗衫短褲，滿臉樸實再加一只雙背帶大書包。她始終以自己的本色爲榮。

另一朋友說：「你看看你：赤腳穿鞋，赤裸裸一張臉（無妝），像要進好萊塢嗎？人家當然不買你的賬，首先你也沒買人家好萊塢的賬啊！」

陳冲手指着自己：我塗了口紅的！

朋友說：不行，不够。你得顯出中國影后的氣勢來！讓人乍一看，就：嗬，有來頭，有譜！誰有譜？譜都是擺出來的！

陳冲想：我可擺不了。

朋友還說：你的名字也不行。誰念得上來？見面頭件事你得教人念你名字。英格麗褒曼當時被邀請到好萊塢的時候，經紀人頭一次見她，兩件事，一是請她去整整牙，二是請她改名字。說她的名字美國人很難念得上來。褒曼說：「我相信不久美國人就會很順口地叫出英格麗褒曼這名字的！」當然她很運氣。無論怎麼說她是個西方人名字。

陳冲表面上不在乎，心裏卻認爲朋友們的話有一定道理。在美國，presentation（包裝、

呈現形式）太重要了。她往往收到一只禮盒，裝潢精美得嚇人，裏面往往是極日常或廉價的東西。再好的品質，再貴重的內涵，沒有裝潢不僅不成體統，有時甚至是得罪人的。這是一個中國與美國文化心理上的區別。既到了一方地域，就要尊重這一地的文化。中國的傳統美德也有「入鄉隨俗」一說。難道非用 Chen Chong 讓人去張口結舌一番，才證明自己多麼「中國」，多麼國粹嗎？

於是一家經紀公司收到了這個叫作 Joan Chen 的中國姑娘的簡歷。

Joan 出現了。穿上了白色的高跟鞋，長髮雖無修飾卻梳洗得平整光潔，一匹黑緞樣的披下。她也想過打扮「蝎虎」點，但想想又覺不智。她的氣質和美永遠沾純樸的光。艷麗，是艷不過那些金髮碧眼、企圖在好萊塢憑「艷」去打天下的女子們。況且，與她們如出一轍，抹殺自己形象上的特色，十分不智。陳冲也明白自己不具備那樣的身段：西方人特有的纖長四肢和「七比一」的比例（頭與軀幹的比例）。

陳冲便開始為自己設計「包裝」。打開衣櫥，目光從不多的衣裙上掃去，再掃回。她拈著那套白色的棉布衣裙。它領口稍祖，無袖，邊緣綴有中國傳統的鏤空綉。它的式樣簡單到極至，因此抵消了刺綉帶來的繁瑣。

陳冲對着鏡子站着，嚴峻地瞪眼抿嘴。她發現這套布衫布裙絲毫沒有在她的「本色」上

強加任何矯飾感。它呈出她渾圓的、曬黑的手臂，露出她長長的、線條分明的脖頸，多少糾正了東方人紙人般的蒼白。

滿意了，她鑽進汽車，按地圖上標好的方位來到一個招考地點。這是經紀人為她推薦的一次較重要的機會。

已有一羣東方姑娘等在門口，都是來爭取這個角色的。她們都打扮得十分「好萊塢」，也看出都是常闖蕩考場，習慣競爭的人。

門口一個人負責將兩頁臺詞發給報考者。陳冲也拿到了與十幾個姑娘一模一樣的兩頁紙，可謂「機會面前，人人平等」。她將臺詞讀了兩遍，覺得熟了，順了，也大致找着了這個角色的表演基調。

姑娘們挨個從那扇門走進去，不久又出來了。陳冲留意她們走出來時的神情：基本上每個人一出門就加快步子走向大門。都沒取，陳冲想。

「Joan Chen！」一個聲音招呼道。

陳冲站起來，兩只手捏着那兩頁臺詞，攔在膝前，顯得恭敬和稚氣。

那人笑了，指指她身後：你的包！

陳冲頭也不回，說：不要了。

那人吃驚：不要了？

陳沖笑道：反正裏面沒有錢。

那人並不知道這女孩大大咧咧的程度——每天有五分之一的時間在找鑰匙、錢包、皮包、鋼筆。

「開始吧。」主考人已饒有興味地打量陳沖。

陳沖走到房間中央。鬆弛，她對自己說。在美國演員中，甚至在普通美國人身上，陳沖總結出一種於當代表演很重要的素質，就是他們的鬆弛。他們從來不拿腔作勢。經過中國表演訓練的陳沖，要習慣以「不演」來演，需要一個過程。她提醒自己不端身架，不走臺步，不讓眼睛一朝鏡頭就聚光，也不繃緊嗓門去唸臺詞。鬆弛是關鍵。

鬆弛又談何容易。這是她頭一次涉身於一個女主角的招考。它決定她今後的事業，甚至決定她今後是否演下去的大前題。這一考之後，她是做 Joan Chen 在好萊塢立足，還是回學校做她的 Chen Chong，她就將有個定數。

這部片子叫《龍年》，女主角是一位電視播音員。訖此，她是好萊塢第一個有名有姓的亞洲女性在好萊塢的銀幕上只是無名無姓的女佣、洗衣婦、妓女甲、厨娘乙。在此之前，有血有肉的女性角色。

不僅僅對於陳冲，對於整個華人女演員的前途，這場招考都超於它本身的意義。

幾年前，在祖國，陳冲是從不必爲一個角色（無論它如何重要）去爭的。那時有許多劇本被送到她手裏，由她來挑。第一女主角都是送上門來的。她的挑選只是在若干女主角中挑一個她中意的，她認爲可愛的。而她現在要爭的角色，從她本人好惡來評判，是可憎的。縱然它可憎，她也想得到它，因爲它重要，它將是她新的起點。

一切又都回到了起點。她站在人們指定的方位，接受人們的挑選。沒什麼不公平，誰讓我永遠不知足呢？陳冲想。

「準備好了？」主考人問。

陳冲說：「是。」

她的臺詞唸得從容，動作也自然隨便。臨場發揮很理想。

從主考人臉上，陳冲看到了變化。不再是那種客氣、大而化之的笑容。主考人與她攀談時是另一種禮貌，似乎已將她看成了同事。

結果是她還將接受下一場考試，與另一些亞洲女演員競爭。陳冲想，或許每個亞洲女演員都參與了這場選拔，都將它看得生死攸關，她得繼續「過五關，斬六將」。

# 11 「中國」與紅腰帶

作者：接着談你回國，還是接着談柳青？

陳冲：回國沒什麼好談的，都讓人傳濫了。

作者：聽聽你的版本。

陳冲：讓我想想……上飛機之前，柳青問我什麼時候回來，我答不上來。好像一去不復返的勁頭。所以我才說：「咱倆私奔吧！」仗着要走，說話可以放肆，不負責任——就是我當時的心理。人一般都有這心理，對吧？惹事就惹事，反正我走嚜！

作者：（笑）沒想到回國又惹了事。

陳冲：（晃腦袋）那是真沒想到。

陳冲決定回國去。那是八五年春節前，是她離開中國四年的第一次還鄉。

從來沒有離開家、離開外婆這麼久過。四年的留學生活，她倒是幾次與母親聚散。一次她們母女竟在德國慕尼黑團圓，兩人恰都有出訪事務，並恰恰在同一個時間。修了一陣德語的陳冲成了母親的隨身翻譯。

八五年二月，一架將西越太平洋的美國聯航的機艙裏坐着陳冲。她倚窗往陸地看去，洛杉磯的花園、小房變得密匝匝的，被縱橫的公路割成網絡。飛機在上升、上升，這塊新大陸朦朧起來。她想她在這塊陸地上開創了什麼收穫了什麼，帶走什麼又撇下什麼。在漸漸遠去的那塊陸地上，有她四年多的心血和淚水，有她成摞成摞讀畢的課本和寫訖的作業，有她剛剛上坡的事業，有那輛老馬般忠實、老馬般識途的汽車——在通向好萊塢的路上，它曾載着她的希望去，載着她的失望歸。還有那位剛剛認識的、誠篤熱情的柳青。

柳青說他將會看她「起飛」。他有言下之意的。

柳青大約不知她眞正的心思。當她對他說：「我要回國了，我們私奔吧！」她心裏被一個不很明確的念頭鼓舞着∴這回回去，也許不再回來了。這個念頭並不被她的理性認同，但它存在着，並顯示着奇妙的主宰力。

似乎在決定回國的一刻，她心裏有種墜入溫床般的舒適。陳冲喜歡一切舊東西，她覺得舊的東西上留有人迹，留着人情味。一些她用舊入舊的東西，她總是隨身帶着，有時拿出來，對

它們發愣或傻笑一會。因此她也無可救藥地留戀自己的舊生活。外婆臥室裏的舊書味，媽媽衣櫥裏的樟腦味。還有，那不用睜眼就能抵達的舊朋友家。那朋友家弄堂口有個街道工廠，再就是一部傳呼電話，她仰頸子朝樓上喊：「閔安琪！……」

這些個「舊」幾乎使此刻機窗畔的陳沖戰慄。

在決定回國的一刻，她感到自己對這份不息的奮鬥夠了。實在是疲憊：哪天早晨想再伸伸四肢躺一小會兒，總被一陣類似犯罪的感覺驚起──還有書沒讀，還有功課未完成，考試在一分一秒緊逼過來。她在學校的功課百分之九十是優等分數，她的英文寫作被教授評價為：「高於一般美國學生」。那又怎麼樣？她在好萊塢不再是那個「不知哪來的，不知是誰」的 Chen Chong；她的事業眼看在振肢。那又如何？……這四年多，天曉得，她對得住自己的時間太少了。她對自己太狠了。「舒服」在陳沖的字典中漸成了貶意：你舒服，就證明你沒再學進任何新東西。她捺着自己的脖子去學習、去工作，去一字一句地學說英語。終於講一口美國人標準、漂亮、見學問的英語了，用她那爲漢語的咬文嚼字而發展成型的口腔與聲帶肌肉。她的人爲已達到了自然，要在好萊塢正式、隆重地登場，她一切都齊備了──

那又怎樣呢？

她終於踏上了歸途。

陳冲沒想到回歸後發生的這一切。首先是在香港海關。她所持的中國身份和護照竟招至

一大堆麻煩。沒完沒了地問、答，直至深夜。她煩燥起來，開始與這個海關官員爭吵。

「喂，你以爲我會賴在香港?!」

「你沒有過境簽證，就不能在香港停留……」官員一再重複這句話，像一部壞了的錄音

機。

陳冲冷笑：「爲什麼他們（她指其他旅客）不用簽證？」

官員：「因爲他們持美國護照。」

陳冲：美國護照進入中國的香港不必簽證?!

官員：對。

陳冲：你們只是拒絕中國護照？

官員更正她：中華人民共和國的護照。

陳冲狠狠看着這個黃皮膚黑頭髮的龍的傳人，這張犬類的鐵面無私的臉。

之後是扣留、審核，反來復去。鬧到半夜十二點，她才被允許去旅館休息。她本來只想

經由香港轉火車去廣州，一番周折，使旅途陡然添出煩惱和疲乏。到了廣州她便病倒了。

在廣州有預先安排的機場記者採訪和座談會。兩天下來，陳冲的咽炎惡化，幾乎到了欲

呼無聲的地步。而與此同時，中央電視臺聽說陳冲的歸返，馬上安排她在春節晚會上與全國觀眾見面。陳冲欣然接受了邀請——四年多了，她怎麼也該向曾經的觀眾打個照面，拜個年。

陳冲的病在忙碌中加劇，卻又被興奮給忽略。到了上海，終於從醫生那兒來了「禁聲」的命令。她不可能從命。四年多憋了一肚子話、一肚子故事要講。再說，到了與全國觀眾面對面的除夕晚會上，她總不能啞着拜年。

這個疼痛的喉嚨說出的幾句話卻給她帶來那麼多的不愉快。

大年三十，家家戶戶已聞知赴美的陳冲回來了，將與大家見面。於是電視機在年夜飯席間或席後打開了。

陳冲出現在銀屏上，微笑着說：「我在美國留學四年了。今年是牛年，我是屬牛的，所以就繫了一根紅腰帶。現在中國有句時髦的話，叫恭禧發財……」

注意：這裏說到「現在中國」。還有一條「紅腰帶」。本來陳冲生性隨和，最怕隆重儀式，最怕自己弄出個煞有介事的形象。她有比這更精彩的話要講，但她知道大年夜誰也不想聽「報告」。人們渴望人之常情，渴望親近家常。陳冲是在這種感悟下觸發了以上的幾句話。

不久出現於報端的批評使陳冲十分地「丈二和尚」。文章不長，五百字左右，口氣卻是不饒人的。

文章說：

在今年中央電視臺的除夕晚會上，有一個節目是陳冲和大家見面。我們都寄予了熱望，要看一看在美國留學的陳冲有什麼進步，將為我們表演些什麼。結果陳冲和大家見面了，並講了話。

她講的原話大致是：「我旅居美國四年，本來不打算回來，但是今年是牛年，我是屬牛的，我算了個卦，我有兩個禮拜的假，應該可以回來看一看；我又繫了一條紅腰帶，現在中國有句時髦的話，叫恭禧發財……」聽後不禁使我茫然良久。

撇開迷信味兒不談，陳冲去美國四年，竟叫我們是「中國」，她自己又算什麼呢？

陳冲很年輕，這樣講話，使老輩人聽了很難過。我認為這不能全怪陳冲，中央電視臺為什麼要安排這種講話呢？而且她的即席講話也與整個晚會氣氛有關。

除夕是中國最重要的傳統節日，觀眾不是平日一般觀眾，還有平常沒有工夫欣賞節目的人，有各行各業，有各種民族，有海外僑胞，甚至還有外國人。這次晚會不是

給觀眾「團結、奮進、活潑、歡快」的感覺，而是令觀眾感到庸俗無聊。陳冲受到這種氣氛的感染，平日可能要求自己又不嚴，說出那種話來，也就不奇怪了。

陳冲的幾句家常話，怎麼就使這篇文章的作者如此「難過」呢？似乎還有愛不愛國的涉嫌。看到這篇文章後，陳冲仔細回想自己在講話時的情緒：她的確激動，並由激動帶來少許的語無倫次。但她哪句話講得如此不得當、如此欠正確，引出人如此之嚴重的感慨呢？她自信是沒有任何出格。「現在中國」與「紅腰帶」沒有任何傷人感情的地方。她本意只想在當下的同胞生活中顯得入流些，湊趣些。人們的個人生活與政治生活有所脫離，人可以有人味了，人可以正視自己本性中的欲望，諸如「發財」了。不是好事嗎？爲什麼陳冲非得例外，非得氣宇昂軒地去唱「我愛你中國」的高調呢？

剛一不唱高調，就有人以高調來訓斥你了。

陳冲感到委屈和不解。只因爲她是陳冲，只因爲她曾被人擁戴喜愛，只因爲她曾經的天眞無瑕、未諳世故給人留下的美好印象，只因爲她不顧自己的美好印象斷然出了國，只因爲她在美國生活了四年多，就足以使人對她幾句最普通不過的拜年辭如此分析，如此不依不饒嗎？

她一腔回鄉的感情似乎受了傷。的確受了傷。她這樣輕易地就得罪了觀眾，（盡管不是多數）以後怎麼去與他們相處，談你在自己祖國發展事業呢？她幾乎對自己失去了自信：幾年的留洋生活改變了我？把我變成了一個不是中國人也不是美國人的怪物嗎？我真的不倫不類到連幾句家常話也說不好了嗎？……

同時，陳冲也意識到，四年多的時間使許多東西改變了，包括觀眾對她的要求和她對觀眾的要求。因此就有這個非溝通的交流。它必然導致誤解。

一家裏人也能感到她的委屈。他們看到陳冲剛回國時的興致、情緒的熱烈。她那麼歡天喜地地擁抱這個、擁抱那個；她和舊日上影廠培訓班的伙伴們抱作一團，若可能，她似乎會擁抱整個家、故鄉和故園。她沒有吃上大年夜飯，獨自顛沛北上，去為那個除夕晚會忙碌；她當夜趕回上海咽喉已膿腫得嗓音全無。怎麼會想到，高高興興的幾句話，招來這麼劈頭蓋臉一通譴責。尤其文章中這幾句話：「竟叫我們是『中國』，她自己又算什麼呢？……」這句話莫名其妙的義憤之詞，使陳冲和全家都意外和不知所措。

尤其是外婆。外婆甚至比陳冲本人對此事的反應更激烈，更覺得一腔寃枉。「什麼意思？是隱射陳冲對中國不敬？對祖國不愛嗎？又來這一套——扣大帽子！」她憤憤地說。

外婆是全家讀陳冲來信最仔細的人。不僅讀，並且總是咂摸外孫女每封信的情緒。陳冲

極少在信中談不愉快不順心的事，但外婆都能八九不離十地從信的字面語言聽出字面下的眞實心境。她的不順利、她的艱苦，她的不屈不撓的上進心，她一如既往的好勝，外婆全都明白。外婆還把陳冲的一封封來信結集起來，不時拿出來重讀。「……總是在圖書館就到很晚，不知爲什麼不想回去。因爲回去也不是自己的家。好像沒有一個地方我能把它叫做家的，總覺得自己不屬於這裏。」讀到諸如此類的段落，外婆總要放下信箋，神傷許久。她太懂得自小看大的外孫女：一旦在國外遇到好事或壞事，她首先想到的是自己國家。「中國就不會有這種事！」她會說。「中國要有這東西該多好！中國人要都能吃上這個……」她也會說。她甚至把自己的國家，自己同胞對自己的信賴和寵愛當成她感情的積蓄：沒有親情的冷土上，她靠這些積蓄來補足自己情感的需要。對於好萊塢的一次次出擊，她是在一種有恃無恐的心情下：我有我自己的國家做我的大後方，我進可攻退可守。在美國的四年多，每當她受挫，她會想到那些曾給她寫信談心的觀衆們。

然而她這幾句拜年辭，無非存一點俏皮企圖，卻招至這麼一場指摘。

外婆耐不下去了。她起身出門，找到了《民主與法制》雜誌社的門上。老人希望雜誌能刊載她的一篇文章。她不僅是爲陳冲辯護，也爲一些不健康的民族心理憂慮。做爲一個中國普通公民，而不是一個有名的青年明星陳冲的長輩，老人希望能從自己的立場上講幾句話。

外婆以本名史伊凡署名的文章被刊出了，題爲「陳冲的講話」。文章認爲輿論對於陳冲這樣一個二十四歲的女留學生是不公正的。「……短短的幾句話，體現了一個女孩子的純情和幽默，可是有人卻不公正地橫加指責……」老人還寫到‥「更令人不理解的是，直到最近，還有一位署名『花甲老人』的在報紙上寫了一篇雜文說‥『大槪這位電影明星已經忘記她是炎黄子孫了。……就在當時，腦子裏立刻顯現出另外一個名字‥一個網球明星……但願這位電影明星不會變成這位網球明星！』當我看到這裏的時候，不由得毛骨悚然。……我們都是這種拿一個人的幾句話，指鹿爲馬、上限上網的做法，是打心底裏反感的。……對於普通的人。……對一個人不能這樣，一個人有缺點、錯誤，盡可以批評，但涉及到愛國不愛國的大問題，不能不愼重。」

從不同立場觀點出發，以「陳冲的講話」爲中心的文章不止以上兩篇。在那篇批評文章出現之後，上海《文匯報》發表了一篇題爲「爲陳冲一辯」的文章——「……陳冲有什麼缺點錯誤，同樣可以批評。文章特別點了陳冲的名，好像陳冲寥寥數語的即席講話，是這臺糟糕的晚會代表作。但是，文章對於陳冲的批評，難以令人信服。陳冲即興感言，談牛年、算卦，紅腰帶云云，無非也是想活躍一下聯歡晚會的氣氛，增添一點風趣幽默。有什麼出格、算走火的！想不到由於她的難脫稚嫩，以致授人把柄。其實『迷信味兒』是談不上的，正像我

們平時在生活中漫不經心地脫口而說『感謝上帝』、『菩薩保佑』一樣，並不使人感到這是在宣傳『迷信』。而在這篇文章的作者看來，『迷信味兒』還是輕的，可以『撇開』不談；更不能原諒的是竟叫我們是『中國』，她自己又算什麼呢？這真使我百思不得其解。不叫『中國』、『現在中國』，那又叫什麼呢？難不成開口非得『我們中國』、『我的祖國』才配做炎黃子孫？就是該文作者批評陳冲的這篇文章裏，就有『除夕是中國最重要的傳統節日』，不是有一句話也『竟叫我們中國』嗎？如果按文章的邏輯，他『自己又算什麼』呢？

這篇文章以理服人的文風，強悍的邏輯感與那篇「發難」文章形成對比，也形成公道、非片面的反駁姿態。這使陳冲的全家多少得到了一些安撫。

然而社會上的輿論仍很盲目。民間口舌一向人云亦云；爆冷門的消息和評論一向更具刺激性。批評陳冲的文章當然是爆了大冷門。說法很快便傳得沸沸揚揚：「陳冲闖禍了！」「陳冲在春節晚會上放了厥詞！」「陳冲在除夕對全國觀眾說：你們中國人！……」對於有些走樣到完全離譜的議論，誰也無力糾正。陳冲既無力、也無心。比起歸國時嘻天哈地的她，陳冲似乎曉得了一點「世態炎涼」。

她感到自己離開美國時「回國去發展」的想法未免心血來潮。未免一廂情願，未免情緒化，孩子氣。她明白自己對祖國、故土的感情，這就夠了，不必解釋。喋喋不休地解釋自己

是愚蠢和造作的。「一個人問心無愧，就把誤會交給時間吧。」她這樣寫道。

她決定啟程，回到她洛杉磯暫時停泊在好萊塢外圍的生活中去。朝彼岸飛去的飛機中，

陳冲對自己說：沒退路了，向前走吧。

作者發現，陳冲在談到這段「回國事件」時的態度是無所謂的。像講她孩童時期一件事，當時認爲了不得，天塌了；長大後：「那也算個事？」她竭力淡化當時她的情感反應，嘻哈着說：「就覺得沒人疼沒人愛了，走人吧！好像整個感覺挺悲壯！」

作者卻認爲這事不那麼簡單。它是使陳冲成爲「爭議人物」的一個重要起端。因此作者決定繼續「挖掘」她。

作者：從來沒經歷報上點名批評的事？

陳冲：那時候沒有。現在什麼都聽得進。怕人罵就不要幹拋頭露面這一行。那時我從來沒聽過公眾的反面意見，一直聽好話。四年後回國，剛一露頭就挨了這一下子，當然吃不消。有點……給打懵了。雖然不幾天我外婆收到一瓶酒，是謝晉送來的，表示對外婆也對我

的慰問，也是給我們全家壓壓驚的意思。上影廠過去的一些同學朋友也都來我家，為我說些出氣的話，我還是覺得挺喪氣的。好像被人抓破了臉，跟一些觀眾大傷了和氣。覺得自己出國幾年，連中國的客套話、吉利話都講不來了，還能在中國社會生存嗎？我在美國也常常接受採訪，有的話也說得不妥，說重了，像我評論過美國人對歷史的態度太輕率，但沒人揪住我不放啊……

作者：（插話）在做你的書面研究時，讀了你所有的答記者問，你在談到中國的國情時，基本是護短態度……

陳冲：（大聲打斷）很多美國人對中國不了解，或者是一種卡通式的圖解。他們想像中，中國就是缺衣少食、男尊女卑，每個家庭都是家破人亡，其實中國不是那個情況。假如他們不懂得中國的三千年歷史和幾代人的理想教育，他們不可能有一個了解中國的基點。不能概括文化大革命就用：「哦，全瘋了！」一句話吧？大概我也不能避免我的片面性。但誰要用揭短的態度來談中國，那就沒任何可談。

作者：咱們再回到那個風波上去吧？

陳冲：（笑）別叫它風波好不好？

作者：歷史地看問題嘛。當時它不是有一定的輿論性嗎？我當時在北京，也聽說了。然

後就找來那篇批評文章看⋯⋯

（電話鈴響，陳冲抱歉一聲，到隔壁去接電話。作者便順着她未及說出的話思索下去。）

時隔七年，這篇批評文章給人的感覺是神經質、自卑。一些中國人長期養成了一種自卑的民族心理，而表現出來又是自大。於是神經敏感到了病態的地步。某人的某句話出來，比如「現在中國」這句話，馬上就讓他犯神經質；馬上他就聽出一個尊卑的地位來了。你出國四年，「洋」了四年，他本來就留心你是否拿出一副「洋」的、「尊」的態度；你一個「現在中國」，好了，正刺在他那根神經上。因為他下意識裏把「洋」擺在優越的地位上。你不可以說「現在中國」，但他自己說無妨。因為他把你劃分到「優越」一檔，你一說「現在中國」便是尊者對卑者的指手劃腳。他就要拿出民族主義、愛國精神來壓你的「優越」和「尊」。他便惱了：「她自己又算什麼呢？」數這句話最為好笑。因為這句話讓人聽出那一腔悲憤，而悲憤又毫無來由。

「她自己又算什麼？」言下之意：你以為你就算個洋人了嗎？洋人可以叫「現在中國」，或者「你們中國」，因為是洋人嘛，也就容他指手劃腳，也就咬咬牙，忍了，氣全發在你身上。你也敢說「現在中國」？你也敢有這個局外人姿態？「竟叫我們是中國，」——這裏的

「中國」似乎是很不好聽的一個詞，被你陳冲硬叫到了他頭上。緊接着便催出「她自己又算什麼?」的悲憤。悲憤至此，便有了這般以牙還牙的邏輯:「罵我××，她自己呢?!」

（這時陳冲結束電話，回到客廳。）

作者:就是說，挺掃興?

陳冲:什麼掃興?

作者:第一次回國。

陳冲:（半玩笑）到現在還有餘悸:我回上海總是悄悄的，很少接受採訪，生怕又講錯話。有次上海的東方電視臺提出要給我做個專題探訪，我一直沒有答應。他們好幾次跟我談判，最後說定不直播，我才答應。幹嘛呀，講幾句話讓人當靶子?我已經很不習慣在幾句話上爭來辯去了。所以回國我從來不聲張，不露面，不講話。──唉，咱們談柳青吧?

作者:能不能錄音?

陳冲:隨你。不過我沒有腹稿，會講得無頭無緒或者千頭萬緒。

作者:開始吧?

# 12

## 柳青的來和去

Instead of trying to define my feelings or preserve my happiness, I married a man I loved. There has been good times and bad times. ……

He is a martial artist. He is of medium height and slight, with arms and legs of tempered steel but as flexible as willow wands. He can stand nose to nose with an opponent and still kick him in the jaw. ……

——陳冲・英文散文〈一天的思緒〉

「哈囉！……是你？」

「我是陳冲……」

「聽出來了。……什麼時候回來的?」

「剛回來。……」

「這樣好不好,三個小時以後你再打電話給我,對不起!」

電話掛斷。陳冲有些納悶:柳青聲音聽上去仍是如初的熱情和溫暖,卻要她「三小時之後再打電話」。什麼意思呢?

不久兩人見面,他仍抱歉說自己接電話時正練功練到一半。他一身淺色便裝,稍卷曲的頭髮理得短短的,非常幹練。

「大陸之行怎麼樣?」柳青問。

「還好。」

兩人此刻已在一家中國餐館入座。柳青雖然一口純正英語,但飲茶風度仍是純正的中國味。陳冲發現他笑起來有股難得的誠意。好萊塢見的笑臉多了,有誠意的卻很少。好萊塢人說「愛」這個,「恨」那個,都是有口無心,陳冲已習慣不拿他們當真。而這個柳青卻這麼不同。

正如柳青眼中的陳冲,也顯得那麼獨特。他三次見到她,她三種裝束,每一種都射出她不俗的氣質。她絲毫沒有演藝界女子所謂「周旋」迹象,也沒有矯情造作。她就是一派自

然;要笑就張大嘴、放大聲,要吃就敞開胃口。他還真是頭一回碰到這樣少拘無束的姑娘。

像她自己說的「粗線條」。

這次會面使兩人都感到「事情」大大進了一步。

而陳沖真正喜愛上柳青,是看到柳青教練武功的時候。他學練的是李小龍「詠春」派武功。陳沖看著一身黑衣的柳青,一動一靜都是美、剛勁,簡直對這門中國傳統藝術著了迷。

「收我做你學生吧!」陳沖請求。

柳青笑:「你們吃得了這苦嗎?」

陳沖不久便跟著柳青學起拳來。她領悟到,柳青之所以能將它練得這樣美,是因為他不僅拿它練身,而且以它養性,從它提鍊做人的道理。一次,在他授課時,陳沖聽他對學生們說:

……*When you think of showing off your skill or defeating an opponent, your self-consciousness will be interfered with the performance and you will make mistake. Self-consciousness must be subordinated to concentration. Your mind must move freely and respond to each situation immediately, so there is no self*

involved. For example, if you are fearful, your mind will freeze, motion will be stopped and you will be defeated. If your mind is fixed on victory, you will be unable to function automatically. ……The second you become conscions of trying for harmony and make an effort to achieve it, that very thought interrupts the flow and mind blocks. ……The mind must always be in the state of "flowing", for when it stops anywhere that means the flow is interrupted and it is this interruption that is injurious to the well-being of the mind.

這段話所講的「下意識」，一種忘我境界，陳冲在這個練功和授功的柳青身上能夠體驗到。

她也欣賞柳青那種練功者的自律和嚴謹。

漸漸地，柳青和陳冲發現彼此的愛慕出現了。

柳青常領着她去海邊，光着腳在細沙灘上走、跑跑，相互聽聽對方講過去的故事，講自己的家人。這時，陳冲總是很入神地聽柳青講他的童年，以及他怎樣開始了習拳。對於柳青那個窮苦、孤獨和充滿冒險的成長過程，陳冲是好奇與同情的。柳青總說：「我那時候什麼沒做過

呀！……」

年幼的柳青在十三、四歲就脫離了父母的照應，四處做工掙自己的口糧了。那時做餐館生意的父母決定從香港移民美國，而將柳青獨自留在香港。他靠做小工、打雜來維持自己的生活。不管幹什麼活，不管活兒怎樣不同，他總是被人使喚到只剩喘氣的勁，他從那時便意識到人情的薄和惡。

柳青告訴陳冲，世界沒有對得住他過。他看夠了人的最黑暗最猙獰的層面。從很小，他就不指望從別人那兒得到幫助。似乎他很早認識世情險惡，使他意識到勤善的重要，青年時代，他開始讀佛學，練武功。

移居美國那年，柳青十五歲。他自己支撐自己的教育、生活、一切。他靠頑強和倔強讀完大學，同時在李小龍門下拜了師。

自陳冲和柳青開始了戀愛，陳冲頂愛在他教拳時來觀察這個「苦孩子」。

「那是他最漂亮的時候，也是最可愛的時候。」陳冲這樣告訴朋友們。

柳青的身手非常灑脫，教練時又極其認真冷峻，尤其他的神情：如入無人之境。陳冲想，只有在武功中真正陶冶了性情的才會有這種神情。

陳冲決定嫁給這個比自己年長八歲的男子。

婚禮不能再簡單了。選了一個小教堂，請了一位神父做主婚人。

神父反覆問一對新人：「你願意珍惜她（他）照應她（他），……至永遠嗎？」

陳冲心想：怎麼要重複這麼多遍呢？而她見柳青每重複一遍誓辭都是同樣莊重。她感動了：這就叫做「終生有靠」。

柳青很快承擔起「珍重、照應」陳冲的義務。陳冲發現他天生有種保護慾，他的保護既鋪天蓋天又細致入微。有時把陳冲保護得氣也喘不上來。不時他會問她：「藥吃了沒有？」

或者：「這本書你還要嗎？給你找到了——昨天看你翻箱倒櫃地找。」

陳冲的片約開始多起來，常是一個人出發去外景地。在柳青爲她打點的行裝裏，她每次都能發現一份意外：一個她喜愛卻沒捨得買的飾物，或一種她偏好的小食。然後還會有一封長長的信，供她在寂寞的旅途上讀。

那時陳冲的事業有起飛的徵候，事務性工作越來越多。一向不注重細節的陳冲總是丟三落四，一會兒這個合約找不着了，一會兒那份合同簽了卻忘了寄。陳冲羨慕柳青的辦事能力

和條理性，突然想到：幹嘛不讓柳青做自己的經紀人呢？

柳青欣然應下這份工作。

陳冲與他玩笑：「知道我爲什麼請你做經紀人嗎？因爲我不用付自己老公工資啦！」

既做了妻子的經紀人，柳青便對陳冲多了一層保護。情感和工作、私生活和事業漸漸和為一體。難免地，口角便出現了。起先是對某事的處理意見統一不起來，從而引起爭執。逐漸這類爭執多了，便成了大吵大嚷。吵架似乎像一種心理習慣；一旦滑入那種習慣，大事小事都會成導火索。幾句話一出口，雙方情緒就失控。有時雙方都圖發洩得痛快，找很重的話講，吵得彼此傷透了心，可回過頭去看，竟連吵架的起因也想不起來了。或者，兩人會發現一樁很小的事引起一場大衝突。

陳冲有時想，婚姻是怎麼回事呢？她明明感到每次出門拍戲都對他那麼不捨，可一回到家沒多久就會吵。她很愛他，也知道他如何地愛她，難道這愛還不足以妥協兩人無論怎樣尖銳的分歧嗎？反過來，這樣大的分歧，怎麼又並不妨礙兩人的相愛呢？

她和他的世界觀、人生觀的確存在分歧。她了解柳青曾受過的苦，他沒有享受過家庭的溫情和完整性；他過早受人的欺負而因為這欺負對人有了他自己的一套見解。他已形成了他自己的哲學和認識觀。

而陳冲的童年是在家庭的重重保護下渡過的。盡管外公的不幸，家庭所受的衝擊給她的心靈留下不悅的印象，但她的家庭是始終完整的，她的感情發育沒有受到任何阻礙。因此她對人和世界的看法、她的處世方式不可能與柳青相同。

柳青有他的道理而成為柳青，陳冲也有她的道理而成為陳冲。這便是他倆爭吵不休的核心原因。而一些作為導火索的小事反是現象，是他們各自的觀念開始作用於他們的媒介物。

然而兩人感到一次比一次更難從爭吵中恢復。愛情已大大傷了元氣。他們和好相愛時儲蓄進去的感情總被如此的爭吵消耗掉那麼多——似乎漸漸入不敷出了。

他們明白彼此的內心仍是愛對方的，彼此的出發點、用心，都是好的。不然，陳冲不會在回到他們的小窩時那麼不亦樂乎地為柳青燒菜、洗衣，柳青也不會在陳冲生日那天，為她買一部昂貴的、她一向喜愛的白色跑車。

陳冲在國內拍攝《末代皇帝》期間，一次洗澡時不慎滑倒，前額在澡盆沿上磕破，柳青那樣心疼地抱起她。接下去是張羅車子，送她去醫院。陳冲在他眼中看到他在為她痛，比他傷了自己更痛。這一刻，他們完全忘卻了倆人之間的磨擦，兩人難以調和的脾性。

因為陳冲的臉傷縫了針，不能化妝，製片給陳冲五天假期養傷。

柳青急扯白臉地說：「五天怎麼會够呢?!五天時間剛剛拆線，傷口還會疼，說不會還有感染的可能性！……」他激烈地與製片交涉。

而製片卻要在已擠得很緊的拍攝計劃中再擠出五天來讓陳冲養傷。這意味着浩浩蕩蕩的攝製組大軍整個要重新調度，或許要按兵不動地等待。這種耗資最令製片擔憂。製片表示抱

歉：他最多只能給陳冲五天時間養傷。

柳青想，多爭取一天也好。他見陳冲疲勞而消瘦，趁養傷機會，將她長期的乏累、缺覺都補一補。

協議達成，柳青爲陳冲爭取到一周時間。他對陳冲說：「這一個星期，你放心大膽睡覺，再不必擔心五點起床化妝了。」

這時劇組到了瀋陽。傷假中的陳冲和柳青難得有這樣的消閒。他們都珍惜這段假期，以它來彌補客觀造成的離別。他們從沒感到如此理所當然的閒逸。兩人在雪地裏散步，談著他和她的計畫、設想。

頭上纏着紗布繃帶的陳冲忽然出來個念頭：「看我這樣子——我們來裝鬼玩！……」

他倆在積雪的松林裏瘋得一身雪一腳冰。

那個七天，他們沒有吵，他們發現這種時而出現的「假期」可以減少衝突。回到洛杉磯的家裏，他們試着分開住，像情人一樣聚聚散散。每回相聚，兩人便珍惜它，視它爲一分情感的禮物。爭吵有種慣性，時聚時散似乎可以打破這慣性。

陳冲在給朋友的信中寫道：「我們不常吵了，因爲在一起的時間少了。……」

她仍是約他去海邊；他仍是領她去嬉海水。這時兩人會什麼都忘淡，他們之間似乎從未有過天翻地覆的衝突。陳冲時而會閃過一個思緒：別讓我們進入現實，一進入現實我們就成了兩個截然不同的人；成了兩個對手——不相讓地爭執到底。

現實總是需要他們拿出他們看待和對待現實的態度及方式。這就顯出他倆千般百種的區別來了。這就是他們矛盾衝突的起端。吵到激烈和傷心的時刻，他們發現兩人身上竟存在如此之多的對抗性因素。多少次的妥協和遷就都因這些因素而失敗。

分居也不起作用了。

柳青終於對陳冲說：「這樣吧，我搬到舊金山去。」

陳冲看他一會，點點頭。她明白他的用意。他想用地理距離來處理這種「剪不斷、理還亂」的雙方處境。地理距離使他們不能夠再任意任性地分分合合。地理距離還會淡化他們之間的依賴性——他們不僅依賴對方的感情，依賴這根婚姻紐帶，並開始依賴那間斷的分居。

陳冲幫着柳青收拾行李。兩人都裝做沒事，不讓自己太看重這次離別。儘管兩人都意識到這回分開或許就是定局……

柳青離去後，陳冲寫下一篇散文，細細整理這次離別帶給她的感受——

四年的婚姻生活結束了。我終於是失去了他。好多次我們試着分居，過不了多久總是又住到一起去了。最後他決定搬去舊金山。由於告別的次數太多了，總覺得不久就又會團圓，告別似乎只是為了重聚。我一時沒有覺得此次告別的嚴重性。把最後的幾件行李裝進他的吉普車之後，他叮囑我別忘了交演員工會的會費，已經晚了一個月了。他的口吻很隨便，我卻突然不安起來。他把我當孩子似的保護了那麼多年，什麼生活上的雜事都一手包辦了。關上車門，燃上引擎後，他搖下車窗，深深地望了我一眼，充滿擔憂。我呆呆地、固執地看着他，像一個傻孩子一般。我們沒有說再見，也沒有互相祝福。他走了。吉普車滿載着四年的記憶。當他的車消失在擁擠的街道上之後，我意識到也許這是最後一次告別了。這是我一生中最孤獨、失落的一天。

我們曾經有過那麼豐富多彩的希望與計畫。

生活似乎中斷了。

⋯⋯眼淚流得像一股無盡的泉水。上帝將我所失去的變成了淚水又還了給我。

⋯⋯孤獨是最難忍的，同時也是上帝所賜的禮物。愛是最偉大的情感，因而也是最艱難的。

這次與柳青的分離，使陳冲第一次深省了自己。她不再否認自己身上的缺陷，性格中的瑕疵。面對自己，任性是沒用的。她感到自己身心內一陣疼痛般的乍然成熟——

我躺在床上眼望天花板發誓：明天是新的一天，我要開始新的生活。

此後，陳冲以玩命地工作來填滿自己所有醒着的時間。她是那種從苦耕中收穫快樂的人。她不止一次對採訪記者說：「*I have to work to be happy.*」她也從曾和柳青合住的房中搬出，為自己買了這幢可收覽景色的小樓。買下房，她第二天便隨劇組遠征了。幾個月後，她結束外景拍攝，回到洛杉磯，竟怎麼也找不到那幢小樓。她對它的方位、模樣一點也記不起來，只得邊開車邊按它的地址一路尋去。她心裏苦笑：既然如此「吉普賽」，何必置房？

但她需要一個家。正因為難得歸家，正因為太多的漂泊，她更需要這塊小小的地盤做她漂泊的起點和終點。否則漂泊便更加無定和無限。

她會在除去積塵的客廳裏佈上鮮花，感受自己對自己的等候、迎接。

有次一位來自 *Interview* 雜誌的記者在採訪她時問：「這麼多花！誰給你買的？」

陳冲笑着答道：我給我自己買的。

記者表示不信：這麼美麗的單身女明星一向不缺獻花者。

陳冲馬上說：我是一個獨立的女人，不需要任何人給我買花。

對這段離異後的心境，她有過描述：「我一想到重新開始與男性約會便感到一種畏懼

……我已忘了怎樣同人約會。」

然而她又有默然而強烈的渴望──

我渴望深深的夜和銀色的月亮。也渴望月下的愛情與諾言。

# 13

## 剃頭、裸露、及角色與本人之關係

作者：一直沒顧上談《誘僧》。劇本怎麼樣？

陳冲：唔，（將一本手寫稿推近作者）你翻翻看看。有一點味道。不過我到現在還沒最後決定接不接這個戲。

作者：「怕剃光頭？」

陳冲：（用手抹起頭髮，做「禿」狀）你看我剃了頭什麼樣？……

作者：（不恭維）當然沒有留頭髮好看。

陳冲：眉毛也要剃掉！（比劃）

作者：（難以接受）哎呀！

陳冲：當時我剛一答應，他們就把片酬打到我的帳號裏去了。要不演，我怕駁人家面

子。跟導演談過。她挺有想法的，主要在視覺上搞出象徵主義的色彩和味道，以現代手法拍古裝戲。色彩、人物造型都不是寫實的，有點「印象」的感覺。並且我一人演兩個角色：公主和尼姑；一是正面角色，一是反面。兩個角色從表演上有跨度，這點我中意。我每次演角色都想創新一下，探探自己的限度和潛力。……

作者：（打斷）奧立弗史東開始為《天與地》選演員的時候——我看報導上說，你告訴記者：「別說讓你扮演母親，讓你演父親你都願意，……」

陳冲：（笑）我喜歡那個戲！反正讓我參加進去就行！……

作者：我馬上想到你一向說的那句話：不要做西方人眼裏的「東方玩偶」；演「東方玩偶」演膩了！

陳冲：好演員不應該重複自己。《誘僧》能讓我在一部片子裏演兩個角色，感覺是多賺一個機會。再說，導演又想搞探索性作品，想找一些大膽些的人跟她合作，我就初步表示同意了。這裏面的裸戲她也不用寫實手法去拍，從色調上她會做處理。

作者：裸戲多不多？

陳冲：反正不少。所以我到現在還沒定下來。還是感覺到有壓力的，剃光頭、裸體，都是壓力。弄得我失眠都嚴重了。彼得很急。他對我拍裸戲倒不擔心，他還不知道我平時做人

嗎？他是擔心壓力一大，我的整個神經系統會紊亂。

作者：壓力就來自一個剃頭、一個裸體？

陳冲：一個探索性作品，成功和失敗是一半、一半。要是不成功，我這麼大的犧牲，不是不值嗎？

（這時門鈴響。陳冲忙站起，邊跑去開門邊告訴作者：《金門橋》劇組來接她去拍戲了，若作者感興趣，可以一同去現場。

作者想，這倒是個難得的機會觀察工作狀態中的陳冲。再則，《金門橋》中與她搭檔的麥特迪倫是有名的青年偶像，也值得一看。想着，便隨陳冲去拍戲。

拍攝現場設在唐人街一座教堂對面的偏街裏。一長串拖車是供演員們休息和化妝的。主要演員陳冲和麥特迪倫各占一輛獨門獨戶的拖車，門上標着他們的名字。拖車裏有臥室、浴室和會客室，還有冰箱和簡易炊事設備，尺寸都像模型。

陳冲此時已化完妝，開始背一句繞口令似的臺詞。一背錯她便大聲地笑，直說是沒希望；這句詞已錯成了習性，到正式拍攝她非錯得一塌糊塗。倒是更像淘氣的女中學生把遊戲和功課做成了一件事。於是便接着中午有關裸戲、剃頭及角色的話題與她談了下去。）

作者見她並不是十分有「工作狀態」。

作者：這個戲裏的角色你喜歡嗎？

陳冲：還行。少一點「東方玩偶」的味道了。我要從二十來歲演起，麥特迪倫實際年齡比我小幾歲，倒演迫害我「父親」的人。他先迫害這個父親，又跟女兒發生愛情。我夜裏失眠和現在演的這個角色也有關係：怕睡不着，第二天上鏡頭臉上有陰影，怎麼會像二十歲的人？怎麼也不會比麥特迪倫小一個輩份！又不能化重妝⋯越年輕的臉越不該有粉飾。所以睡不着就急，越急越睡不着，就這麼惡性循環。

（作者想，她白天倒從來是樂呵的，哪兒也不見什麼陰影。剛才在化妝室她一句不停地和髮型師逗悶子。）

陳冲：（順着剛才的思路）自己要貪嘛。經紀人把這個劇本給我，角色很重，又這麼年輕，覺得挺挑戰的。可一旦接受了它，又覺得壓力大眞不是好玩的。

作者：《末代皇帝》裏面，你從婉容十七歲演起的⋯⋯

陳冲：那是幾年前？長一歲就是一歲，銀幕最不留情。別人看不出，我自己可是看得清清楚楚。

作者：奧立弗斯東的《天與地》裏面，把你楞畫得面目全非，你什麼想法？

陳冲：我不在乎。只要我能演得符合那張老臉。我不是很在乎自己在銀幕上好不好看。

好的演員不是憑着好看演角色的。假如我是演一個好看的角色，比如 *Twin Peaks* 中的喬

伊，她是鏡子上最美的女人，那我就會在意自己是不是好看，因爲這時的「好看」是角色的

一個組成部分。不僅要看上去好看，重要的是演出一個好看的女人的行爲。在形象上的優勢

對一個女人的心態和氣質不可能沒有影響，那麼，能把這個心態和氣質演出來，就不是一個

死美人了。好看和魅力從來不是一回事。再比如我現在演的這個角色……很年輕。假如我要求

在我臉上加妝，會好看一些，但不會年輕。這就對創造這個角色不利，對展示我自己有利。

作者：這個戲裏有沒有做愛鏡頭？

陳冲：有。（忽然來了副惡作劇表情）要不要來看我拍？

作者：彼得來看過沒有？

陳冲：沒有。他不能來看。我不讓我的親人到現場看我拍這類戲。我不能集中精力——

本來女人在鏡頭前面裸露自己就是一番掙扎，需要你完全忘我，不能有雜念。

作者：你頭一次演《大班》中的美美時，對性愛鏡頭是不是有心理障礙？

陳冲：當然！

作者：事先你知道嗎？

陳冲：長篇小說和劇本我都讀過，當然知道美美是個什麼樣的角色。……後來國內有些

報導不屬實，說許多亞洲演員不願演這個角色。其實導演爲選這個角色跑了好多趟亞洲，把港、臺的女演員大致都看遍了，誰都想演這個角色。這在當時的好萊塢是投資最高的一部影片，又是和中國的第一次合作，是巨片的規模。演它的女主角，在事業上意味着奠基。我在讀小說和劇本時，美美這個人物是豐滿的、可信的，這個人物的完成過程是被賣爲女奴到最後征服男主人的心，也可以說是一種自我解救。不過後來片子在剪輯上，許多戲被剪掉了，剩下的段落顯得性愛戲偏重。而且這部戲的整體失敗影響了美美這形象的成功。後來國內對我個人的攻擊眞是讓我有點吃不消。尤其我家裏人感到壓力很大──有人剪下攻擊文章直接寄到我家，並加上很刻薄的評語。其實認眞說，裏面沒有裸體；美美總是穿着一層絲綢的，除非使勁去看，才能看見一些隱約的輪廓。

作者：你有沒有後悔接受美美這個角色呢？

陳冲：老實說：沒有。我始終覺得我很幸運，因爲那是一部嚴肅的作品，搬上銀幕之前就是一部很有影響的小說。編劇是《甘地傳》的編劇。導演和編劇對中國女性的理解有局限性，或者說是模式化的理解。他們認爲中國女性，尤其那個年代，都是帶有奴性色彩的。他們認爲這種奴性是東方女性美。於是他們就把他們幻想中的東方女性美塗抹在美美身上，並讓她以此戰勝了西方女性，占有了她的男主子的心。我沒有辦法說服他們：你們對中國女性

的理解是不對的；你們認為的美我們會恥笑。這還牽涉到他們對中國文化的知識的深淺。他們的知識就到那個程度，他們就按這點知識來創造美美，我怎麼辦？就像中國人有時寫西方人，也寫不像，讓他們西方人笑話一樣。他們認為美美就該是幼稚，有一點蠢，奴性，性感，否則就不美了。歷史上會不會員有美美那樣的中國女人？肯定有。但不能拿她做中國女人的模式。後來的貝托魯齊就好多了，因為他對中國的理解要深一些。

（來通知拍攝了。陳冲抓起拍攝專用的大棉襖披上就走。

大棉襖是瑩光桔紅，所以作者在圍觀的人羣中不至失去跟蹤目標。場地已圈好。圍觀者被警察擋在圈子外。作者挑了個容易觀望的位置，見陳冲已被化妝師和髮型師扯過去，兩人又忙了一陣她的頭臉。

導演走過來，說陳冲的衣服太素。陳冲消失一會，再現時換了件六十年代的花連衣裙。）

陳冲：（用中文對作者嘀咕）這件衣服很蠢。平常要我穿它我就去死。

一個僱來的女孩據說叫「替身」，專門替陳冲當座標，讓人們在她身上對光距和鏡頭。

各方面籌備停當，陳冲走上場換下了自己的「替身」。

導演哇哇叫了句什麼。全場靜下來，攝影機開始轉動。陳冲擡起頭——

作者略微吃驚地看見眼前這個全然不同的陳冲。不再是剛才那個邊背臺詞邊玩鬧的陳冲了。像是她扮演的那個人物突然附體，陳冲頓時停止做為陳冲的存在。人物在講着什麼，慢慢站起，很微妙的幾番眼神變化，兩滴淚水滾出眼眶……導演叫停。

陳冲低下頭。似乎一時還不能回到現實中來。而不能回來又使她感到幾分尷尬。

導演跟某個部門講了幾句話，走到陳冲面前，對她輕聲說了些什麼。

再次開始，陳冲又在同樣的節骨眼上流出眼淚。

這樣一共重複四遍。陳冲的表演每次都有微小的改變，但從不誤那個聲淚俱下的情緒點。她對人物心理節奏的安排是極精確的，她對自己臺詞的處理也是極精心的：臺詞催動觀眾的心理節奏，觀眾和她的心理節奏漸漸合為一體；在恰好合上時，她的眼淚流出來。

作者感到陳冲平素的玩笑也好，散漫也好，都不能代表真正的她。骨子眼裏，她是個用功到極點的人。這用功將她做人的真誠藏在演技後面。她演得很輕鬆，可她活得一點也不輕鬆。

導演叫「停」。陳冲走出場地。導演嚷嚷說「很棒」。

# 14 色情女奴──美美

不止十家報刊雜誌報導了陳冲入選美美的經歷：停車場，一個東方姑娘走來，她旁邊駛過一輛車，車忽然打了個彎，截住她……

截道的是製片人 Dino De. Lawentiis。被截的是二十五歲的陳冲。

美國人把這個邂逅看成「辛德瑞拉」故事的開始。這是每個美國女孩自了解「灰姑娘」故事後所能有的最大膽的夢想。因這夢想的普遍性，通俗心理學家便將它歸類成一種情節

──辛德瑞拉情結。

陳冲望着這個六十多歲的老頭，尚未意識到，她自己版本的「灰姑娘」開始了。

在這次「截道」之前，陳冲在美國的電影生涯尚沒有突破性的進展。被經紀人推薦來的角色只能算一份生計。她想到過改行，去學法律，學經濟管理，甚至學醫。雖然她記住那句

話：「只有小演員，沒有小角色。」但她畢竟有一份驕傲，它使她終有一天不能忍受如此地「小」下去。她受過「平凡」的美德教育，但她依然相信，藝術本身就不允許平凡；藝術的成功，本身就是一個極不平凡的人格的成功。她有野心，儘管她很不喜歡這個有野心的自己。她偏愛自己心裏平凡的部分；她鼓勵和培植這平凡的部分，沒用，野心給她更多上進的刺激。有時她也被自己弄糊塗了：她把平凡看作美德，而自己從小到大所做的一切都是避免平凡。

在這位叫勞倫蒂斯製片人偶遇她之前，她剛從《龍年》的女主角競爭中退下。亦或是被淘汰。

《龍年》自開始選演員到最後決定演員人選歷時近一年。陳冲從一圈圈的淘汰中倖存下來。幾十次的口試、鏡試，剩下的十幾位女演員全部參加口語集訓。因為這個女主角必須學會廣播員播音的腔調。

陳冲在最後這批候選人中。她的形象和氣質很令導演滿意，但按劇本要求，這個女播音員該是出生和成長在美國的，否則，從常規上來說，她不可能成為職業播音員。陳冲知道自己深得導演及製片人的偏愛，但其他候選人在語言上優勝於自己。似乎成與敗的可能性各半。

一天，陳冲收到一張機票，《龍年》劇組要她立刻飛往紐約去進行最後一輪的試演試鏡。縱跨美國大陸的飛機上，她想到自己十四歲那年，上影廠來學校挑演員，最後傳來消息：只剩下陳冲和另一位姓陳的小姑娘。一直沒把這事當眞的陳冲是從這一刻來了勁頭，因爲對手刹那間具體化了；好勝心刹那間被一個具體的對手引發了。那次是她贏。贏，她的自信會由此而這次她缺乏贏的把握。偏偏這一局的輸贏又對她那麼至關重要。

振作；輸，便是對她表演生涯的判決。

她接到的通知是充滿歉意的。「十分遺憾，但願下次……」她第一次感到禮節在這時的冷酷和嘲意。

陳冲飛回洛杉磯時心情很沉重。自信心從來沒墜落得那樣低。甚至在停車場被「截道」時，她還不能馬上擺脫消沉。

陳冲早在一年前就知道了《大班》的籌備。她的經紀人也遞送了她的資料，卻沒有得到過任何肯定的回覆。陳冲也不再積極。這樣的巨片和大製作，導演還不要把亞洲拿橛子橛一遍來找女主角嗎？也聽說了一直沒有令導演滿意的女演員出現：不是形象，就是表演，再不然就是英語水平。《大班》劇組在洛杉磯的幾次公開徵選，陳冲都因爲其他劇組的活動而錯過機會。冥冥之中，她感到自己與《大班》之間缺一點緣份。

「喂，小姐，」截她的車中出來這樣一句話：「知不知道：拉娜・透娜是在藥舖給挑上的？」

陳冲楞楞打量這輛豪華車裏的老爺子。首先她不知道誰是拉娜透娜，其次，她對好萊塢人的不懈警惕在提醒她：「這又是哪一齣？此老爺子別是心懷叵測吧？」稍定神，她覺得老頭面熟。想起來了，他就是勞倫蒂斯——《龍年》和《大班》的製片人，她曾在一次電影界大聚會中見過他。

勞倫蒂斯下車，眼不錯睛地打量她。

他眼裏的陳冲幾乎是活脫的美美。她苗條卻豐滿，不像一般東方女性那樣一味單薄。她的曲線是理想的，因此這美可做性感來接受。還有兩雙間距顏遠的黑眼睛，有溫情卻不失潑辣，飽滿的前額茸茸地顯出東方人含蓄的髮際。尤其是這姑娘的嘴，可以想像它多麼善於笑，又多麼善於怒。

「拍過片嗎？」製片人問。

陳冲答道：「拍過。」

製片人已從皮包裏拿出幾頁紙，同時急促而激動地解釋自己的意圖：《大班》中的女主角美美就將由陳冲來扮演，這幾頁紙就是合同。

陳冲瞪着眼，「哈」一聲笑出來：「您可眞魯莽啊！」她對製片人說：「您還不知道我是誰呢！」

製片人自信地告訴她：他有雙厲害識貨的眼睛。

陳冲仍是納不過悶來：「就在這裏簽？」

製片人說：「我當然希望你接受我的聘請。」他神態像是怕陳冲事後變卦。

製片人的果敢、熱情讓陳冲一陣感動。她許久沒受如此的寵了。她看看合同，還是爲難地笑笑：「可是導演還沒有過目呢⋯⋯」

製片人說：「他還在亞洲選演員，我馬上打電話請他回來！」他仍堅持陳冲就地簽約。

陳冲仍然堅持等導演回來再簽約。美美的選擇是導演藝術創作的一部分，一向尊重導演的陳冲不希望自己對這份藝術創作有任何武斷。

重讀劇本，陳冲是立足於美美的扮演者立場。這時她發現劇中有不少性愛鏡頭。美美的語言、行爲都不太像個中國女性，甚至顯得不倫不類。這是透過西方眼睛看到的中國女性，多少走了些形。

陳冲盡量婉轉地向導演提出了自己的看法，對於性愛場面，她表示了顧慮。一方面考慮陳冲的意見，另一方面也是顧及中國政府和有關合作部門的反應，編導在不

傷故事大構架的前題下做了讓步性的修飾，終於得到中國官方對劇本的認同。

然而美美與大班的關係線是不可能改變的，這就是她與他由性愛變成情愛的過程。這個過程使導演在刪節性愛戲上，不可能放棄太多。

陳冲在巨片《大班》中扮演女主角的消息，很快在美國、港、臺地區見了報。華人演藝界感到陳冲多少爲他們出了口氣，許多華裔演員在好萊塢幾進幾出，從來都是拾些邊邊角角的小龍套。陳冲的出現意味一種氣象的改變：華人從此成了眞正的角色，而不是作爲異國情調的點綴。

陳冲終於坐在了試妝鏡前。儘管她對劇中的某些情節和美美這個角色有保留意見，但她在接受此角色時沒有絲毫猶豫。它是一個機遇，是個門坎兒，跨過它，便是正式在好萊塢登堂入室。她將有大塊面的戲可演，有大段的臺詞可說；終於有這麼個機會容她把在美國幾年的學習、累積發揮出來，投入實踐了。在求學期間，她看了那麼多的優秀影片，那麼多優秀演員的表演，她已不再把表演看得那麼簡單；表演是一門學問，深可無底，闊可無涯。她一直在盼望一個機會，讓她匯報一下這番學問，向觀眾，更是向自己。

直到《大班》招來對她的反面評語，她仍問自己：「假如我當時不接美美這角色呢？

……」不，她想：「我當然不會放棄這個它。我在選擇上沒有失誤。」

對於《大班》和陳冲個人的攻擊是影片在美國公映之後。

首先出現在《華盛頓郵報》上的文章本着藝術批評的態度，對《大班》編劇及導演上的失敗做了分析。一部長達六百頁的長篇小說被壓縮成兩個多小時的電影，其中的史實線索、人物線索、情感線索要條條理清，本不是一件容易的工作。最大失誤在於故事無分主次，情節無疏無密，因此使面面俱到的企圖變成一個越講越亂的故事。評論尖銳，但不失中肯：

「它（《大班》）將成爲我們的反面教科書──教我們不去如此地改編一部歷史小說。」

對影片藝術質量和技巧的否定性評論在中文報界的反響卻是對陳冲個人的批評。

《中報》刊出文章，題爲「《大班》──本年最大爛片」。文章作者以極其刻薄，甚至帶人身攻擊意味的措詞全盤否認陳冲的演出，以及她的劇中的性愛表演：「勉強說來，劇中倒是有一個定點（其實應該是規律），那就是大約每隔二十分鐘陳冲便會上場一次，而只要她一亮相，觀眾就可以期待她那一對乳房躍躍欲出……」

文章作者難以接受的一點是陳冲是中國拿過「百花獎」的影后，因此在某種意義上擔負一國之聲譽，露體，也就意味着有傷國體。一種不明言的憤慨是：自己的皇后邀了外族人來玷汚自己，黎民百姓便有權，也有責任討伐她。

文章結尾，作者已完全失去了文藝批評的角度，徹底地情緒化：「總而言之，本片一無

可取。如果想看陳沖，不如暫時忍一忍，她遲早會上《花花公子》。」

香港《大公報》也發表了向陳沖發難的文章，同樣志不在影片和陳沖的藝術得失，而是借攻擊電影發洩對陳沖的不滿：「《大班》有的是什麼？不過是陳沖的兩個半裸的乳房。」

筆者已苛薄到全然不顧事實的地步——《大班》的錯處恰恰在於「有的」太多；人物、事件過多而造成的失敗。遺憾的是作者「只不過」留心到「陳沖的兩個半裸的乳房」。

如此不嚴蕭卻用詞刻毒的批評使陳沖憤懣，感覺有人存心要抓臉面。漸漸地，這類批評形成了一股勢力，因為國內的報紙很快對以上文章做了轉載，有的還斷章取義地進行了發揮。

幾家有影響的國內大報《參考消息》、《報刊文摘》、《人民日報・海外版》都轉載了類似文章。地方小報更有道聽途說的報導，說陳沖回國時帶去的私人轎車被人塗寫了污辱性文字，車窗亦被砸碎，等等。

全國人都注意了這些文章。有的人竟問：「是那個陳沖嗎？是那個小花陳沖嗎？」

陳沖離去時留下的是小花。小花就是陳沖。人們保留的，愛護的是小花。小花袒胸露乳？那個童貞的，似乎永遠不會長大的小花？任何成功的演員都以她（他）的角色活在人們心裏的。人們往往不願想像她（他）們吃、睡、消化、排泄，她（他）上街也買二分一把的

葱，也就着醬菜喝稀粥，她（他）們也有七情六欲。尤其不能想像小花從童貞到寬衣解帶。在無法看到《大班》全片的大陸中國，人們通過那些文章片段得知的美美，僅是個色情木偶。這變化太陡——從小花到色情木偶。似乎陳沖以這個寡廉鮮恥、有傷國體的女人殺死了那個天眞無邪的小花。

陳沖在好萊塢的輝煌起步卻是她在自己祖國的一次最大跌落。她在國際影壇贏得的聲譽和承認在故鄉竟相當於醜聞。一時間，她的名聲大噪，但基本是反面的。

無人關心《大班》的劇情，無人關心陳沖在表演藝術上進步與否，所有的注意力都集中在「陳沖是否脫了？脫到哪一步？……」

更無人來探討，東方和西方對女性美的概念分歧有多大。東方人、尤其中國人對女性美的第一要求是純眞和無邪，其次是含蓄、羞怯，後兩者是由前兩者派生的。而西方人的觀念中，女性的「回眸一笑」、「嫣然一笑」，仔細分析，都含有一定的腼腆。而西方人的觀念中，腼腆和忸怩近乎貶意，是貶意詞。古典式的西方美已作了古，現代的女性美多半是散發性信息的。他們不再欣賞金屋藏嬌藏出來的蒼白美人；女性的大膽與挑逗性似乎更具有吸引力。因此美美是在這個觀念下被構想出來的美人，連名字，也取漢語中「美美」兩字。（其實這名字在晚淸中國是非普通非典型的）如果說他們以美美這形象來辱華，來作賤中國人，那是不夠公正了。他們

滿心願望要以她塑造一尊東方女神。

悲劇在於他們的美之神竟是中國人觀念中的輕賤。

陳沖感到對她的中傷已超過了她的忍耐。她首先找到自己的律師，請他出面與《中報》交涉，指出該報刊載的文章中與事實相違之處。律師措詞冷峻客觀，提出：任何報刊對一個公眾人物（譬如陳沖）的指責若有臆造或無事實根據，將引起法律後果。不久，《中報》發表了一則「更正」，就攻擊陳沖文章中的杜撰與不實部分作了澄清。

對於國內的各種見報不見報的傳聞，她給幾家報刊寫信，以求還事實以眞相。卻沒有一家報刊發表此信。

信上，她這樣寫道——

××編輯部：

我寫這封信是為了愛我的，替我日夜操心的親人；也為了曾經喜歡過我、現在還在關心我的觀眾們。

最近國內對我與我主演的《大班》傳說紛紜，引起很大非議。我想從我的角度談一談事情的眞相。首先，我想講一講我接演《大班》的主要原因：一，《大班》是一本在

歐美暢銷十年的名著，電影劇本是由奧斯卡最佳編劇得獎者寫的。攝影師也曾得過兩次奧斯卡獎。我希望能學到東西，在藝術上有新的追求。二，簽訂合同之前，製片告訴我，《大班》將在廣東一帶攝製，由珠影投入人力物資進行合作。劇本已由中央電視臺和有關領導批審通過。除了我以外，還有國內其他演員參加演出。我當時覺得這一定是一件有意義的合拍工作。……我想談一談我在《大班》中演的角色。美美是《大班》一片中的女主角。她很年輕就賣給了大班——英國商人，她不能左右自己的命運，成為大班的情婦。但她愛上了他，並想盡辦法爭取他的愛心，戰勝其他「洋」女人，在他心裏取得最高地位。……美美是封建殖民主義的犧牲品。……當時的政府腐敗，有很多像美美那樣的貧民女孩子成了犧牲品，怎麼能譴責她們呢？……

陳冲最感痛苦的是，對她譴責的人根本沒有意識到，那段真正的中國近代史給中國帶來的恥辱，以及使中國的民族自尊受傷遠甚於《大班》這部影片。當時清政府喪權辱國，割讓中國領土，美美不過是這割讓中微不足道的一個生命。當時的中國是跪着的，怎麼能企望美美站立起來？

《大班》從原著到電影，美美的背景已交待得很清楚：她是個被出售的女奴，她不能識

文斷字，在某種程度上是愚昧的，因此她的整個世界是她隸屬的男人；無論是哪族的男人。

中國歷史上，以女性做犧牲並不鮮見。那類爲國家安寧而被「割讓」的女性（公主、王妃）不叫犧牲，叫「和親」。按照美美的譴責者的邏輯，蔡文姬也該算不甚光彩的女性形象了⋯她爲匈奴所俘，委身於異族男人十七年，並生育胡人之後。她是女文豪，通歷史懂政治，按人們今天對美美的要求，她即便不能謀殺自己丈夫，也應該守節自殺。能不能描寫一個寬衣解帶的蔡文姬呢？當然不能。人們只允許史書、戲文中存在一個撫琴東望，唱「胡笳十八拍」的蔡文姬。這個蔡文姬是被謳歌的。

然而另一個失敗政治的犧牲品美美就是令人唾棄的人。美美尚不具有蔡文姬的政治歷史知識，怎麼能指望她來認識自己的行爲與民族尊嚴的聯繫呢？

正如美美這個命如草芥的女奴不能對中華民族的榮辱負責一樣，陳冲對一部巨大製作的影片質量也是無法控制的。她對於美美的人物設計提出的建議最終能被採納多少，完全不在她的把握中。劇情不可避免性愛鏡頭，但整個的處理基本上是含蓄的，嚴肅的，並沒有色相上的渲染。這樣一部嚴肅，沉重的歷史性題材，若在色情上有一點不慎或輕佻，導演等於是自毀。製片人和導演拍這部影片的意向是建樹世界電影史上的里程碑，以這樣的出發點，他們不可能允許任何低格調、低趣味的暗示。

然而《大班》沒有實現主創人員的初衷。幾千萬美元的耗資似乎是大大的寃枉。整個劇情的拖沓散亂使觀眾無法被人物命運和故事情節所吸引。對整個影片的不滿全部歸向美美，結論是此角色有傷國體。（至於這麼個女奴是否能代表國體另當別論）於是，直接的推演式是：美美是借觀眾的注意力便集中到美美這個人物身上。對整個影片的不滿全部歸向美美，結論是此角色有傷國體。

助陳冲之體而有傷國體，因而便是陳冲有傷國體。

陳冲感到她是不堪承受這譴責的。在給報刊寫的公開信中，她說：「我雖然演了美美這個角色，但是演員完成的角色和演員個人的品質不應等同相待。這也是極簡單的常識。」

陳冲演的是歷史，也許是中國人不堪回首的歷史；雖然通過西方人的歷史觀，對這段東西共有的歷史，他們的復現有大量失真和變形，而他們的態度基本是自省和懺悔的，他們的主觀意願是善良的。

退一步說，我們且不追求《大班》對歷史的還原，就將它看作歷史：國家在主宰一國之命運的人物手中已喪盡尊嚴，輪到美美，尊嚴還剩幾許？中國的禮教在於對這樣女子的憎惡和譴責往往甚於朝政。似乎攻擊朝政是知識界、士大夫的義務；而唾棄如此一個不幸女子，人人有責。

再退一步說，我們且將美美看作這幕歷史劇的反面人物，她的道德與人格就與扮演者陳

冲有任何共通之處了嗎？

而美美的扮演，在西方電影論壇，引起的是完全不同的反應。並沒有任何一個評論家着眼於美美脫衣與否，他們僅在意角色的塑造，陳冲藝術功力的深淺──

"Chen enlivened with her spunk the otherwise waterlogged Tai-pan. Chen is clearly aware of the role's hokey, westernized flavoring; she knows she's being asked to flaunt a stereotype. But there's such tremendous joy in her acting that she turns the stereotype on its head by sheer forced of spirit."

陳冲以美美一角徹底打開了好萊塢的門戶。片約接踵而至，各類報刊爭相刊出陳冲的大幅照片和大幅專訪文章。

一些西方記者也聞說了陳冲在同胞方面所受的壓力，他們對此感到十分不解：一個女演員要演什麼，是她自己的事情，何以扯得上民族尊嚴、道德風化上去。

陳冲對記者的回答是：他們曾經喜愛我的天眞無邪，當然，那也是我最天眞無邪的年齡，觀眾幾年沒見我了，在《大班》中的形象是他們沒有思想準備的。我曾經在銀幕上的形

象使他們把我歸納入一類模式，那是他們樂於接受的理想模式，而我在《大班》中的突變，是對他們理想的否定。因此他們很難接受。

有記者問：這會不會影響你以後的角色選擇？

陳沖說：我想會的。我不會演反對我們國家的戲，也不會演太暴露的角色。這是我的兩個原則，在扮演美美前我就是本着這兩個原則的。《大班》對我是一個考試，從中我看到我的民族對我的接受限度。這個限度我不願過份逾越，因為這裏有個民族感情問題。我怕傷害我和我過去的觀眾之間的感情。你曾經有過他們，你就不願傷害他們，失去他們。

有一位記者提到美國許多著名演員都拍過裸露鏡頭。比如伊莎貝拉・羅賽里尼（英格麗褒曼之女）在影片《藍絲絨》中的裸露鏡頭是全身和正面的，但絲毫沒有影響她在觀眾心目中的地位。任何裸體，只要裸得在理，為劇情服務，不賣弄，都是無可厚非。

陳沖解釋：中國畢竟國情不同，有不同的觀念。在這個觀念發生變化之前，我要尊重它。

# 15

# 《金門橋》的不悅插曲

電話鈴響的時候，作者剛起床。納悶誰會這麼早打電話來。

「是我！」那一端是陳冲的嗓音：「我覺得事情有點不對頭！」

作者問：「什麼事情？」

談話就這麼沒頭沒腦地開始了。

陳冲：我一夜沒怎麼睡！……（她聲音中帶有失眠留下的乾渴和神經質）越想越不對！

作者：什麼事啊?!

陳冲：昨天我和麥特迪倫拍床戲，導演向我保證過，鏡頭就架在我背後，只拍我背影。夜裏回憶來回憶去，覺得鏡頭肯定動了，起碼轉了有四

後來我覺得不對，鏡頭好像移動過。

十五度，因為在拍的過程中，我恍惚看見鏡頭在我的側前方，這樣就肯定不光是拍攝我的背

影了！……

作者：會是什麼效果？

陳冲：（明顯地煩燥起來）不知道！不過他保證過的事情怎麼能隨便改呢？不老實！我

不喜歡這種作風！

作者：先別急，等看了樣片再說。

陳冲：（更快一個節奏）下星期一才能看這段樣片！不搞清楚，這四天的戲怎麼會有心

情去拍！夜裏我越想越不對，鏡頭居然鬼鬼祟祟轉了小半個圈！不守信用嘛……說好鏡頭位置

在我背後，保證不變的！

作者：合同上怎麼簽的？

陳冲：合同上沒有簽定暴露——起碼不是這個角色。要是事先保證的鏡頭角度他都不能

承諾，我還有什麼保障？……

作者：那你打算怎麼辦？

陳冲：給我的工會和律師打電話，要他們給導演一個警告。

（作者對好萊塢的這套法律結構頗陌生，這時才知道陳冲並非單槍匹馬。她是有不少人

為她前攻後防的。曾聽人講笑話，說「我要告你」是好萊塢的口頭禪。陳冲早已不是幾年前

的陳冲，她明白在好萊塢不學會「我告你」是過不下去日子的。因此作者也明白了陳冲片酬的一大去處：律師、經紀人、會計師。這班人馬在分得她的收入同時分攤她的麻煩，以至最有效地消除這些麻煩。）

陳冲：（接着道）假如導演不尊重合同，我就罷演。先讓我的工會和律師出面，警告他一下！……昨天夜裏我翻來覆去，越想越煩——有的時候說好的事情，做了規定的事情，到了現場我還是控制不了局面！心裏特窩火！這個頭不能開……這回你讓他偷了一個角度，下回準會犯更大的規！一點步也不能讓；讓一步，他當你孬種，就得寸進尺！

作者：先冷靜。等看了樣片再說……

陳冲：憑直覺我就知道那個鏡頭肯定越軌。在律師發給導演書面警告之前，我不拍戲。

拍不好的！

作者：這不跟導演撕破臉了？大家撕破臉，接下去拍戲，合作氣氛不就差了？

陳冲：你放心，這兒的人皮都厚！事情鬧完，誰都跟沒事一樣！罷演啦，警告啦，都是常事，不傷和氣的，就是傷了和氣，到拍攝現場也不會有尷尬。好萊塢官司多了，哪裏尷尬得過來？

（作者驀然想到不久前看的一篇對陳冲的專訪，問到中國導演與演員的關係，陳冲回答

說「像個大家庭」。她告訴記者：一個劇組朝夕相處，沒有等級、主次關係——都是拿同樣一份工資和勞務補助。有時劇組一同去導演家做客，導演的妻子給大家做飯。記者無法想像那樣的劇組關係。現在的陳冲已習慣好萊塢的劇組關係，並認爲它也不失優良：少些情誼，也許少些虛情假誼，一旦需要堅持原則，情面可不必顧慮。原則是由法律來保護的，法律可以使一個勢單力薄的女明星生活得省時省力。）

作者：那你今天的戲還拍不拍？

陳冲：（像沒聽見）特別沒勁！這種事尤其破壞我的創作情緒！因爲你對導演一下子少了許多信賴。導演和演員之間的信賴是最重要的。你完全能看出來張藝謀和鞏俐之間有百分之一百的信賴。演員對自己表演的估計只能是百分之六十的準確，剩下的她得交給導演去把握。因爲演員看不見自己演戲啊，導演對她的反應是她唯一的鏡子。如果我不信賴這個導演，就等於我沒有鏡子了，或者覺得鏡子是哈哈鏡，走形的！而且導演和演員還有個總體創作和個體創作的問題；導演要把演員的個體創作組合到他的總體創作裏去。沒有相互間的信賴，怎麼能組合得起來？

作者：是不是你太警覺？沒準鏡頭沒什麼大越軌……

陳冲：我的直覺一般都不會錯……

（作者再一次聽她分析那個鏡頭。陳冲提到《大班》，作者立刻插話。）

作者：其實《大班》以後，中國人開放了許多。一種置人於死地的輿論並不代表眞理，這大伙都明白。所以你先別那麼緊張……

陳冲：讓我想起《誘僧》來了。你還沒完全答應，那邊報刊就起哄了：陳冲要剃光頭！

陳冲要暴露！眞想乾脆就退出來。到時候，攝影機一開，控制就不在我手裏了——再給你來個走火，煩不煩？這種煩都不是藝術探討、藝術創作上的，它就是直讓我分心。怎麼創作角色？這個戲本來也拍得好好的，昨天來這麼一下，我情緒馬上就給破壞了！（她停頓。似乎那場激動很消耗的，之後她的聲音弱了許多，不想去拍《誘僧》了。

作者：要撤你得趕快了，不然不是 Asshole（缺德）嗎？

陳冲：只好 Ass hole 一回了。我不想再爲這種事睡不著覺；熱鍋上螞蟻似的！

作者：能不能看開點？……

陳冲：我看得還不算開？你說我是不是個看不開的人？（指輿論）

（作者想，陳冲算是女流中頂看得開那類。印象中她聽到逆耳的話時會「呵呵」一樂，跟讚揚無分彼此地收藏在一塊。作者還有個印象……陳冲是最捨得講自己難聽話的人。記得有次與她聊天，她說：「

說：「我有那麼惡劣吶？」然後把這類否定性文章都從報上剪下來，

在舊社會我肯定嫁不出去。」問她為什麼，她嘻哈着說：「腳大、嗓門大、胃口大，吃相也差勁！」她顯然是心寬量大的人，對自己的優處劣處都坦蕩蕩，擺給你；你不評說，她便常常大刀闊斧地自我評說。她的性格也不那麼閨秀氣，動作風快，動作亦極大，不是碰傷自己就是撞傷車。曾經她上街前先給朋友們打電話：「你們別出門——我開車上街啦！別出來跟我撞！」這麼個人是不可能看不開的。）

陳冲……老讓自己看得開，也挺累。是不是？

# 16 婉容皇后

人必須要死兩次才能成熟，才能真正地活。第一個是愛情的死亡，第二個是政治或宗教理想的死亡。

一個所謂「成熟」的人是不太可愛的，乏味的，我也許已經成為了這樣一個人。但偶爾也有些極不成熟的衝動，我喜歡自己不成熟的時候。我覺得有些傷感，我懷念當時的我，（似乎帶有一種憐愛）。××（初戀男友）給我帶來了第一個死亡。美國差點給我帶來第二個死亡，但還沒有死盡，也許哪時便「野火燒不盡，春風吹又生。」××所殺死的是我身上最年輕、最自然的那部分，那是不會死灰復燃的。不知沒有他，我會不會被別人所殺。也許會的。

　　——陳沖・給一位朋友的信

——*The Last Emperor is a film that unfolds like a beautifully illustrated history book. Do you think American audiences will appreciate the history behind it?*

陳冲：*It's hard to say. You know that phrase, "It's history," that you Americans use? Well, in China we would never speak so lightly of history, for there it is important, something relevant. America's disregard for history was something very new to me.*

——*The Last Emperor's story is perfect Bertolucci material.*

陳冲：*I couldn't have performed as well as I did in the film without Bertolucci's help.* ......

——陳冲答雜誌 *Interview* 記者問

一九八六年，《末代皇帝》在北京、瀋陽、羅馬鋪開了巨片的拍攝陣勢。二十六歲的陳冲扮演十七歲初嫁的婉容皇后。

一場不甚尋常的洞房戲安排在羅馬拍攝：尚未進入成年的「皇帝」、「皇后」開始了一段帶荒誕和童趣的「床戲」。對視、對話，幾個回合，在一邊操縱全局的貝托魯齊得意兩個演員奇好的發揮。戲拍得非常順手。

忽然從「皇后」陳冲那兒冒出一個果斷的「停！」

導演稍怔，馬上發現了陳冲喊停的原因：小皇帝因不熟悉她這套宮中大禮服的穿戴規矩，一急之下竟將「皇后」內外衣一齊拉了下來。這個完全出乎意料的裸露使陳冲又窘又驚，戲斷在那兒。

陳冲對導演說，這個鏡頭應該算作事故，並且與原劇情不符。

而貝托魯齊卻堅持把戲接着往下拍。他認為「小皇帝」稀裏糊塗脫下「皇后」的衣裳反而出來了意想不到的效果：他和她的笨拙恰恰體現了天真無邪，在通曉男女私情之前，尚不懂羞答答遮掩。這段戲又被兩位演員演得自然、流暢，剪去的話，他們未必能演出相同水平。

貝托魯齊相信藝術創作有它神秘的靈性，觸到了它，便有火花迸發；而人為的努力，並不一定導致這個珍貴的觸發。因此他對一段如此的膠片是極不情願放棄的。相反，他會盡力使原劇作來遷就這些精彩片段。至於「皇后」的意外裸露，也遠不到傷大雅的地步。

貝托魯齊指示全組攝製人員繼續工作。

陳冲卻說：「對不起，我不能繼續往下演了。」她說着便要去卸妝。

拍攝現場的氣氛僵下來。

身為世界知名的導演貝托魯齊還沒見過這麼倔的演員。導演一向是全劇的總掌握，他認為可通過、合劇情的戲就應該通過，怎麼可以因為這點小事故就停拍呢？他瞪着這個在好萊塢初露頭角的中國女演員，她一向熱忱友善，一向在工作上積極合作，從來不「作」，這會怎麼變成這麼個不可通融的人？他口氣硬起來，對陳冲表示：她沒有這個權力來告訴他哪一條膠帶作廢或可用。

陳冲的口氣卻更硬，告訴導演：她自然無權決定膠帶的取捨，但她有權決定自己是否繼續出演這個角色。她只有義務遵照簽定的合同來創作自己的角色，一旦規定被破壞，她恐怕只好中斷創作。

貝托魯齊聽她講的句句入理，而自己也並非無理。看着她走出拍攝現場，去卸妝，他覺得他無法懂得這個一向通情達理的中國姑娘。她是他滿意的選擇，他在剛開拍時就說過：「我把中國兩個最好的演員請到了，一個是尊龍，一個是陳冲。」這兩個演員給了他成功的自信，在導和演的過程中，他們的靈氣刺激和反射出他的才華。這種導與演的搭擋不是每每能碰上的。貝托魯齊通中國文化，他懂得成功三要素：天時、地利、人和。現在似乎是三缺一了。

陳冲離開攝製現場之後也心神無定。她明白貝托魯齊是個難得的導演，是個很有感情的人。他對人不止一遍地說過：「我必須愛你們！我必須愛你們每一個人（攝製組成員）！不然，我是沒法子創作的！」他決不是調侃、遊戲地來說這番話，而是認真的，甚至帶有孩子式的固執。

他的確愛大家，每天都有那麼多的激情來把他們創造成藝術、人物，或者，讓他們來創造他和他的藝術。他自然亦是以這份愛來對待陳冲的。他是通過《大班》而認識陳冲的表演潛力的。那時他在構思《末代皇帝》，他把想法告訴陳冲，很中肯地聽取陳冲的意見。他還請陳冲爲他介紹中國演員，從中發覺陳冲是那麼慷慨大度，從來不計較她自己是否已入了導演的候選名冊。他不動聲色地將陳冲放在了婉容的位置上，心裏卻仍在「這山望着那山高」，希望挑到比陳冲更理想的人選。而陳冲的大度使他驚訝，對他說：「即便我不演角色，我也會幫你一道工作。我可以學很多幕後工作，對我的學習專業（電影製作）太有好處了！」

貝托魯齊最終還是選擇了陳冲。不得不承認陳冲比之所有他目試過的亞洲女演員都優越、全面。

貝托魯齊對陳冲的建議很器重。他發現她不僅聰明好學，而且對事物的看法極其不俗。

婉容無論如何不是一個俗女子。婉容的病態、怪癖、不可理喻，統統是在一個除淨俗氣的基

礎上。雖然陳冲整日朗聲大笑，動作莽撞得像個大男孩，但貝托魯齊看到陳冲本質的一點，就是毫無俗媚。從這點出發，陳冲有最好的條件來塑造一個不幸的皇后形象。

當貝托魯齊把自己的決定告訴陳冲時，她吃了一驚。原來貝托魯齊對自己早已在觀察和測試了。他一直在將她與其他的「皇后」候選人做比較，一直將她放在第一人選的位置上。

直到陳冲坐在鏡前試皇后妝時，才驚異地發現自己竟可以高貴典雅，而這份氣質中的潛藏，竟是貝托魯齊先於她自己發現的。

從接下片約，陳冲便開始搜集有關婉容生前的一切史料。一些零星相片，一些片斷記載，還有婉容自己寫的詩稿。陳冲發現婉容是從來不笑的。不僅面容無笑，所有文稿也沒流露她絲毫歡悅。她從出生，就開始了一場毀滅過程。陳冲為這樣一個皇后流淚了。她在與貝托魯齊談到婉容的塑造時說：「她是我一生中看到的最不幸的女人。」貝托魯齊對陳冲說：「不必去強調：她是個皇后。她是個和你一樣的女人，需要愛，不能忍受丈夫對自己的無興趣。……」

記得拍「吃花」一場。陳冲木然揪下一瓣瓣花瓣，木然塞進嘴裏，咀嚼出一絲極輕微的苦笑。又隨越塡越多的花瓣，那被壓抑在木然之下的痛苦陡然膨脹開來。之後她一邊吞嚼花瓣一邊流下眼淚──婉容內心的絕望和瘋癲此時完全外化了，成了一個警號，為她最後的瘋

狂留下重要一扣。鏡頭拍完，導演脫口而出地說了句：「精彩！」

陳冲淚眼朦朧中看到貝托魯齊的朦朧淚眼，她明白導演完全與婉容同走了一遭心理歷程。陳冲心裏有道不出的感激：這是個多好的導演，這樣苦苦地挖掘她，直至將她的才能全部掘出，全部展示。不用看樣片，僅從導演的眼神中，陳冲已看見自己演戲的精確折射。這個精確的折射便形成導與演之間信賴的紐帶。

「罷演」的陳冲此時坐在一間化妝室裏，邊回想邊除卻妝束。

拿不準自己是否太生硬、太任性了了。對待這樣一位拿藝術當天條的導演，她個人的利益以及一切保護她利益的紙面上的規定，她是否過分看重了呢？然而她明白自己並沒有錯：

原則不應有彈性；一個《大班》就夠她受了。

怎麼辦？拍攝因了陳冲而僵在那裏。她和導演中總得有一人主動讓步來打破僵局。非得我嗎？她想到自己在聲明「罷拍」時貝托魯齊的震驚，她有一點不忍。她與他相處得始終融洽，合作一直那麼順心順意，這一「罷演」，會傷害他的感情嗎？而再一轉念，她又感到委屈：為什麼他就不想到這樣做有違我的意願和原則，有傷我的感情呢？

那天的拍攝計畫由於陳冲的罷演而延誤。貝托魯齊非常焦急，因為每個延誤都將影響日程和財金預算。

陳冲自視是個明事理的人。為了朋友情誼，她的所有原則並非毫無彈性。但她的讓步必須在對方完全尊重她的原則的情形下。此時她則認為貝托魯齊對她的這些原則不夠尊重，對她本人的處境也不夠體諒。《大班》給她和她的家庭帶來的煩惱和壓力，使她在把持這一類尺度時十分嚴謹。從《大班》之後，她意識到她仍有上億的中國觀眾；她不能不顧忌他們的感情而一味遷就西方導演們。

是的，陳冲對裸露鏡頭過敏，她明白這是不太健全的表演心理。她同時明白自己是無法克服這「過敏症」的。

《大班》帶來的輿論在國內哄起之後，有關陳冲的訛傳可謂千般百種。人們說她「變洋了」，不再是中國人了。一次在北京紫禁城中，《末代皇帝》拍攝初期，一個較大的場面僱請了許多中國羣眾演員。當一羣演太監的人見陳冲走近，存心提高嗓音說：「她現在連中國話都不會說了！」

陳冲一聽便火了。她大聲對那人說：「嘿，你他媽的才不會說中國話呢！」

「太監們」先是一楞，馬上哄笑開來。那個人也窘住，瞠目結舌地瞪着陳冲。

陳冲大大方方從他們旁邊走過。為自己的潑辣語言感到痛快。如此運用「國罵」，她是有目的的。那句話不僅中國味十足，並帶着地道的老北京腔。意思是：怎麼樣，這句中國話

你們聽過孌了吧？這比任何話都能駁斥你們的訛傳吧？

這時的陳冲想：偏見與誤解畢竟不那麼悅人。她不可能走到任何一個誤談她的人羣旁去澄清事實。存在的只好由它存在，但不能再爲這類輿論添加任何素材。

這時傳來話：貝托魯齊要找她談談。

陳冲想：談吧，我反正不會讓步。她已換上平素便服。

好萊塢的演員們並不像陳冲這樣怕貶性輿論。這類輿論往往激起人們的好奇心，從而帶來更大知名度。甚至有利用醜聞一說。陳冲卻絕不願與那樣的演員爲伍。她不想利用無論是褒是貶的輿論，她甚至懼怕輿論。當一些朋友感到輿論不公，欲聯名給《中報》寫信聲援她時，她謝絕了。她認爲最有說服力的語言是她下面一個精彩的角色，是婉容。電影若成功，婉容若成功比任何筆墨伏都將有力。正因爲此，她絕不願婉容蹈美美覆轍。

貝托魯齊來講和了。他自然不願放棄陳冲。他尚記得有次在紫禁城拍宮中選美一場，忽然天不作美，來了場驟雨，大家忙哄散找地方避雨，貝托魯齊便一頭鑽進子然停泊的一頂轎子裏。裏面是扮成婉容的陳冲。

「嗨，Joan!」

陳冲讓出一塊地方容他坐下。貝托魯齊於是便談起他對婉容第一個亮相的預期。

陳冲邊聽邊補充道：婉容從轎中探臉時的神情應是好奇的，探詢的，轉而為洞察的，有宿命感的。僅僅幾秒鐘的一個鏡頭，假如不把這麼多微妙因素揉進去，婉容的第一個扣觀眾心弦的機會便失去了。陳冲還與貝托魯齊談到，婉容該是美麗的，然而她一出現，她的悲劇潛筆便開始了。她十七歲的美麗，便是悲劇式的美麗。

貝托魯齊為之驚訝。僅為第一個亮相，陳冲便準備了如此的心理積蘊。他愛才，更愛有才之人的勤勉。

「那麼，我讓步吧。」貝托魯齊對罷演的陳冲說。

這時導演意識到，一個勤勉的、有才氣的演員並不是「乖」的，始終「聽話」的。陳冲已在全組人員面前要了他的好看，表現了她的「不乖」。一次她提出想看由潘虹主演的《末代皇后》，貝托魯齊反對說：「我不希望你看。我不希望你受到任何人的影響。而且，我看了《末代皇后》之後，感到很失望，幾乎想放棄《末代皇帝》了。」那回陳冲是聽話的，硬是沒去看。她尊重導演，而他自己並沒有給予這個年輕的女演員對等的尊重。

以一個藝術家的誠懇，貝托魯齊向陳冲道了歉。

陳冲很感動。但她仍要求貝托魯齊將一切付諸白紙黑字，必須有一紙書面保證書——保

證那條事故裸露的膠片將來決不被用在劇中。貝托魯齊已了解到陳冲的倔，便照她的要求寫了書面保證。

這樣，貝托魯齊才又重歸他的攝影機旁。

陳冲重又作婉容步入洞房。劇情要求年長於小皇帝的皇后此刻帶一點好笑的表情，她和他本身都還是孩子，要有一定的嬉戲感。然而剛剛平息的衝突在某種程度上影響了陳冲的情緒。她心想：怎麼玩笑得出？我還沒消氣呢！她擔心自己演不出預期的效果。可就在跨入場地的一瞬，她已忘掉了一切，她又是婉容了。

貝托魯齊這次喊出的「精彩」是不同的，人們幾乎聽得出那其中的心情，那其中的僥倖和感觸。

※※※※※※※※※※※※※※※

當《末代皇帝》以九項奧斯卡獎而成為一九八七年的最佳影片時，Joan Chen 這個名字在美洲和歐洲便廣為人知了。尤其是意大利人，他們一見到中國旅遊者便談起：「你們那個叫 Joan Chen 的姑娘……」

「一個氣質高貴，不同凡響的中國姑娘！」西方觀眾這樣談論着陳冲。

藝術評論者也帶着好奇與驚訝，看着輝煌的奧斯卡會場裏，中國人的登堂入室。他們稱

這一年的奧斯卡為「中國年」。青年作曲家蘇聰為《末代皇帝》創作的音樂獲得了該片的九

項大獎之一——最佳作曲獎。隨之，扮演該片的男主角尊龍與女主角陳冲並肩作為頒獎人而

走上舞臺。

好萊塢的頒獎人一向是由名望人物擔任；擔任頒獎人本身就是一種獎勵，是對某種成就

的肯定。這一年卻走上來兩位嶄露頭角的中國男女青年演員。尊龍和陳冲是第一次登上頒獎

臺的中國人，它是中國人進入好萊塢主流的一支前奏。

陳冲，二十七歲。頭髮仍是天然，直而長地垂及腰。臉容也仍是天然，只做了少許點

染。她仍是一副學生式的樸素大方，無拘無束的神態，並以此為自己創造了一個不同於任何

好萊塢女明星的標識。她選擇了一位設計家的深藏青衣裙，色彩絕無喧囂，式樣也絕非光怪

陸離。她求得了以她形象諧合的美。

這樣的東方女性與東方男性實在令好萊塢一年一度的奧斯卡頓時清新。

從舞臺入口到左邊的頒獎臺，似乎頗有一段路途。陳冲心裏升起一陣驕傲；她想到了在

這塊新大陸上第一步，第二步；想到那個沒有臺詞的「Miss China」。她還想到自己的家，

外婆和父母，他們爲她操心，爲她承受輿論壓力，這時刻是她報償他們的時候。

儘管一腦子思緒，陳冲畢竟是個見過世面的人，她從容地笑着，如所有演員一樣絕不枉費這個舞臺上的每一秒鐘，給全球觀眾恪下印象。陳冲開口道：「眞高興，也眞驚訝，奧斯卡評委會將一部中國電影評爲最佳影片！」

尊龍接以調侃語調：「《末代皇帝》不僅是部中國影片，它是美國公司製作，意大利人導演，還有日本人、美國人……」

陳冲挿話：「那麼，這是一部……」

「——所以是環球的！」尊龍結論道。

陳冲故意一愣：「是嗎？據說它是『哥倫比亞』公司的影片呀！」（這裏喩好萊塢的兩大電影公司——環球公司和哥倫比亞公司。）

觀眾們鼓起掌來。好萊塢一向對亞洲演員的評價是：僵硬，表情單調。從這對年輕的中國男女演員身上，好萊塢對中國和亞洲似乎開始調整認識。

# *17* 「我愛你」是個大詞

「唉，你在哪兒?!」聽出是誰，作者焦急地問。

「在馬路上，丟掉了!」陳冲答::「我在車上給你打電話呢!」她新近買了一部手提電話。雖然她素來對高科技不以爲然，常常懷念「小橋流水人家」的舊時生活，但她終於迫不得已用起象徵某種生活方式的手提電話來。原因是不久前她去洛杉磯錄音，當夜搭飛機回舊金山，彼得恰被緊急門診叫了去。她在機場給家裏三次留言，沒有回音；向彼得的 Beeper 呼叫，也沒有回音。（因爲在手術中的彼得不可能中斷手術去應答任何電話。）等彼得回到家，聽了陳冲在留言機上的留言，卻怎麼也無法找到她。一來二去的聯繫失誤，兩人都損失了一夜睡眠和歷經了一夜擔憂。此後的第二天，陳冲便上街買了部手提電話。

「丟在哪兒了?」作者問。

「往你家的路我挺熟的呀，怎麼找不著了呢？」陳冲說。

迷路是陳冲的駕駛風格之一。其他還有：停完車忘了停在哪條街，忘了帶地圖而大聲叫喊向路人問方向等等。有次作者乘她的車去同看一部電影，她正開車突然發現方向反了，一順手就在舊金山最忙的市場街上打了個一百八十度。路上所有車馬上亂了一瞬，還是給她得逞了。作者問：「這路上開車的都像你怎麼辦？」

陳冲答：：「不會都像我的。」

「噢，你就指望別人好好開？」

「指望不了自己還不指望別人。」

「遇上警察就完蛋了。」

「一般來說，犯規一百次會被抓住一次。」

在弄清陳冲當下迷途的方位之後，作者給她做了番指點。十分鐘後，陳冲到。

兩人說好今天的非正式採訪在作者家進行。這類問答往往是「無主題變奏」，作者意在轟出陳冲的談興，從而在她「忘形」時做更感性的觀察。

陳冲仍是一只晃裏晃蕩的大包在肩上。包裹裝著一本大厚書。她到哪裏，有書她就踏實。她讀書很雜，從文學到科學，從美術到心理學。有時作者妒嫉她讀書的速度和廣度，問

她：「是不是你每分每秒都得學點什麼？」

陳冲說：「那是你看見的。我傻坐發呆的時候你沒看見。傻坐發呆其實挺幸福的。那麼一刹那的不負責任，對自己對別人都沒有責任了。」

作者又問：「這種時候多嗎？」

陳冲笑道：「反正不少。我媽說：如果你覺得自己不是太舒服，那就對了，那是因為你處於學的狀態。學總是比你本身的狀態要緊張，所以你感到不舒服。有時候我奇怪，為什麼老讓自己不舒服就是對的、好的？」

她挑了張沙發半臥進去。她總給人印象：有朝一日她要心寬體胖起來。想到《大班》引起的對她的非議，到眼下尙未平息。她能挺過，不是易事。這和她廣博的閱覽，以知識強化自己性格有關。她往往給人稀裏糊塗的假象，而實質的她，是最覺醒的。她的知覺無時不刻不是緊張地打開著；她知覺著世界，知覺著自己，以求自我改善。她卻向來不承認這點。也許她眞的沒有對一個嚴謹、恭整、微微緊張的陳冲正視過。作者感覺她不願正視，甚至有些輕視。也許那個陳冲提醒了她日子的艱辛，或扼制了她由渾然中得出的快樂。

坐定了，作者說：「感情問題。你有什麼見解、看法，就隨口談。」

陳冲大眼一瞪，意思是：這要說的可太多了，或者，這有什麼可說的。

作者：讀了你和 *Transpacific* 雜誌的記者談到你對婚姻、同居之類的事的看法。有點青年愛情指南的味道。你說：如果跟一個相愛的男人在一塊，三個月之內，他不跟你討論未來，那就趁早不跟他瞎耽誤工夫。（譯文大意。反正英文被翻譯過來也指望不了太原本。）

陳冲：嗯，我說過這話。有的人什麼都好，就是不想做起碼的承諾。就是不想結婚。這種人再好我也沒有興趣。如果他不是本著結婚的初衷來接近我，那我和他根本不是一條起跑線。不管這關係最終能不能發展成為婚姻，但是否有結婚的意圖決定這愛情中有多少莊嚴的成份。我很在乎這份莊嚴。也許太古董，但我就是這樣的人。有些男人條件非常好，對我也非常好，可一開始沒有婚姻的意向，我就會盡快中止和他的感情發展。過一陣子，他倒又想到結婚了，鄭重地再來開始和我接觸，我會告訴他：已經晚了。因為這一點，我大概也錯過不少好的人選。

作者：你還在同一次採訪中，帶倡導性地說：不到結婚，千萬別和那傢伙住到一塊去。你反對同居囉？

陳冲：這完全是個人好惡問題，談不上反對、倡導。我反正不跟人同居。談戀愛可以，同居女人容易被動。

作者：你什麼時候跟柳青離婚的？

陳冲：八八年。

作者：後來開始約會的是誰？

陳冲：剛離婚已經不怎麼會約會了，技巧生疏了。

（作者這時憶想陳冲自己寫的一篇文章，形容了重新做單身女子的感覺：「我如同又投入只有女性游泳的池子一樣。你不能停，你得拼命地游，直到離開這裏。結婚三年半，我都忘了怎樣同人約會。」「你到了一碗水進了大海，再盛一碗水回來時，怎麼會不失去你原來的；要盛回你原來的一碗是不可能的了。」）

作者：那個男演員⋯⋯？

陳冲：（知道作者說的是誰）對呀。我在離婚後跟他來往過一段，我們相愛過。

作者：我可不可以在書裏提他的名字？

陳冲：（默想一刻）最好不。他名氣比較大，提了他的名字對我對他多少是會有影響的。只有很近的朋友才知道我和他的關係。

作者：他是個什麼樣的人？富有？

陳冲：嗯，很富有。（想著說著）他是個很會愛人的人。很有激性的一個人，很懂感

情，很懂得做一些讓我感動的事情。迎接我從外景地回來，他會把我的房間裏弄得到處是汽球、鮮花。不管我走多遠，他都有一首為我寫的詩等在我要住的旅館裏。他寫詩寫得真誠、浪漫，有些不可思議的形象比喻……是個有才華的人。

作者：他也住在洛杉磯？

陳冲：不。他住在別的城市。最多是住在外景地的旅館裏，所以他一孤獨了就想起在另一個旅館住着的我，怕我也會孤獨，就給我寫詩，Fax 給我。

作者：最後怎麼不成了呢？

陳冲：是我提出不要見面了。我告訴他我有了男朋友。你知道吧？他是有妻子的人。

作者：知道。你的信裏談到。不是從來不和他妻子在一塊嗎？

陳冲：很多方面的原因，他是不可能離婚的。他的家是不可能拆散的。我也不願意他拆。他不是從我才背叛他妻子的，在我之前他就不斷有女朋友。倒是從我這裏，他從此收住了。我們分手的時候，他買了一只戒指送給我，說他從我這裏看到心地單純的幸福。他說這個戒指象徵忠實，他從此會忠實於他的妻子。忠實他的妻子也就是忠實於我——很遙遠地以心來忠實。

作者：（感動地）現在你們不來往了？

陳沖：（搖頭）最後一次他到好萊塢，想見我，怎麼請求，我都沒答應。結束了就結束了。

作者：假如他沒有妻子，你會和他結婚嗎？

陳沖：不知道。他是個以自己感覺為世界中心的人。自私。做他妻子一定很苦。每次我跟他告別，他就非常感傷，說：說一次再見，他就死了一點點。有時我笑他：死到現在還有這麼一大塊？

作者：當時你在拍什麼戲？

陳沖：從這個外景地到那個外景地，一個地方少說也得就一兩個月，他就每天一個電話。

作者：跟他斷的時候難不難？

陳沖：還是挺痛苦的。不過沒有前途的事，早晚都得斷。知道得斷就早早下決心，不能有太多的自我縱容。他的出現還是給了我很多安慰。不過從一開始他就不符合我選男友的原則。我是希望成家的人，我一向主張相愛的人結婚，結婚是生活的最美方式。婚姻中的責任、諾言都是美的。

作者：你指的男朋友是不是那個香港人？別人給你介紹的那個？

陳冲：是的。

作者：也是個失敗？

陳冲：我想他不够愛我。也不太懂得我的感情。但他是個很有美感的人，風度非常好。也是個長途關係，我在美國，他在香港，不是有足够的時間來加深了解的。有時我心情不好，打電話給他，傾訴一大堆，全是各種各樣的感覺。你知道一個獨處的女人時常會有一堆感覺的（從積極意義上來理解，便是靈感）可他聽完之後對我說：「多睡睡覺，少胡思亂想。」不胡思亂想，就不是我了。我常對他無奈透頂。但是他也沒錯，他是那種只有簡單的幾種感覺的人。對了，我一個人的時候喜歡做布娃娃，我好多朋友都有我做的娃娃。他特別喜歡我做的娃娃。碰到我情緒不高，他在電話裏會說：「多做幾個娃娃吧。」就算安慰我了。

作者：那你們怎麼見面呢？

陳冲：他很少來，都是我去亞洲拍戲的時候跟他見面。我希望這樁事能有未來，所以還是挺努力的。我對自己在他眼裏的形象不是十分自信的。有次去亞洲，快到香港時，我到廁所裏去換了一套新的衣裙，還化了點妝。我得讓自己够漂亮。漂亮了，到了，他人影子也沒有，等了好一陣子才來。所以我總有個感覺他不愛我，也不能欣賞我。好像我有這麼多感

覺是個累贅。

作者：這麼長相思、短相會，持續了多久？

陳冲：有一年吧？有沒有一年？（她和自己討論一會）我在泰國拍《龜灘》的時候，見面的機會多一點。

（作者忽然想到陳冲在給友人的一封信中寫到女人和男人的關係，是從寄生蟹展開聯想的。那封信提到這位香港男友。信的語言很簡樸，卻也很美。現將信文在此錄下——

……坐在這兒好心痛，為以前那隻可憐的寄生蟹痛。記得我說過海邊有很多寄生蟹嗎？寄生蟹的下半身是赤條條的，看上去很易受傷害。一般你看不到它的下半身，因為它住在人家的螺殼裏，身體按螺殼的方向蜷着。方向不對的不可以要，長大的要換。有時候，被別的蟹打敗失去它的螺殼。總之，沒有殼的寄生蟹看上去很病態，很可憐，我只看見過一次。找男人的女人就是這副樣子。沒有男人的女人就是沒有螺殼的寄生蟹。……也許寄到他（香港男友）的螺殼裏也一樣不舒服，因為我不能按他那殼的方向蜷。……

陳冲：有一次，他說他可以在曼谷和我渡個假。在電話裏還問我：需要什麼中國東西嗎？獨自在異國，很少看見中國的東西。那次我很感動，覺得他可算對我的感覺有點照顧了。我們一塊潛水、打網球，玩得很開心。他玩起來的樣子很迷人。但過後我想：他真的只是來玩的，玩興過去你發現他好像只會玩。我挺痛苦的，因為我發現自己很愛他。

作者：他搞藝術嗎？

陳冲：不是，他是搞商業的。從一個很有門第的家庭出來的，喜歡接觸藝術界、電影界，趣味也不錯……

作者：（插話）香港潤人誰不喜歡接觸藝術界、電影界？

陳冲：不過又不拿藝術當回事。香港的漂亮明星多的是，對於明星，社會有許多偏見。這就是那個社會階層都跟明星接交，但心裏對明星們是不重視的，覺得演戲的不是正經人。跟我接觸，他有一定的滿足。我並不認為自己那麼漂亮，從小就的滿足，但他又不能欣賞我。不能欣賞是不可能真愛的。我並不認為自己那麼漂亮，從小就不覺得。沒那份自信，覺得只要自己愛人家，人家就會五體投地。從來不那麼想。不然成功、有名的女人個個都該在愛情上享受特權，都不是一定會招人來愛我的理由。成功、名氣，都不是一定會招人來愛我的理由。這類女人比普通、正常的女人反而不如，往往在愛情和婚姻上不順。

作者：你和這位香港紳士怎麼斷的呢？

陳冲：最後一次見面是在洛杉磯。他走後，我不會再見他了。送他去機場，回到家一眼看到他留在浴室裏的洗髮香波，心裏眞不好受。當時想扔了它，眼不見爲淨。又想考驗一下自己，看能忍到什麼程度。就那麼熬，相信沒有熬不過去的日子。果然熬過來了，你看。

作者：就是那一陣吧？我在芝加哥閔安琪家見到你，你好像挺樂啊的！

陳冲：誰都覺得我整天高高興興，我參加的所有攝製組，所有人都覺得我無憂無慮，有時候爲全組那麼多人燒一大桌中國菜。只有一個六十多歲的老演員，澳洲人，對我說過：「很少有男人能够使你愉快，因爲你給予得太多，他們不能像你這樣給予，因此他們怎麼能使你愉快呢？」我不知道他看得對不對，不過他至少看出我眞實的一個層面。

作者：你現在還留戀單身時的那段生活嗎？

陳冲：偶然會留戀一下。那時候，我也是想自己過試試看，看沒愛情是不是眞的過不了。我下決心好好過，多款待款待自己。一個人過，不好好的過就更凄涼得慌。我把我的房子收拾得整齊、漂亮，自己給自己買玫瑰。有空坐在陽臺上，放一盤大提琴曲——我最喜歡

然、溫呑水態度厭倦了。想了結了。

那瓶香波一直擱在原處，每天看到它，眼中釘一樣，但就是不去扔。

大提琴，泡杯茶，寫東西看看書。那一段是我單身生活中最值得驕傲的一段。我特意把整個家的佈置都拍成相片，現在看看，挺像樣的，絕沒有男女單身漢那種自暴自棄，好像日子過的挺有勁頭，挺蒸蒸日上！

作者：我看了那套相片。看上去像個會享受的女修士的房子！

陳沖：那時我媽媽在我身邊躭的時間比較多。我哥哥也在洛杉磯，所以我感情上不是完全被架空的。從外景地回到家，我會跟陳川跑去看博物館，看畫展，跟他討論些問題。跟自己哥哥是不怕講錯話的，胡扯也沒關係。後來我們兄妹想起在一塊出一本畫冊……

作者：（插話）你配詩他作畫的那本吧？

陳沖：嗯，我覺得英文部分寫得比中文好。

作者：好像你更習慣用英文來表達了。

陳沖：有的感受適合用英文，有的適合中文。要是允許我一篇文章用兩種文字，保證最生動。

作者：好萊塢是不是常有活動？

陳沖：基本上每天晚上可以找到地方去 party，邀請也是不斷發給我。我倒是寧可就在家裏，或者去跟我哥哥海闊天空地胡扯。我很少，基本上不去 party。白天和這一類人一塊

工作，够多的應酬，晚上還是這類人，只是更空洞，滿嘴的「我愛你」，實際上我明白他們轉臉就忘了。（臉上出現一點玩世不恭）我現在也可以動不動就用「愛」這個詞，但這個詞從來不往我心裏去。因爲我痛恨好萊塢的「我愛你」，這三個字讓他們講得一文不值！「我愛你」是個大詞，不能隨便用的。脫口而出，說完便忘的「我愛你」，是我憎恨的東西。所以我躲在家裏，有時覺得好萊塢跟我有什麼關係？

（作者讀到過一篇對陳冲的採訪文章，其中談到陳冲所住地帶之藏龍臥虎：記者碰上的第一部車子，就是某著名作曲家的。作曲家的妻子認識記者，問：「怎麼在這兒見到你了?!」記者也意外：「怎麼在這兒碰上你了?!」名作曲家的妻子說：「我住這兒啊！」當記者告知她此行的目的是採訪陳冲，作曲家妻子更驚詫：「陳冲也住這兒?!」記者告訴她：「陳冲果眞如她自己所說的那樣深居簡出。」作曲家的妻子說她從來沒見陳冲在鄰裏露面，她驚異這名流住宅區也有陳冲這樣的隱士。作者想，陳冲果眞如她自己所說的那樣深居簡出。）

作者：你迴避這一類場合，會不會迴避了一些機會呢？

陳冲：你指什麼機會？

作者：比如遇上哪個導演，忽然靈機一動讓你演女主角。像大衛林區（《雙峰》的導演），見到你之後，把原來的意大利女角色改成中國人了，爲了讓你扮演。我指這類機遇。

陳冲：可能會丟失一些機會。不過我想不會有多好的機會。我有經紀人向我推薦劇本，或向製片人推薦我。

作者：你當時是單身，在這些場合中也許會碰到了合適的男朋友。

陳冲：再有誠意的人，到了這類場合都會顯得無誠意。我原先也接受邀請，每次 party 回家，回想一下：我提高了？充實了？什麼都沒有。跟一羣人泡在一塊兒幾小時，好像更空虛了，連生活中原本有的實質性的東西，好像也沒了。所以我決定能不去就不去這類 party。我不缺約會的對象，不必上那兒去找。

作者：你怎樣取決和什麼樣的人約會呢？

陳冲：約會在英文裏缺少中文的特別含意，比較中性，不一定就是邏輯上導致戀愛的。常有人約我去吃飯，如果我對這個人不反感，我就去了。如果吃飯的時候感到談話投機，就可以增加些來往。不能發展成愛情，有時可以從中獲得友情。我的許多書都是這類朋友送給我的。我在國外拍外景，時常會收到他們寄給我的書。一旦男女之間發現彼此愛讀書，事情就好辦多了，就不會出現那種沒話找話的尷尬。好像有了一個共同的地方去寄托相互間的情誼，有一條把他們聯繫起來的紐帶；那紐帶你不必擔心它會勒死你或勒死他。我的一些男朋友常推薦好書給我看。

作者：不讀書的男人你就發展不出這種友誼了，你是這意思吧？

陳冲：有時候也有遺憾。有個把人挺可愛的，有很多很好的素質，就是不讀書。關係就維繫不住，因爲跟不讀書的人很難做通信的朋友。這樣的人都是很實幹的，很少空想，跟他們在一塊工作，他們會給你許多幫助，但一旦分開，就分開了，不會以通信關係來維繫和發展關係。這些朋友是拿行動來表示情感的，不善於用文字。有時我讀書，這類朋友會說：「讀書？浪費時間啊！找點什麼事情做做嘛！」他們可沒有時間研究感情，研究感覺。

（都知道陳冲是個愛寫信的人。她的信就事論事的少，多是「研究感覺」。信寫得很散文氣，若她將來出版一冊通信集，將會不缺讀者。在此，作者只是走走神罷了。還回到採訪現場來吧）

作者：談談你的那些約會吧？

陳冲：常常會被人約到一家貴極了的飯店。這種飯店的常客全是好萊塢的 Somebody。感覺就是這些被人崇拜的偶像們出入這裏就是家常便飯。其實我對這種概念感到挺好笑。好萊塢有許多講究：你在有時侍者會拿極平淡的口氣告訴你誰誰剛剛離開，誰誰明天訂了座。哪兒吃飯，在哪家店買衣服，參加哪個健身俱樂部都是有講究的。所以男士邀請女士吃飯，就總是那幾家飯店。代表檔次。有次約會結束，我和那個男士往外走，我說：唉唉，走慢

點，別錯過哪個大名人！那男士聽出我的促狹來了，跟着覺得好笑了。

作者：好像讀過這篇文章。他把跟你吃晚飯的經過寫了，發表在一個雜誌上，是吧？

陳冲：給你個印象，約會是怎麼回事了吧？吃完飯，各自鑽進自己的車裏，各自走各自的路。就那麼簡單。

作者：假如同時有好幾個人約你，或者追你呢？

陳冲：最重要一點是不要瞞來瞞去。我過去有過教訓，把和一個人的約會對另一個追求者瞞着，兩頭瞞，事情弄得很複雜，最累的是自己。在美國這些年，我嘗到了坦率的好處。我可以直截了當說：我不願那麼做。或者乾脆說：不，我不喜歡。如果一個追求者約我，我已答應另一個人的邀請了，我就告訴他實話。我當然應該給自己最廣泛的選擇機會，誰也不會怪罪我選擇的。但只要你瞞着這個，順着那個，你人就不好做了，弄得精疲力盡去避免漏洞，你也就沒法集中精力去觀察和欣賞一個人——大部分精力用在把謊說圓上了。你可以有各種各樣的不足，但只要坦誠，誠實，都是可以理解的。不誠實會丟掉信譽，這事就大了。

我知道；誰都知道，每個單身男人或女人不可能只和一個對象約會。一個男士約我，我明白他在我之後排滿了其他約會日程，不是秘密，也不是不道德，所以根本不用瞞。

作者：離婚後的幾年裏，你沒有約着一個固定的男朋友？

陳冲：我心目中是把香港的男朋友看作固定的，那一年，我起碼是在努力把這樁戀愛當

眞的。還有，我自己根本也沒有固定點，我到處在拍片。……

（作者這時又跑了神，想到她在信中寫過這麼一段話——

……整個劇組在一塊相處了幾個月，又要分開了。總是這樣——剛剛認識，了解一些

人了，開始喜歡他們了，分手的時間就到了。然後走出旅館的房間，在自己身後關上

一扇門，告訴自己再不會走進去。像走出舊歲，走進新年一樣。對人們說了多少次「

再見」？相信說「再見」次數少些的人會多一些激情。……泰格爾的詩：「街道是擁

擠的，卻並不被愛着。」我的身邊十分嘈雜，卻沒有什麼太實質性的東西。……到處

灑下淚水，留下遺憾，什麼日子？我有一個這樣的自我形象：我提着一個籃子，滿地

撤着花辮兒。深紅的，淡紫的，粉桔的，鮮黃的，雪白的。讓它們留在我去過的地方

枯掉或爛掉，留下乾花淡淡的舊馨，或爛花淡淡的腐臭。等有一天我的籃子空了，我

老了，我就開始活在我的腦子裏。

作者這時聽陳冲談起她的外婆。）

陳冲：……有一點時間，我首先想到回上海去看看她。不能等。（她語氣突然加重）別老讓自己等，老讓等你的那個人等。別老跟自己說：我一定會回去看她，不過現在抽不出空，再等等。這是在感情上的拖欠，拖欠會越來越重，最後你再也沒有機會償還了。這是我從自己的經驗裏總結的。要去兌現自己的感情，就抓緊一切時間去。尤其對老年人。老年人嘴上說她等你，實際上她是等不了你的。你不意識到這一點，因為你畢竟還有許多日子，容你許諾再毀諾。

作者：你外婆去世的時候，你在她身邊嗎？

陳冲：（搖頭）有的遺憾終生都淡不下去。

# 18 不做 China Doll

*Most of my career up until now has been spent playing vulnerable Asian girls. Not that there is anything wrong with it, but you just get sick of playing hookers or mistresses. Like in Taipan......I want a part that race doesn't matter. It's a burden that you always have to be so glamorous and pretty. I don't have to for this. I can concentrate on my acting.*

——陳冲答《洛杉磯時報》記者問

《末代皇帝》之後，陳冲幾乎每天都接到新片約。用她自己對多方探訪的記者的話說：

「幾乎被劇本淹沒了」。不再是襯托式的小角色，用好萊塢語言形式，是些「有肉可啃的角

色」。劇本被一摞摞送到陳冲手裏，甚至不需她從頭至尾通讀，爲省她的時和力起見，許多劇本前面附有一兩頁紙的劇情梗概以及對她的角色的闡述。

幾乎所有被推薦給她的角色都有雷同處。就是人們從《大班》以及《末代皇帝》中得到的對她那種東方式性感的嚮往。東方人對於性的體現使好萊塢感到某種刺激、新奇，他們似乎在陳冲身上發現了這不可能的、神秘的魅力。似乎陳冲帶來的東方風靡將會使好萊塢市場創一個新的價牌。

既不可能，就不求甚解，東方之美就美在它的遙遠、神秘，徹底了解了，便損失了那份美。好萊塢的製片商們便是這樣去懂得陳冲與東方美的關係。他們甚至爲陳冲編寫劇本，把一些不可理喻的東西歸納爲東方情調。

陳冲很快發現自己將走入套路的危險。人們在善良的意圖下正將東方女性和她表徵化，符號化。

那個以極端柔順極端奴性來侵占「大班」之心的美美，那個染鴉片癮，在兩種性愛之間騎牆、最終瘋魔飄逝的婉容，都大幅度提高了好萊塢對東方女性的興趣。這是種天眞，不求甚解的興趣。也是老道於電影市場之人的心血來潮。對此，陳冲完全明白。

送來的劇本陳冲盡量通讀。她希望能從中淘出一個意外──不拿東方女性做古老美麗的

標本來欣賞，而將她們做同等靈肉來體現的角色。卻沒有。所有劇本中需要陳冲去扮演的角色，都在一定程度上重複。

終於，陳冲在劇本中發現了《英雄之血》。它有一個女角色，說不清她是哪國人。因為這是描寫未來世界的故事，未來似乎抹煞了一切民族的特徵。這個女角色屬於什麼民族成了最次要的問題。她是個剛烈、勇猛，與人格鬥時像頭雌豹的女子，用最直接、原始的方式表達情感，完全去掉了好萊塢的東方女性的徽號：複雜而病態，渾身是男人的陷阱。這個女角色還鍥合陳冲的一句小帶哲理的說法：「女性本身就是一個種族，不管她來自哪個國家、哪種文化，女性這個種族是獨立存在的。女性本身就是一種文化。」

陳冲馬上告訴她的經紀人，她希望得到這個角色。

並不那麼容易。這個女角色雖不具有鮮明的種族特徵，作者在劇本中暗示了她來自亞馬遜流域。兼作導演的編劇很難想像一個優雅病態的「皇后」陳冲怎樣一躍而成為一個女鬥士。

在經紀人的推薦下，導演和陳冲見了面，交談之間，他忽然發現陳冲有相當奔放的氣質。而當陳冲向他談到自己對劇中女主角的想法，他甚至看到了陳冲粗獷的一面。

導演告訴陳冲，帶一點警示，這個女角將是不美的，面孔上有條猙獰的傷疤。

陳冲玩笑道：「那我可以給觀眾一個特大意外。」

導演有所動心。但接受陳冲意味着重寫這個角色。他對陳冲說他需要一些時間來考慮，對陳冲發現這位編劇兼導演有着與其他導演完全不同的氣質。他沒有大而化之的許諾，對女演員的捧場。他非常誠篤，是那種心裏有十分嘴裏卻只有三分的人。他其實已十分欣賞陳冲，卻含而不露，每句話都講得充滿誠意又絕對負責任。

陳冲不知不覺已放下了好萊塢式的策略性詞令，直接而同樣充滿誠意地說：「我真的很想演這個角色，希望你能讓我演它。」

陳冲不加掩飾的對這角色的嚮往感動了導演。導演奇怪；這位剛剛走出奧斯卡最佳影片的女明星怎麼會如此樸實，毫無矯飾，不像某些其他女演員，行為上在拼命爭奪一個角色，口頭上卻又要表現不屑，表示自己手中有大把角色在任意挑選。

導演當場拍板，由陳冲來演這個女主角。

不久，陳冲發現被送來的分場對白劇本中，這個女主角已不是「帶着亞馬遜河的迅猛，有着七首般的靈敏快捷」。這個重新改寫的人物，是基於陳冲的形象和氣質的。

有一雙跋涉熱帶雨林、沼澤的長腿」，取而代之的是矮小精幹的東方形象，「有着七首般的靈敏快捷」。這個重新改寫的人物，是基於陳冲的形象和氣質的。

不知好萊塢根據演員而重寫角色的例子有多少，至少陳冲幸運地邂逅了一例。

當記者們從美國和澳大利亞趕到《英雄之血》的外景地進行實地採訪時，他們根本認不出陳冲了。

外景地是設在距悉尼數十英哩之外的沙洲上，唯一的人煙來自一座鐵礦。礦上有上千工人，他們的妻兒老小組成了一個小鎮，全鎮所有是一座教室，幾家商店，一所學校和一個郵局。之荒涼，之隔絕，恰如影片的規定情景——原子時代後期的葬原。

記者發現這個在泥沙中與人格鬭的女角色正是不久前在奧斯卡領獎臺上的陳冲，他們便開始了對她的圍攻。

「你讓我們簡直不敢相信自己的眼睛……」

「我剪了頭髮！」陳冲滿不在乎地對記者們說：「十年了，頭一次剪頭髮！」

一個記者馬上在小本上記下對陳冲的形容：「她穿着碎布片——那種連叫花子都會拒絕穿着的襤褸衣衫；她臉上有道醜陋的傷疤，頭髮像被不負責任的剪刀掃蕩過，顯得參差不齊。……當別人指着這個女演員對我說：『你一定認識她吧？』我瞠然。」

記者問起陳冲對丟失自己美麗形象是否遺憾時，她想也不想地說：「一點也不。」

「因為美麗多少是種負擔。」她對記者們解釋。「假使你演一個皇后，一個美麗的形象，那麼你就有責任美麗。萬一不美麗，似乎你就沒盡到責任。在這部電影裏，我不必美麗，所

以我也沒有負擔，精力完全集中在表演上。」

記者又問：「你爲什麼喜歡這個角色呢？」

陳冲笑着說：「因爲它是個女「藍波」（《第一滴血》中的男主角）」

場面拉開，記者們果然看見這個身量不大的「女藍波」如何勇猛，不知打的是哪家拳術，手腳快得驚人。收場了，「女藍波」從地上爬起，捋起胳膊，露出一塊血紫，對人們說：「這是真傷！」

從《英雄之血》，陳冲每演一個角色都讓觀眾重新認識她一次。直到電視連續劇《雙峰》，陳冲才又以喬伊這個角色展示了她東方的、攝人魂魄的美麗。

《雙峰》是當年全美收視率最高的連續劇。雖以一宗兇殺案爲主線索，但編、導、演全班人馬都在藝術上有極嚴肅的追求。它的藝術上的探索性和故事情節的通俗性使它達到了雅俗共賞，從而在社會的每個階層都有它大批的觀眾。地鐵站、快餐店、公共洗衣房、以至大學的圖書館，到處有人在談論：「××究竟是誰殺的？……」或者：「××是正派的還是邪惡？……」

陳冲所扮演的喬伊——一個來自香港的富孀，小鎮上唯一的外國人，給觀眾留下了不亞於婉容皇后的印象。當大學生們談起陳冲的喬伊時，總是一派驚嘆：「Boy, She is so

pretty！」（老天爺，她可真漂亮！）

誰都沒有注意到導演的偷梁換柱——將喬伊從意大利籍改爲香港籍。

原劇中的意大利喬伊自然不可能由陳冲來扮演。陳冲在聽說了大衛林區將執導這部連續劇之後，只感到十分惋惜，因爲她非常鍾愛大衛的影片，一直在期待與這位懷有奇才的導演合作。可是這個發生在美國內地小鎮的故事不可能牽涉亞洲人，因爲按照常理，這類小城鎮的居民都是一色白人。

然而陳冲的經紀人卻使大衛和陳冲在一個場合上「偶然地」碰上了。

導演幾乎立刻就發現陳冲身上有種奪目的東西，不完全來自她的相貌，也不完全來自她的氣質。很奇怪，她的一顰一笑都引人入勝。這就是電影行當中常提到的「可看性」。所謂的「耐看」。

大衛和陳冲聊起來。

「我想，喬伊這個人物就像……就像一條被放在岸上的美人魚；她很美，但她的美是以脫離她自然的生存環境爲代價的。她有種很美的情調，異國情調，但人們在欣賞她的情調時大概忘了，她不該屬於岸。她在岸上將活不下去，除非進化成另一種動物。喬伊因此是很弱的，她漸漸出現的邪惡是她進化出來的自我保護性。」

陳冲對喬伊的這番分析使大衛十分會心地一笑，然後便沉默了。沉默並不久，陳冲便接到通知：喬伊由她來扮演。

大衛從陳冲的一番談論中得到啟示：喬伊可以是任何國度的女人，越遠越好，因為越遠便越異。「異」將有助於角色的內部張力。

劇本中有這樣兩行對話——

問：「這個喬伊是什麼人？」

答：「她是本州最美麗的女人。」

陳冲此時面臨的挑戰是能否演出這個「美」。得承認比她美的女子大有人在。她要演出比容貌更重要的美：美人的心理狀態，美人的處世哲學，美人的姿態和神情。

陳冲在《雙峰》中的角色並不重，她卻從來沒有「混」過戲。尤其和一個天賦極好，又極其用功的導演合作，她對自己僅有的幾句臺詞總是反復惦量，有時一句臺詞就夠她推敲出十來種講法，不順口的詞，她便自己調色打磨。

大衛林區對陳冲在表演上的探索是完全洞察的。這個每天要在一家固定的咖啡鋪消磨一個早晨，一口氣灌進七八杯咖啡的導演總是在一張餐巾紙上寫滿他的創作構想。他往往懂得每個演員的試圖，他往往在你試圖達到一種高度卻又力不能及時助你一把。

陳冲對人不止一次地說：「可貴的就是他懂得我在朝哪個方向探索，探索什麼，然後他幫我完成這個探索。似乎他比我更清楚我想演到什麼程度。」

《雙峰》中，陳冲以一個不重大的角色給觀眾留下難以磨滅的印象。喬伊是個絕難混同於任何美國銀幕形像的人物。她令人愛、恨、憐、懼；她以她極有限的出場展現了她的多側面的人格。

「這個角色跟我本人的性格相差十萬八千里。」陳冲在《雙峰》獲得轟動效應時說道：「她所做的事，她的行為，我這輩子都不可能去做。甚至不能想像。幸運的是，我也不必去做那些事達到保護自己的目的。我不同意她的行為準則，但我仍愛她。演員應該有一種寬大為懷的懂得；懂得善善惡惡都是人性。不能夠用日常生活中的是非準繩去衡量你演的角色，那樣會使角色限在很幼稚的「好人・壞人」格局裏。做一個演員，你必須深入到角色內心深處，站在她（他）的角度，為她（他）的行為找到情有可原之處。這樣，你才能夠演出人性；你不對這或善或惡的人性做審判，審判權留給觀眾。因此，我從頭到尾都不認為喬伊是個壞女人。從扮演角色，到做人，我感到自己有了越來越廣闊的懂得。懂得不是同情，也不是譴責，懂得是「允許存在」——不管它與我多麼相悖，都應該允許存在。藝術不是美德教育，不是勸善事業。講到這裏，我想起一個有關觀世音的故事：一個小男孩對觀音控訴他父

親，說父親怎樣鞭打他、虐待他，讓他活不下去。他請求觀音替他復仇，去殺那個暴虐的父親。觀音說：「不，我不能夠殺戮。我從不殺戮。不過你若去殺你的父親，我是理解的。」

報復和殘殺是和觀音的本性徹底相悖的，而觀音具有這樣廣闊的懂得，對男孩的行為有徹底的體諒。演員也需要如此廣闊的對於人性的懂得。」

記者們對陳冲的這番見識感到驚訝，並十分含蓄地表示了贊賞。他們歸納：「這就是喬伊這個小角色之所以不同凡響的緣由。」

幾年過去了，人們仍談起《雙峰》，仍談起乖戾美貌的喬伊以及她的扮演者陳冲。

「想去臺灣拍片嗎？」

「想啊！」陳冲不假思索地回答如此的發問。

如果問為什麼，她會被問詰。為什麼，她不完全答得出。陳冲生活中，不少「為什麼」都是所答非所問地被答復了。說她情緒化，心血來潮，她都笑笑，表示認賬。同是中國人，又不同的中國人，陳冲自己的話說：「像一些從來撈不着見面的親戚：特別想見，又有點怕見。」

也許是想在另一片中國國土上找一點寵愛、關懷和欣賞。也許只是像她自己說的：「出國這麼多年，一直用美語演戲；轉回頭用中文講臺詞，大概會覺得好新鮮！」

陳冲的想去臺灣拍片的願望一直因為種種緣故而不能實現。

首先是忙。《末代皇帝》之後，不喜歡社交的她開始收到各個國家重要人物的邀請。英國王子查爾斯和黛安娜公主邀請她和尊龍共進晚餐。另一次是接受法國前總理蓬皮杜夫人的邀請，去巴黎午宴。盡管這樣的活動本身並不占去太多時間，但一系列的準備工作是頗耗時的。歐洲社會對服飾和場合的相符非常重視，穿戴不僅體現一個人的教養、身份，更重要的是體現了對主人的尊敬。因此陳冲必須花相當的時間訂服裝和修飾髮型。再就是這類活動總是會惹來大羣大羣的媒體，她必須做言詞準備。

《末代皇帝》在世界各國公映一年之後，陳冲仍不斷隨劇組周游列國，做宣傳和演說。

有時她失去耐心，對好萊塢這套「公關」策略牢騷滿腹：「沒完沒了?!……時間和生命都花在這種事情上（宣傳和接觸媒體），哪裏還剩下多少時間讓我去創作新角色！……影片和角色本身好，不用宣傳；它們本身糟，宣傳也沒用！」她在給一個友人的信中如此發着脾氣。

最主要的障礙是陳冲的身份。在她持中華人民共和國護照期間，她曾在香港主演的一部影片《惡男》竟被臺灣當局拒絕在臺上映。所以直到陳冲拿到美國護照，她與臺灣演藝界的合作才開始列入正式計劃。

臺視籌拍的四十集連續劇《隨風而逝》的拍攝過程僅僅兩個月，對陳冲來說，是一次很

重要的經驗。她向新聞界，也向朋友們談到自己的苦惱：她所不具有的「兩棲性」——西方的表演訓練使她一下子無法適應中國的表演要求，常覺得「橫也不好，豎也不對」。這次實驗性的合作讓她想到，她需要一位中文臺詞教練，她越來越感到自己與中國語言的生分了。

就這樣，陳冲大洋彼岸、此岸，從一個外景地到另一個外景地，從來都是讓拍攝計畫把自己的生活填塞得過份地滿。否則，「清晨醒來，空虛非常厲害。……在這種時候，黑白的Fax，和電話裏的聲音都不管用。」陳冲把自己心裏最真實的感覺寫信告訴親近的朋友：「什麼時候我們能坐在一起縫自己喜歡的裙子？……」

從臺灣又飛往澳大利亞、泰國，直接進入了另一部電影《龜灘》的拍攝。陳冲已弄不清是自己讓生活如此之忙，還是生活在讓自己忙。

忙，似乎是忘談她情感上的欠缺，可有時她發現越忙她便越發地感到這份欠缺。

來到《龜灘》攝製組外景地時，她獨身一人，其他人員已先她到達了。旅館很高檔，空蕩蕩的大廳，鞋跟踏上去的聲響更顯出它懾人的空寂。

服務人員告訴陳冲，她訂的那間房還住有客人，得等一兩個小時才空得出來。

陳冲問：「我能先打個電話嗎？」

服務生弄清她要打的是國際長途，歉意地笑笑說：「不行，請你還是等進了你自己的房

間再打。」他的意思是電話賬將難以結算。

陳冲最怕這類等待，它使她茫然、悵然，使她有種無所歸屬的感覺。往往，這感覺一冒頭，她便抓起電話向自己在上海的親人，或向在美國的友人傾訴一通。有些朋友擔心她巨額的電話賬單，總提醒她：「好了好了！吃力地到處拍片，別都花在電話上了！」

「不要緊的！……」她想告訴朋友，獨自「闖碼頭」，異鄉異客的無着落感，似乎非得有熟悉的聲音才能讓她定下神。

然而朋友和親人都爲她着想，急匆匆結束談話。

她在一封信中這樣寫道：

「心」上，……聽聽我熟悉的聲音，對我是一大安慰，感到自己還與你們同在。……

不要擔心我的電話賬單，我在這個萬里迢迢的國度工作，我必須花一半的錢在自己的

她還在信中剖析自己：

我是條變色龍，很快就失去了我自己的色彩，變得跟這兒的泥土一個顏色。用粗俗的

外表和態度來保護自己，來避免內心的觸動。這兒沒有人知道我是個那麼渴望溫情的情種。也沒有人知道我有時也看很高雅的書。他們眼中，我是個「大笑姑婆」，喜歡吃，講跟他們一樣的話的人。

攝製地旅館的日復一日似乎抽空了她的感情生活，尤其這輝煌而空曠的旅館大廳：她在這裏等待——

服務生終於向陳沖走來，對她說：房間就緒了，她可以進去棲身了。

陳沖進門，以小費打發走服務生，然後拴緊門，帶一點棲惶地打量一眼房間。一切都大同，一切都是規格化的——床、沙發、桌椅，就像快餐店的幾樣飯菜。不必打量她也知道它們什麼樣，這樣的熟識，卻是永恆的陌生。連在《龜灘》中扮演她兒女的三個小演員，很快已和她打鬧成一團。與其說她喜歡人羣，不如說她喜歡工作。

對《龜灘》中 Minon 這個角色，陳沖是抱很大希望去扮演的。《末代皇帝》之後，好萊塢有人預言陳沖將一舉成為最有名的美國女明星，然而接下來的幾部影片的默默無聞，使正趨上升的她也受到影響——知名度出現一個「衡溫帶」。雖然《雙峰》給觀眾留下了強烈

印象，但它畢竟不屬於力作。在陳冲接到經紀人推薦來的《龜灘》時，她幾乎認為一個類似「蘇菲亞的選擇」的命運選擇終於出現了。

陳冲立刻去買了《龜灘》的小說原著，從文學的多維空間，她更加懂得 Minon 這個女性形象。這將是她所扮演的最有力量，最多側面，最富於行為的一個女性形象。這是個把高貴與低賤融合得最徹底的一個女性。

陳冲多次告訴過採訪者，她羨慕梅麗史翠普有《蘇菲亞的選擇》供她創作發揮，使盡才華。她餘下的藝術生命是多少年，她不得而知；她希望它足夠長而容她扮演一個東方的「蘇菲亞」，一個讓她傾盡表演才華，一個讓她展現她的一切層面的形象：她的柔媚，她的剛烈，她的脆弱，她的潑辣……

《龜灘》中的 Minon 能賦於她這塊用武之地，起碼從小說上看，她是一個好萊塢人常說的「Meaty part」，有啃頭，有嚼頭。陳冲為自己爭取到這個角色興奮了一陣，甚至將小說原著寄給一些朋友，希望所有人和她一塊喜愛 Minon，跟她一道來懂得這個從妓女到大使夫人的女性。懂得就是接受她身上的一切——高尚、醜陋、聖潔、愚頑。陳冲喜愛她：她的光彩和陰影；只有認同她的陰影，對她的扮演才有可能立體。

拍攝開始後不久，陳冲發現導演的意圖與原著相差很遠。越拍下去，她越感到演得吃

力。因為導演並不像她這樣設計 Minon，他不能夠從陳沖的女性和母性角度來塑造角色。

最要緊一點──這一點攝製組其他成員也發現了，是導演缺乏才氣。

於是，一件藝術創作變成了一樁工作──到現場，化妝，做規定動作，哭、笑、臺詞。

這對陳沖來說是痛苦的。因為她每多演一天，就感到這個角色被毀掉了一點。漸漸地，

Minon已不再是她曾在心目中，筆記上設計過的那個有血有肉的人物。她感觸地在信中告訴

朋友：「一個戲的成敗跟導演的才華太有關係了。」

盡管陳沖已喪失對整個影片成功的信心，她仍是盡力地讓自己的角色有些許火花。

一天，海上浪頗大。照拍攝計畫；陳沖該完成一場「跳海、救人、犧牲」的拍攝。導演

佈置她從各個方位跳進海水，但都不理想。最後決定將攝影機架上快艇上，讓陳沖往水較

深、浪較大的地方跳。

一天地反復「跳海」，陳沖從早到晚渾身透濕，鼻腔被鹹澀的海水嗆得生疼，並且那幾

天她身體一直不適，面孔已褪盡血色。

「你行嗎？」為她補妝的女化妝師關切而擔憂地摸摸她的額。體溫低得嚇人。

陳沖點點頭，牙根咬得鐵緊。

「你是不是……？」化妝師見她脖子上一片雞皮疙瘩，壓低聲問了個女性共有的苦楚。

陳冲強笑笑：「沒事。」說罷她便快步向海邊跑去。

陳冲不願整個攝製組爲她一個人停滯。擺明星架子，在她看是件頂難爲情的事。

這回她得從船上往海浪中跳。得虧她一小就喜歡泡游泳池，養出頗好的水性。

架着攝影機的快艇從遠處馳來，按預算的路線，它將攝下陳冲縱身入海的一瞬。

陳冲迸住一口氣，迎着湧上來的、一人多高的海浪跳去……

快艇刹那間已冲到跟前，比預計的速度更快幾秒……

陳冲心裏叫一聲：完了！在她入海水的瞬息，她見快艇迎面撞上來。僅是距離和時間計算的一點差錯，快艇從陳冲身上飛快碾過。

岸上和艇上的全部攝製人員都驚叫起來。他們眼看陳冲消失在快艇腹下。同樣的念頭從每個人腦裏劃過：完了，陳冲沒救了。

演 Minon 三個兒女的小演員此刻全大哭起來，光着腳丫向海水裏跑，嘴裏一面喊着：「媽……媽……」他們的朝夕相處的「媽媽」真的一去不返了，他們已分不清這一刻是現實還是劇情。

救生人員飛躍入海中。一只電擴音器在佈置人們搭救女主角。盲目和慌張中，有人叫起來……「看，那不是她?!……」

浪的峰巒上，陳冲被高高托着……

幾十分鐘之後，女主角陳冲已被平置在海灘上，不一會嘔出一大口海水。總算脫離了危險。

她面色土黃，連嘴唇也黯淡了。睜開眼，她看看周圍關切和詢問的臉，笑了笑，啞着嗓子說：「那一剎那，我把前半輩子的事都想了一遍。」

劇組的人們沒想到這個中國姑娘堅強到如此地步。第二天，她便如常出現在拍攝現場，如常和三個小演員打鬧、廝混。

陳冲對人說：「孩子們就是可愛，不會裝；自從我起死回生，我們「母子感情」深了許多！他們現在整天圍着我，生怕我再死一回！」

《龜灘》沒有打響，沒有帶給陳冲預期的成功，然而她仍是愛 Minon 這個人物。她從此人物身上得到一些啟示：一個含有多種對抗元素的女性是可愛也可敬的；在她身上，存在着聖潔和罪惡，她是個母親，妻子，同時又是娼妓；她富於同情同時又富於殘忍，她不否認任何自己的組成部分，她縱容它們。

因為陳冲與幾個小演員真的相處如母子，陳冲在離開劇組時最難捨他們。亦或許與孩子們的相處激起她心裏的某種溫情，她忽然希望有個家，真正的，完完全全的家。

東奔西顛的生活卻使她沒有足夠的時間來認識人；認識一個將和她一道組成家庭的人。

離開外景地的那天早晨，她打好行李，走出房間，又在豪華而空曠的大廳裏等待。這回是等待離去；等車來接她去機場。一位經理彬彬有禮地走到她面前。他們已不再陌生，全旅館的人，上至經理下至清潔工，都熟悉了這個叫陳冲的中國姑娘，她那麼愛逗，那麼平易近人和熱忱，使人忘掉她是個有名氣的好萊塢明星。他們非常喜愛她。

經理問陳冲：「就要走了嗎？」

陳冲站起，拉一拉身上簡樸的T恤，伸出手：「再見啦！」

她竭力只得無心無肺，但經理看得出她眼裏那一點悵惘。經理握住她的手。

「就是想來告訴你——我們大家都想告訴你一句話：什麼時候你來，這兒總有一間房是為你開着。」

陳冲感動得啞然。

還會來嗎？她一點把握也沒有。但她使勁向經理點點頭。

她覺得自己再不能把生活當車乘了。她寫了一封信給一位最親近的女友——在飛離泰國的頭等艙裏，她得有個「到站」，得有個「接站」的。

「……好想談戀愛、好想生孩子，好想被人疼，好想疼人家。還想畫T恤，還想炒菜，還想做裙子，還想照相。還想做夢、很長、很長的，一個串着，光揀好事做……」

# 19 「我有難民心態」

「你決定接《誘僧》了？」

「能不能來一下？……我覺得有些臺詞不順口，你跟我一塊順順臺詞……」陳冲急促地在電話中說。

半小時後，作者出現在陳冲宅內。

又半個小時後，作者與她一同將《誘僧》中她的部分臺詞做了些許修訂，使其更口語化。

作者急需了解陳冲如何作了拍《誘僧》的決定。她卻沒說出個所以然。給作者的印象是，香港方面誠意難卻，她不得不承諾了。

「你騎虎難下？」

「有一點。」

「有個問題可能是犯忌諱的──你的決定跟片酬有沒有關係?」

陳冲坦誠地笑道:「當然有關係。片酬代表他們對你的誠意,也代表他們對你的鑒賞的高低,期望的高低。」

陳冲表示對於這個問題她很難給予一兩句話的答覆。

「片酬和角色,哪樣對你刺激更大?」

陳冲:(認真思考着)我沒法直接告訴你──我做事很憑興趣。但我又是個較現實的人,美國這麼多年的生活把我給教得現實了。我希望自己每演一個角色都是一次藝術上的求索,盡量不違心地接受角色。但在沒有最令我滿意的情況下,我總得做一些折衷。比如⋯角色不夠好,但報酬非常好,我會考慮接受。相反,有的角色很有意思,我非常想演,我是不計報酬的。當今社會,誰做事不是圖一頭?總得有失有得吧?

作者:你現在正拍的《金門橋》,你是衝著角色去的,對吧?

陳冲:我喜歡大衛黃的劇本。他的編劇很有風味,有詩的意境。演這個角色,我根本不在乎片酬。

作者:是不是有個相對固定的片酬標準呢?我指好萊塢?

陳冲：一般來說，是的。片酬往往代表一個演員的知名度、演技。代表一個演員的身價。亞洲演員目前的片酬跟美國演員還是不能比，這證實我們在銀幕上仍不是主流，仍是少數民族。所以更要爭取高一些的片酬──這是爭取更廣泛的承認。不能不認識到好萊塢到今天還有種族歧視。黃面孔在好萊塢銀幕上出現的機會是很有限的，而美國的社會結構呢？黃面孔的主治醫師、黃面孔的律師、黃面孔的科學家、教授，在社會中占的比例很驚人；拿這部分人和整個黃面孔人口基數來比，比例比美國人大得多。做律師、醫師就很少因爲你是黃面孔而少付你薪酬，爲什麼做黃面孔的演員就不能拿最高報酬呢？顯然亞洲人在美國主流文化中的地位還沒被肯定。同樣一個角色，讓亞洲演員演，他們就認爲理所當然可以少付些錢。做爲一個亞洲女演員，我想爭取的是在種族平等上的被承認。當然，我這一輩子都不一定能爭取到，但我會不斷爭取。我告訴你，爭取高片酬不是一件值得難爲情的事；不爭，相反該難爲情。不爭，你承認你比別人劣，這在美國這種競爭性極大的社會，等同於一個弱者，一個甘於被淘汰的人。首先你得認定「我的貨好」，買不買賬是你的事，假如你確實承認「我的貨好」，就按我叫的價付。這有什麼不合理呢？有什麼可臉紅？你不承認我的質量，你可以殺我的價，或者扭頭就走哇！當然標價不一定代表質地的優劣，但百分之八十的情況下，標價是衡量準則。這要回到我剛講過的話：我對一個劇本，一個導演也有買不買賬

的權力。對方一切令我感興趣，但需要我付很高的代價，我也同樣會付。在藝術上能有創作的愉快，對我來說是第一重要的，這種情況下，我在報酬上會讓步。

作者：比方你去臺灣拍《隨風而逝》？

陳沖：那個本子並不理想，但我的興趣在於跟臺灣的影視界合作。從來沒有嘗試過這種合作，它在當時就顯得比拍片本身更有意義。

作者：聽說臺視並沒有付你很高的片酬？

陳沖：沒有。（蹙眉）我有時也搞不清自己。有時促成我接片的原因很簡單：就是不想閒着。這種對賦閒的恐慌是種難民心理。（出聲地笑）難民被一個國家收容了，就整天勞作，怕一閒下來生存就沒着落。難民從來不可能像那個國家土生土長的公民一樣，因爲難民是從一個比別人低的基點開始創業的。所以總覺着得花雙倍的時間、氣力去維持生存。爲什麼許多移民比土生土長的美國人發迹得快，就是被這種難民心理鞭策的。猶太人往往是最富有的社會集團，因爲他們的難民意識最強烈，他們也幹得最賣力，拼命忙碌、賺錢、攢錢，一開就恐慌、不愉快，手裏忙着我管這個就叫難民心態。我常分析自己，我也有這個心態。一開就恐慌、不愉快，手裏忙着一件事，就覺得多少有了保障。

作者：你有沒有想到這些？（手比劃着）這房子、一切？

陳冲：這一點也不能減輕我的難民心理。已經形成了一種心理，一種情結，不那麼容易消除。我知道我已經不必恐慌，但我還是要恐慌。你讓猶太人停下來，別忙了，攢够了錢了，他停不下來的。他們的難民心態當然更嚴重，要幾代人才能消除。他們曾經沒有立足之地，他們拼命工作，是怕再失去立足之地，一旦失去，他們至少有財富可以立足。這種難民意識在不管哪國的移民中都存在，有時它是一種上進的力量，有時它是一種精神的不健全。

作者：就是說，你要經濟上的絕對安全。

陳冲：（突然頑劣一笑）你怎麼不說：我挺財迷？

作者：（笑）你自個兒說行，我說不太像話吧？

陳冲：（坦率地正視作者）其實，在吃飽喝足之外，還想多要，就是貪。我剛說的難民意識包括這個「貪」，因爲他是爲明天、後天貪。難民都有朝不保夕的危機感，有再多財富，這種危機感都會存在。

作者：在看你資料的時候，見一頁批評《大班》的華人報紙上有一行鋼筆字：「請教育你們的女兒，不要爲了錢而傷害國家！！！」後面連續三個狠狠的驚嘆號。顯然是這個匿名信作者把這頁剪報寄到上海你父母家去了。

陳冲：憑良心說我演《大班》不是爲錢。（嗓門加大）當時有人推薦一部電視連續劇讓

我演，從錢上看，它是個好得多的機會。這個連續劇要演六年，我半輩子都不用再為錢愁了。我還是放棄了。電視劇畢竟不是主要舞臺，對我不那麼有吸引力。要想成為重要的女演員，非得進入《大班》這樣的重頭戲不可。

作者：當時你看到這行鋼筆字，尤其是「為了錢」這幾個字，……

陳冲：（急插話）錯啦，讓我憤怒的是「傷害國家」幾個字。怎麼叫傷害國家？美美是寫得不好；好萊塢的劇本裏，中國人的形象寫得都不夠好，關鍵是他們對中國人不懂得。他們寫意大利人；寫教父這個大惡霸，他們是進入到教父心裏去的，因此教父無論善或惡都能引起共鳴，觀眾了解了這個人物的立場，做事的理由。對中國人，他們的了解太膚淺，所以越寫得莫名其妙，他們越認為是中國人。中國人得改變這個形象。要讓好萊塢出現像教父這樣有裏有表、令人信服的中國人形象必須中國人自己參加進去。必須要有一定的地位，一定的影響力，好萊塢的編劇導演們才會對你的意見重視。誰都可以提意見，但意見被不被採納是關鍵。華人裏面吵翻了天，好萊塢還是聽不見。所以首先要變成好萊塢的一員，才能讓你的聲音傳達到你想傳達的地方去。假如我拒絕演美美，可以，有的是人要演。美美照樣按他們的意願留在好萊塢的史冊裏。從美美開始，我逐漸參加進去了，我現在講話就有了一定的效果，起碼再有一個美美出來，我可以讓她美好得多！

作者：所以，「爲了錢」並沒有激怒你。

陳冲：「爲了錢而傷害國家」，這句話的邏輯激怒了我。好像只有傷害國家我才能得到這筆錢。

作者：我不否認掙錢是我工作的目的之一。也不否認我希望有錢。誰不希望有錢？……

陳冲：我來美國的初期就認識到：錢是不容小瞧的。許多聽上去高尚的信條是沒人理睬的。你可以去信仰「不以物喜，不以己悲」，但一切維持你正常生活的服務設施在你沒錢的時候會斷然停止服務。分期付款的房子一旦你付不出款子，它就會被銀行掛牌出售。美國這社會公道到了殘酷的地步，所以每個人都被逼得去玩命地工作、掙錢。人人在談到錢上，也就沒有羞恥感，因爲錢給你獨立和自尊。

作者：《花花公子》來找你拍照，有這事嗎？

陳冲：我拒絕了。他們給的錢相當可觀，也是一種揚名方式，但我還是拒絕了。

作者：那時你對裸露有很深的顧慮……

陳冲：（打斷）我現在也會拒絕。裸露是一個角色的需要，我沒什麼顧慮。但也是有尺度標準的。

作者：怎麼解釋你的「寫眞集」呢？閔安琪爲你拍攝的那本「寫眞集」現在是中國人的

熱門話題。

陳冲：能夠發現人體的美，把這美用一些藝術手段表現出來，是種才華。閔安琪是有這個才華的。她對人體的表現很有想法、很突破。她是我在上影演員訓練班的朋友，我們一直是最親近的朋友。有天她到洛杉磯來看我，突然想搞幾張人體的攝影創作，讓我當模特兒。我對安琪沒有生疏感，所以放鬆得很。照片出來也就十分自然。拍出來之後，效果相當好。

……

作者：她在你身上捕捉到的質樸，所有的肖像攝影家都沒有捕捉到。所有人都把你拍攝成一個大明星，派頭很大，氣質很高雅，但沒有人拍出安琪賦予你的新鮮、質樸、人味。

陳冲：因為都是一早起來，很自然的狀態，也不化妝。原原本本一個人。後來安琪把一張人體攝影用圖釘釘在她的餐室牆上。……

作者：我第一次就是在那兒看見的──跟漫畫、速寫，一張菜譜釘在一道。

陳冲：（笑）那是她的校園作品，她也壓根沒想到去發表！碰巧一個畫廊老板到她家，偶爾看到這張照片，問安琪有沒有人買走它的版權。安琪說：當然沒人買過版權。畫廊老板又在安琪那兒看了其餘的幾張人體，很激動，說如果能出一本攝影集，肯定會有很好的銷路。安琪問了我，我同意了，就這麼出來了，後來國內好幾家出版社要出這本攝影集，我都

沒同意。

作者：為什麼呢？

陳冲：火候沒到嘛。對人體的欣賞，審美心理是很複雜的，可以很高尚，也可以很低下。過去中國電影公司把進口影片裏的接吻鏡頭全剪掉，認為那樣的鏡頭與中國國情不符。現在中國開放多了，誰看了接吻鏡頭還會大驚小怪呢？就是說審美主體和審美對象已經達到同一水平線。對於人體，還沒有到這個火候。現在出現在報刊攤子上的人體攝影。從構思到構圖上，都是趣味低下的，我不願與它們為伍。

作者：後來這本「寫真集」還是傳到大陸去了，使你第三次成為爭議中心（繼「春節晚會講話」、《大班》之後）。

陳冲：有的事情我控制不了，不主動趨迎是我能做到的全部。Penthouse（注）不經過我的同意就把我的照片做了封面，我馬上公開聲明：這是完全違背我本人意願的。

作者：你有沒有起訴？

陳冲：打官司牽涉大量時間精力。

注：Penthouse 是一本有裸體攝影的雜誌。

作者：這樁官司你肯定贏。許多類似的官司，類似你這樣的，都會得到名譽上和經濟上的賠償。

陳冲：可是時間上我賠不起。你想，我停下拍片，得不時出庭，跟律師談話，我事業上的損失是沒法賠的。還有，打官司本身對人的心理帶一定的破壞性。美國人很習慣，我不到萬不得已不走這一步。可能會在經濟上得一筆賠償，不過事業上我會很分心，也可能會錯過一些演戲的機會。在報上登出公開聲明，表示我的態度，聲譽上不至於受損，就行了。可以獲利的地方很多，比如我出過兩次嚴重的車禍，不嫌煩，一次次找律師，看醫生，最後肯定從保險公司得一大筆錢。這是有功夫的人獲利方式，我根本就放棄了向保險公司的索賠，我的時間可以花在更好的事情上，並且，我的父母給我的家訓是「勤勞致富」。只有我掙來的「血汗錢」讓我快樂。

作者：國內對你「寫真集」有誤解，說你「掉身價」……

陳冲：你看到其中任何一幅有「黃」色意味的嗎？怎麼掉了身價呢？我又不是為了掙錢去拍人體；我願意拍人體，是因為人體很美，人體從古羅馬到文藝復興，再到今天，一直是藝術（繪畫、雕塑）創作的主題。為什麼要畏懼它、貶低它呢？人體從古到今，在嚴肅的藝術家心目中，都是最高尚的表現對象。你可以看出，閔安琪的攝影是絕對嚴肅的，構思、立

給你聽。

便忘東南西北。彼得還在當班，自然不可能陪她去。作者還想問出究竟，她卻說路上慢慢講

回來便是着衣蹬鞋，問作者肯不肯同行，以便爲她指路。身爲舊金山居民，她仍是上街

「好好，我馬上去！馬上去還不成?!……」

作者越發地不懂。她已顧不上我，去客廳和彼得商討一陣，只聽她一個勁大聲應着⋯

（樓下傳來一陣汽車馬達聲。陳冲一躍而起，同時對作者說：「彼得肯定回來催我去市政府！……」作者不懂，陳冲忙解釋：「有個朋友坑了我，……事情得馬上解決，不然越弄越糟，連我們這幢房子都得被沒收！……」）

不想去說服每個人。走自己的路，不管別人怎樣說。

穿不穿衣服。我是這樣想的，閔安琪跟我合作這套人體攝影，整個目的就是藝術探索，但我

莊嚴。像羅丹的許多作品，米開朗基羅，哪件人體不讓你感到深沉和莊嚴？所以，問題不在

暗示。許多穿泳裝或三點式的掛曆，有非常下流的表情與構思。而人體可以拍得很純潔、很

陳冲：（傲然一翹下巴）一個穿衣服的人可以矯揉造作，拍出的照片可以有許多低級的

作者：說心裏話，你對此真的這樣理直氣壯？

意是嚴肅的。

兩人便上了路。

陳沖：（打着方向盤）我的一個朋友，買房子錢不够，我幫着一塊簽字畫押，因為我有不動產也有財力。等於我用我的借貸信譽幫這人貸到了款，對這房的利息償還，我就得付一半責任……

作者……

陳沖：聽上去你幹了件蠢事。

作者：相當蠢。現在這人還不起貸款利息，房子讓銀行沒收了。我的信用跟着一塊毀了。從今以後的七年，我屬於完全無信用，不能用信用卡，不能貸任何款。所以彼得急了……

陳沖：怎麼這麼傻！

作者：是挺傻的，是吧？……唉，市政府往哪邊拐?!

陳沖：（猛打手勢）那麼現在你去市政府幹嗎？

作者：把我所有名字摘下來。我這壞信用的名字不然會影響彼得。

陳沖：朋友嘛，幫一把，人家就買得上房子……

作者：怎麼能用你的信用去抵押呢？在美國信用就是一切……

（作者看着她滿不在乎的側影。這側影給人一派天眞。她知道什麼是原則，又不時無視

原則去顧及情誼。她討厭利用她的人，卻又往往不分辨誰有利用她的企圖。亦或許是不願分辨。她很鮮明，又很糊塗，亦或許寧願糊塗。她不想吃虧，但吃了虧也就是這樣一副滿不在乎。她是最拿信用當真的人，卻要在從今後的七年中不具有任何信用。說是為了朋友。）

# 20

# 「是緣份，是緣份」

我曾經差一點嫁給了一位求婚者。他聰明，能幹，學問淵博。他將他薪水的百分之十捐給教會的慈善事業。有一個星期六他帶我去參加義務勞動，在一家罐頭食品廠裏製造水果罐頭，然後到馬路上去發給無家可歸的窮人。輕鬆愉快的簡單手工卻有着無限的意義，它使我覺得昇華了，超然於這個自私、貪婪的物質社會。

我決定嫁給他。我愛促使我成長的人。

我去告訴他我的一切。我這一生犯過的所有的罪惡，和我內心深處最秘密的思想、欲念。他哭了，我以為他為我的誠實而感動。他卻傷心十分地說為什麼要告訴他，為什麼要推他走。他心目中的我多美好，現在他不能再接受我。

他不知道我之所以可愛不是因為我的清白，而是因為我的豐富。他不能愛我的全部，

姻，知道陳冲把成功的婚姻看做人生的最大成功。

向雪梨是陳冲在上海外語學院的同學，對陳冲是足夠了解的。她知道陳冲嚮往美滿的婚

聽了她這段「傻話」的女友向雪梨對她嗔笑：「熱昏！」而在心裏，她是拿陳冲這話當真的。

侶，在年終前和他結婚。」

陳冲在一九九一年元旦除夕之夜為自己許了個願：「新的一年裏，我要找到一個終身伴

愛，以它最純粹、最根本的質量顯示它的意義。我將為它赴湯蹈火。

——陳冲〈愛情漫語散思〉

一九九三年十月二十五日

夢。我要他愛我的身體，和身上的每一塊傷疤，身體裏的每一個細菌。只有這樣，我才能愛他。

我要我的愛人愛我剃光了的頭顱，和裝在裏面的全部內容，所有的美夢與所有的惡

門當戶對固然有它的道理，棋逢對手卻是必須的前提。

他沒有愛的能力。在我的眼裏，愛的力量是無盡的，不然我不稱之為愛。

向雪梨開始悄悄爲陳冲留心起來。

陳冲並不缺少追求者。但很難有人達到她心目中的標準。她需要心地善良、純潔的、爲人樸實厚道的，而這類人往往又缺乏機智。不少機智靈活的人，少的卻是一份純厚的天性。

有人只知道帶她出去野餐，有的只會送禮物——有位男士不知染了什麼怪癖，總喜歡搜集世界上千奇百怪的襪子，襪子時而綴滿金屬飾件，時而鑲有最精緻的花邊，時而是用不可思議的原料織成。他就把這些舉世珍奇的襪子收藏送給陳冲。沒有同樣嗜好的陳冲，對如此的贈品感到哭笑不得。

飄來泊去的生活使她愈增強對家庭的嚮往。然而卻總不能如願。

那是與柳青離婚第三年。她剛從外景地回到洛杉磯的家，家冷清清的。想動手爲自己燒點晚飯，一轉念，又作了罷。「一個人，費什麼事！」她總這樣想，一袋炸土豆片也塞得飽。

陳冲是個愛做菜的人。卻從不愛做菜給自己一人吃。每回一羣朋友相聚，她總做大厨。

她明白自己不是愛烹飪，而是愛那個氣氛。

那個氣氛此時是不存在的。清鍋冷灶，她隨便找出些零嘴填了肚子，一邊翻閱離家後積累的郵件。

電話鈴響起來。陳冲一楞，對這個不速的電話是歡迎還是不歡迎，她拿不準自己。

「哈囉！」陳沖應道。

「你回來了？……給你打了好幾次電話，報上登了你最近要回來……」

陳沖講不出一句話，她實在沒想到踏進家門便聽到這麼熟悉的聲音，這聲音曾在兩年前對她深深道過一聲「珍重」並從此遠去。這聲音在曾經的四年中對她輕叮嚀慢囑咐過，也對她吼過，嚷過。這聲音此時此刻帶給她的是甜酸苦辣匯總的大潮。

「柳青！……」陳沖心裏喚了一聲，嘴上還是沒一個字。

柳青在電話那端——幾百英哩之外間：「你還好嗎？」

陳沖喃喃地：「你呢？……」

柳青：「我還好。」

她想像得出他說此話時的微笑，以及微笑時微微彎起的眼。她幾乎看得見那雖笑卻酸楚的眼神。她眼睛濕潤起來。

柳青是個能控制感情的人。他馬上有條不紊地告訴陳沖，有一筆錢被寄到他那裏了，他想等陳沖回到家後轉寄過來較安全。一筆數目很小的廣告報酬，他仍像當初一樣認真地替她保管。陳沖心裏猛一陣痛，百感交集的眼淚終於傾出。在這個時候，她覺得柳青像自己家裏人一樣，而這個「家裏人」是失去而不能復得的。

聽不到陳冲的答覆，柳青忙問：「你怎麼了？……你還好吧？」

陳冲直接回答：「不好。」

柳青問來問去沒問出緣由，只好泛泛安慰了她一陣，掛斷電話。

陳冲獨自又流了許久眼淚。她想，為什麼我們這麼輕易就放棄了彼此呢？為什麼我們這樣快就判決一樁婚姻的無救呢？如果我們再堅韌些，我們或許會平息所有的衝突、磨擦，過渡到寧靜地帶……

得承認它是樁遺憾，很難再彌補了。

陳冲想，將來一旦走入第二度婚姻，她會成熟得多，會找準一個妻子的位置。

不久陳冲接到向雪梨從舊金山打來的電話。

「唉，這個人肯定般配你！……」

聽了女友興奮的介紹，陳冲忙問：「他什麼樣?!」

「我……沒見過他！」

陳冲又氣又笑：「那你怎麼知道他配我？」

「他是個優秀心臟外科醫生！……」

「我又沒心臟病！……」

「他人特別好；現在這樣的好人真不多見……」

「見也沒見過，你怎麼知道他好？」

這個少年時代的女友接下去講了有關一個胸外科醫生的故事，故事發生在向雪梨上司身上。一天晚上，他突然發作了心臟病，被作為急診送到了醫院。一位非常年輕的醫生對他進行了急救，保住了他的生命。脫離危險後，這位年輕的醫生放心不下，在他身邊整整守了一夜，沒有回家休息。

「聽我老板說，他長得還特別帥！」

陳沖想，這麼個年輕有為的醫生，一副好長相，怎麼至今還單身？

「是緣份啦！」向雪梨說。「你看，人家那天晚上本來不值班的，不知怎的，一個同事有急事，他代了班，這才碰上我的老板。我的老板恰好又對你熟悉，一出院就回來對我說：這回的媒給陳沖做定了！」

陳沖被說得心動，答應北上舊金山會一會這位叫許彼得的華裔胸外科大夫，斯坦福大學醫學院的優等畢業生。對陳沖吸引力最大的，是此人的敬業與負責。

雪梨和陳沖商討好，不說陳沖專門來赴約的，那樣會讓兩人有心理負擔，只說陳沖從外景地回美國，路經舊金山，大家碰碰面。這樣即便雙方相不中，也不至於尷尬。

彼得聽說如此這般，便提出請陳冲吃晚飯，地點是家環境幽雅的中國餐館。

彼得一到場便抱歉，說自己當晚仍是值班，隨時隨地會被急診叫回去。

陳冲笑笑，表示理解。

彼得果真是帥氣的。中等個頭，身材勻稱，像是定時去健身房的一族。彼得還有一頭濃密得離奇的黑髮，這使他本來就年輕的模樣簡直少年氣了。陳冲相信自己的直覺：第一眼就看上的人，往後不會有大錯。起碼從外形上，彼得是令她十分滿意的。

果不其然，兩人尚未聊開，彼得的「Beeper」開始呼叫他。他匆匆向陳冲道了歉，奔向一部公用電話，詢問和處理醫院的事之後，才回到座位上。

陳冲也懷歉意，對他說：「你如果有要緊事，就去吧，我們可以再約時間。」

彼得表示，假如醫院那邊需要他到場，他會回去的。目前形勢並不那樣緊迫，他只需與醫院保持聯繫。彼得對陳冲似乎尊重多於傾慕，禮貌多於熱情。

一頓飯吃下來，彼得離席五次，有兩次在電話上講了頗長時間，陳冲被冷落在餐桌上，不時感到隱隱的不安。她完全看不出彼得對她的態度，弄得她也拿不準對於他的態度。有一點很清楚，彼得是個極有分寸感的人，這類人不像好萊塢男士，見面便熱，熱了便忘；滿嘴好聽話，沒一句中用的。

彼得第五趟接了電話回來，歉意得臉色也紅了。他嗓門很輕，道歉時更顯得十分誠懇。

陳冲對他說，自己的父母也是醫生，從小就習慣了他們常被打斷的進餐。

彼得見陳冲真的是理解他這一行的甘苦，略許寬慰了些。

這餐斷斷續續的晚飯便是陳冲和彼得往後婚姻生活的一個象徵——一切都圓滿、美滿，

只是時間永遠不夠。

似乎什麼也未來得及談，兩人就結束了約會。

陳冲匆匆回洛杉磯應付拍片方面的事物。恰巧母親來探望她。見了媽媽，陳冲便忍俊不

住地誇起許彼得來。

「媽媽，怎麼會有個這麼好的人，到現在還單身？」

然而，不久在兩人通電話時，彼得告訴陳冲，自己也是離了婚的。

陳冲想問為什麼，但生怕自己太唐突。她已發現彼得有腼腆含蓄的一面。但陳冲感到，

了解他離婚的理由，將是了解他性格、他人品的一個捷徑。

出乎她的意料，彼得把離婚的理由歸結為「我的過錯」——他不滿意前妻了，他主動提

出了離婚。

兩人在電話上漸漸聊得深了，有了知己感。

陳冲把自己三十年的經歷：好的、壞的，一無保留地告訴了彼得。也從對方了解到這麼一段故事：三十五年前，一個男孩誕生於北京，是家裏第二個孩子，被取名叫許毅民。許毅民五歲時，隨父母搬到香港，在香港完成了小學教育後，家裏再一次舉家搬遷，來到美國，這個男孩便從此有了個英文名字，彼得。童年的彼得一向是班級裏的優等生，各門功課都是第一名，最終以優異成績考入了斯坦福大學的醫學院。

陳冲知道，被斯坦福錄取是極其不易的，何況又是主修醫學。這雙重的競爭使許多人想便畏退下來。一個沒有足夠智慧、足夠毅力的人是贏不下這場競爭的。

陳冲喜歡事業上不斷進取的男人。

而恰恰彼得也喜歡上進心強的女人。在一切都逈中國傳統的彼得身上，唯有這一點，彼得很不傳統：他不相信「女子無才便是德」；他夢寐以求的女子恰恰如陳冲這樣好強上進，有不息的事業心。

彼得告訴陳冲：他對前妻的不滿，便是始於她是個地道的中國傳統女子。往復的電話，兩人差不多把自己的「老底」都攤開了。儘管都有不盡悅人之處，但彼此都是百分之百的誠實。兩人都享受到誠實後的舒暢，享受到無論是美德是瑕疵都被對方接受的快悅。

這已是他們首次約會的兩個月之後。

陳冲由於辦事，再次來到舊金山。下榻雪梨家，兩人講了一夜小姐妹話。陳冲對雪梨承認，她真的喜歡上了許彼得。

「不過我還不知道他是不是喜歡我。」陳冲說。

「你看不出？」

「他不是那類善於流露真情的人。他好像很謹慎。」

雪梨說：「這種謹慎的人，一旦有所表示，就是定了終身了！」

陳冲自然也明白這一點。正因為彼得把愛情和婚姻看得事關重大，他才不輕易表態。這

和好萊塢嫻熟於求偶遊戲的男性們是天壤之別。

第二次與陳冲會面，彼得不值班，一身便裝，更顯出他的質樸溫厚。陳冲也是便裝，像一個大大咧咧的女學生。

彼得告訴陳冲真心話：當那位媒人慈惠他與她見面時，他並不太情願。他生活在完全不同的世界，沒有好萊塢的喧嘩與豪華；是個徹底求實的世界，因為一絲一毫的虛誇都會導致生命的得失。假如說人們對好萊塢懷一定成見，像彼得這樣的求實的科學家，對好萊塢幾乎懷有惡見。他在見陳冲之前想：我這輩子怎麼會和女演員結緣呢？她們中一多半膚淺可笑，

一小牛油滑瘋狂。與好萊塢聯繫在一塊的，似乎不是悲劇就是醜聞。

彼得對陳冲的態度是從與她見面時開始轉變的。他從對她的敬而遠之轉變爲尊重加親切。他完全沒有想到陳冲的樸素——她甚至比街上隨便揀出的一個女子樸素。（日後他幾乎對她的樸素抗議了）他也沒想到陳冲的眞切——她把自己的優處劣處統統展示給你，由你來鑑定；她對時事世事都有非常獨到深刻的見解，決不是一般女子隨大潮，或連大潮也跟不上的態度。讓彼得印象最深的，是陳冲的廣博學識；她讀書的廣度遠遠超過了他。這一點決定了陳冲的個性：好強、獨立，有一腔男子漢似的拼博精神。

當陳冲聽了彼得的這番剖白，心裏感到彼得是有眼光的人，將自己看得極準。

再接着談下去，雙方都覺得明確關係的必要了。

「你現在對好萊塢女演員看法怎樣？」陳冲帶戲謔地問。

「我過去太籠統……」彼得微笑地承認道：「不過也許你是個例外。」

彼得很坦率地告訴陳冲，在見她之前，許多人張羅過爲他介紹女友，他也見了其中一些，最後跟一個姑娘基本定下男女朋友關係。

陳冲略有吃驚，轉念又想，這是個難得的好人，這樣誠懇坦蕩，即便不能與他發展成愛情關係，也應和他成爲好朋友。

這是陳冲在回洛杉磯的路上思考的結論。

她也向彼得坦白，自己也有一位熱烈的追求者，是個律師，她和他已談論過結婚。

然而，因爲彼得的出現，陳冲發現自己不能再心平氣和地接受那位律師的求婚。彼得對於她有更強的吸引力；雖然與彼得從未言及愛情，但兩人在一塊的時光卻美好，這種美好陳冲是從未體驗過的。

不久，陳冲向那位求婚的律師說了實話：她心裏有了另一個人，一個引起她更多激情的人。

彼得突然來電話，告訴陳冲，他的一位在洛杉磯的親戚過生日，他將前來祝壽，問陳冲是否有空，他們可在生日晚會之前見一面。

陳冲一陣驚喜，但情緒仍被嚴嚴地控制着。她在電話上說：「當然好，我星期六正好沒事。」

兩人又商討了見面時間和地點。陳冲保持穩重的談話聲調，而剛一掛斷電話，她便大喊道：「媽！……媽媽！他要來了！」

媽媽被女兒的喊聲驚動，走下樓：「什麼事?!」

「他要來了！……被你講準了！」

媽媽這才明白這個「他」是誰。陳冲第二次從舊金山回來，媽媽曾半打趣地預言：「看看他會不會到洛杉磯來看你；如果他來了，他就是你的了。」陳冲追問媽媽這番推斷的道理，媽媽卻笑而不答，表情像是說：我自有道理。

現在彼得真的要來了。

見面後，兩人幾乎同時宣佈：自己已和曾經的戀人吹了。原因不言而喻，兩人都發現對方更理想，更適合心目中一個無形的標則。更主要的是，兩人發現自己真正地戀愛了。

彼得不是個滿嘴「愛」的人。而他吐出的「愛」是誓言。

陳冲聽夠了各種好萊塢人無動於衷的「愛」，聽到彼得的「愛」，她立刻辨出質的不同。

他們相互傾吐了內心的秘密：「愛上了，就是愛上了。沒法子了。」

彼得回到舊金山，兩人仍以頻繁的長途電話交談，加深了解。有次彼得忽然漫不經心地說了句：「為什麼我們不結婚呢？」

陳冲一楞，問道：「你有把握嗎？」

彼得說：「當然。」他雙倍地加重語氣：「我覺得我們應該結婚。」

從他們認識到此時，不過才幾個月時間。結婚，會不會太倉促？陳冲為彼得突然的求婚

喜不自禁——她一向以爲婚姻是愛情最高尚最莊嚴的形式，她還是免不了一絲顧慮。

她向彼得表白了這番顧慮：他倆都是婚姻的過來人，都有過一次失敗的婚姻生活，再度進入婚姻，是不是該更愼重些，多考察了解對方一陣？

彼得認爲陳冲的思考不無道理。

陳冲這時鄭重地說：「現在答覆你的求婚：我願意嫁給你。」

陳冲感到自己在說此話時的莊重。

彼得同意陳冲的想法，在結婚前讓她獨自與他的前妻交談一次。或許因爲初戀對於陳冲的傷害，陳冲對彼得主動離棄前妻尙懷有蹊蹺。

陳冲來到彼得前妻的辦公室。事先已說好，彼得不出面這次會談。陳冲感到心跳得很猛，她怕聽到一個與她願望相反的故事。

不一會，從一間辦公室走來一位文秀俊逸的年輕女子，自我介紹她正是彼得的前妻。陳冲馬上迎上去，握住她的手，同時也向她做了自我介紹。她卻眞誠地笑笑說，她一眼便認出了陳冲。

陳冲打量着這個生長於美國的中國姑娘。她比印象中的更絹秀美麗。陳冲幾乎脫口問出：這麼標緻個人兒，彼得怎麼捨下了呢？

兩人坐下來。她們事先在電話中已預定了談話範圍、內容。一旦見面，她們雙方都感到一定的壓力。

陳冲坦率地對她說，她非常漂亮；比想像中的更漂亮。

她說她也沒想到陳冲如此樸實直爽。

陳冲將話轉入正經，問她究竟是什麼原因使她和彼得的婚姻失敗。她卻傷心地哭起來。

她的淚水使陳冲感到一陣內疚，感到她是女性中的女性，而自己與她比，顯得過份強壯了。

陳冲還感到懊悔：這場談話似乎重新揭開一塊已漸愈的傷痕，她不該來刺激這個心很柔弱的女子。陳冲惱恨自己，一逕想着怎樣「為我好」，卻沒想怎樣「為她好」。歉意而慌亂地，陳冲轉而開始安慰自己未婚夫的前妻，對她一再輕聲說：「對不起，對不起，我讓你傷心了……」

姑娘終於還是對陳冲說：彼得是個極好的人，只是跟她自己太不同了，她不能達到他的標準。

陳冲從姑娘的眼淚中，從姑娘斷續的話語中已悟出她對彼得還有那樣多的不捨，陳冲再次感到自己對她的刺傷。走也不是，留也不是，陳冲第一次發現所有的安慰之詞都那樣蒼白空洞。

一九九二年一月，陳冲和彼得在朋友家的庭院舉行了婚禮。場面不大，只請了彼得的父母、兄妹，以及雙方最親近的朋友。不巧陳冲的父母又脫不開身，不能參加婚禮。好在有哥哥陳川伴陪妹妹。

陳冲自己精心地化了妝，穿上自己設計，請一位有名的服裝師製做的禮服，披着面紗走來。禮服是白底，綴滿紫色玫瑰花，非常雍容。

陳冲被一羣女伴擁着，等待儀式的開始。

她說：「從來沒這麼花過！」她指自己的禮服。

「從來沒這麼開心過！」一個女伴揶揄她。

「你倒厲害呀——」另一女伴輕聲對陳冲說。

「怎麼啦？」陳冲反唇。

「捉住個好人就不放了！……」

陳冲楞楞地道：「從來沒想到結婚會這麼開心！……」

幫她整理衣裙的女伴們全樂了，她們看出陳冲一臉的幸福。踏進這次婚姻，她似乎把握十足。

# 21 成功與成名之間

我從影的最大痛苦，是至今未找到一個真正的好角色。經過這些年的探索和磨練，我覺得對生活和藝術的理解更為成熟了，更適合演經歷坎坷、感情複雜、內心世界豐富的角色，但這樣的機會可遇不可求。……我在好萊塢常演東方女性，但劇本作者是西方人，對角色的理解和刻化不夠準確、深刻。拍片時，我按自己的體會要求對角色的言行作些改動，遇到開明的導演還好，但有些導演思想保守，絕不允許任何修改。……要看成功的標準是什麼。如果是賺錢，我覺得自己是成功的。但如果指電影事業，還不能說成功。

——陳冲答《環球文萃》採訪

一九九三年四月十一日

十點左右，陳冲從她舊金山的家來電話，說她剛從威尼斯回來。因爲她主演的《誘僧》

獲威尼斯電影節評委會的提名，她出席頒獎儀式去了。

陳冲的每個電話幾乎都是一個「剛回來」的報導——從泰國、從越南、從香港，有次是

從阿拉斯加的愛斯基摩地區「剛回來」。

「我今天有一堆翁山蘇姬的材料要看。」她告訴作者，「一個朋友剛剛給我寄來。這個

朋友跟翁山蘇姬有過很近的接觸……」

作者知道陳冲對翁山蘇姬的興趣。一本關於這位諾貝爾和平獎的獲得者、緬甸將軍的女

兒的傳記出現在書店不久，陳冲就產生了寫她、演她的想法。她儘可能收集了一切有關翁山

蘇姬的著作、文章，包括她自己寫的文章。陳冲認爲這位女政治家是一位不同凡俗的女人，

她學識淵博，意志堅強，身世曲折。陳冲感到她與翁山蘇姬的內心世界有共鳴，她更敬佩翁

山蘇姬的爲人，從精神到情感。她盼望有朝一日能以扮演這位偉大的女性來實現她在表演上

的最大膽的夢想。

這二年，陳冲在好萊塢活動策略有所改變：從全然被動地等角色找上門，到主動出去找

角色。就是說，她開始發現題材，爲自己創造自己最情願扮演的角色。就這點論，陳冲有優

長於其他好萊塢女明星之處：她是個書迷，可以半躺在那兒一整天，整本地吞下長達三四百

頁的小說、傳記、報告文學，她還有編劇的擅長，有時爲自己角色設計的一些戲、臺詞都是極生動而有深度的。

作者在電話上問：「你打算自己寫翁山蘇姬嗎？」

「還不知道什麼時候能有整塊的時間，先收集材料，有些作品是要許多年來搞的。還有政治因素……翁山蘇姬的處境每天都可能發生變化，所以我並不着急。」陳冲答。

作者想，逮着一回陳冲不容易，不如就去跟她談一談有關她的最近一期的大事、小事、家事、外事。

半小時之後，兩人在陳冲家見面。

作者：頭髮長了不少！

陳冲：（瞄一眼鏡子，將頭髮刨了兩列）剃的時候沒想到這麼難長！

作者：剛從《誘僧》外景地回來的時候，沒把彼得嚇着？

陳冲：剛回來是最難看的時候；長出那麼點（比劃）小髮茬，還不勻！彼得倒不在乎，一分鐘就適應了。彼得是個很開通的人，我做的事，我認爲有道理去做的事，他都支持。

作者：剃光頭、拍床戲得不得他同意？

陳冲：我事先都告訴他，他認爲劇情必須我那樣做，他一點意見也沒有。他對我的爲人

絕對放心。拍《誘僧》回來，正好我公公、婆婆從洛杉磯來看我們。我怕把他們嚇着，去飛機場接他們的時候戴了頭套，晚上給他們燒菜，幾盤菜炒出來，我一頭汗！假髮套捂得！我不管了，一把抓掉髮套，光着頭炒菜，舒服多了！從那以後，我就沒戴頭套。

作者：彼得認不認爲剃頭、床戲這類事是一種犧牲？

陳冲：不單單是他一個人的犧牲啊。要成就兩人的事業，同時要成就一椿婚姻，雙方都要付出許多犧牲的。剛結婚的時候，我主張把家安在洛杉磯，但彼得在舊金山已經有一定的聲譽、朋友、同學、病員都在舊金山，雖然他做胸外科在洛杉磯並不難找工作，但他更適應這裏。所以我就做了犧牲，常常在洛杉磯和舊金山之間飛來飛去。彼得的犧牲也很大…不能享受一個正常的家庭生活，我常年出外景，一拍就是兩三個月……

作者：（玩笑地）你告訴他，趁年輕時多拍拍戲，老了回家天天陪他！……

陳冲：（笑）人家彼得就活該讓老的陪？

作者：你們有沒有想出辦法來對付長久分開的生活？

陳冲：……我要是不拍片，你說我天天就在這兒做什麼？有一次彼得真的苦惱了，對我說：「你能不能別再出遠門？」我說：「那我就得改行！」他說：「我不在乎你幹什麼；我愛你、娶你不是因爲你是個電影明星，只因爲你是你這個人。所以你做什麼都不重要，只要

在我身邊！」……（她被這段複述引出一點苦惱，眉微擰）

作者：彼得很實在，話也說得這麼實在……

陳冲：（目光虛掉了，笑笑）他眞的好——他那麼耐心，那麼溫和，我們倆從來不吵的。不是我不吵，是他不跟我吵。我脾氣急，又沒耐性；我還有個毛病，只跟最親的人發脾氣，小時候衝我外婆發，有時跟我媽媽發，現在是彼得。他總是很快能讓我平息下去。他從來都是半開玩笑抱怨我「扔下他」，不過這一次是認眞的。這一年我去了多少外景地？去亞洲拍《天與地》，去中國拍《誘僧》，又去阿拉斯加拍《死亡地帶》，緊接下來是去香港爲《誘僧》做宣傳，然後是《天與地》的宣傳……難怪彼得受不了，一本正經跟我提了抗議。

作者：你們爭起來沒有？

陳冲：我聽了這話就悶了。一聽就知道他不是脫口而出；是把這話想了一陣子的。大概我在外景地的時候，他就一直在想。我們兩個分離，對我來說痛苦少一些。我從小就習慣到處跑，出外景，再就是拍電影到底跟一般工作不同：每到一地都有新鮮事讓你去學，去認識，思念不那麼專注。彼得是早出晚歸的，忙了一天，回到家是冷清清一個人，別人回到家是熱熱火火一家子。這樣的生活短期的好克服，長年累月如此，失就大於得。

作者：我的建議是：不是最理想的角色不要接。

陳冲：關鍵是我得有事幹。幾天歇下來，可以，覺得是緊張工作之後的渡假，長期歇着，我不知怎麼適應。

作者：彼得收入很高，……

陳冲：不完全是收入問題；上次我講的「難民心理」在眼下這個情形不是主要問題。如果我不工作，我肯定不會快樂。我是個平凡人家的女兒；我的家庭給我的教育是平凡的……就是一個人要做事，工作着是幸福的。我就是受到這種觀念的影響。我父親到現在還問我：「下一步打算做什麼呀？」在他的觀念裏，拍幾部電影都不能算踏踏實實的工作；拍電影對他來說都顯得太飄渺，非得每天有具體的成果，有具體的目標。這樣的家教，已經注定我獲得快樂的途徑只能是工作。要讓我做女皇，讓人供起來，我肯定覺得苦死了！

作者：（笑）你這人矛盾吧？工作的時候，又覺得沒有婚姻就沒幸福。……

陳冲：（提高嗓門）我現在還這麼認為啊！婚姻和工作，一頭也不能缺，我才能平衡。

作者：不能兩全呢？

陳冲：（沉默片刻）所以我這些天在想對策啊。我跟幾個朋友談到要去上法學院，在我進好萊塢之前，我也有過這種想法——朋友們都不贊成，說我邇近求遠，犧牲太多優勢……

作者：爲什麼想學法律呢？

平。

陳冲：（聳聳肩）我猜大概是因為我有一定的思辨頭腦，還有就是……適合我的智力水

作者：這想法很奇怪……這跟你做了十多年、做得這麼熟練的電影行當有什麼關係？

陳冲：可是跟電影有關不就得離開家嗎？

作者：編劇呢？

陳冲：（笑）對啦──後來我也想到寫劇本了。

作者：我看了你寫的東西。你很懂戲，人物都寫得很有動作──心理動作和外部動作。

（陳冲馬上以玩笑岔開。接受讚揚時，她一向是挿科打渾的態度。一般女孩子在聽好話時感到的暗自喜悅，以及由此喜悅生發的羞怯，被陳冲表現得十分粗獷。若不經意，人無法覺察到她對褒獎的那一點點緊張和推辭。她在聽到讚揚後的一句信口的渾話，往往緩解她的那一點緊張。也許她本人並無意識。

陳冲從不具有名女人、漂亮女子具有的對於讚美的坦然。她從不邀請人來讚美她。面對面的讚美，似乎是使她不適或尷尬的東西。作者記得那次與她同去一個女作家的聚會，當一位攝影記者發現她時，總是埋伏在某角落，以偷襲的方式為她拍照。整整一個小時，陳冲都在逃避鏡頭，最終向攝影師發起火來。作者覺得莫名其妙，問她怎麼突然患了鏡頭恐懼症

——一個已然在鏡頭前度了小半生的人？陳冲氣急敗壞地說：「他憑什麼老拍我?!……」

作者說：「他認爲你好看啊！」

「我不好看！」她使着性子說。

「人家好心好意給你照相……」

「給我照相幹嘛？今天是作家的場合，我搶什麼鏡頭?!」

就這麼個陳冲。永遠不習慣眾星捧月的局面，似乎也無力招架。在公眾場合，一旦有人朝她趨迎地走上來：「您就是……?」她便淺淺一笑，馬上悄然走開，彷彿受人仰慕是件很苦的事。

作者與陳冲接觸久了，漸漸也養成習慣：讚揚她比批評她更得小心。

話題又轉回。）

陳冲：倒是在學校裏修過電影劇本寫作。那時候有野心要當電影編劇，……

作者：聽你媽媽說，你小時候特別能寫，常常幫你父母寫大批評文章去單位交差。那時候你只有八九歲吧？

陳冲：（笑）我都忘了。……

作者：你媽媽還說，那時單位裏寫大批判文章都是分攤到個人；哪幾個人要包掉哪幾塊

牆報版面。她攤後心情就不好，回到家便嘟囔：「煩死了——那麼多字數要寫！」你總說：

「沒關係，我幫你寫！」你記了一本一本的「豪言壯語」，用到大批判文章裏全是一套一套的！……

陳冲：全是空話！我根本不知道自己在講什麼！

作者：你一直就沒斷過寫作？

陳冲：現在我碰到有趣的人和事，我會把它記下來，將來寫劇本，許多人物形象是可以用的。

作者：聽說你買了一些故事的電影版權？

陳冲：對。

作者：你是想自己搞編、導、製作？

陳冲：這還不是短時期內能實現的計畫。

作者：你買的故事裏，都有一個適合你演的女主人公，是吧？

陳冲：我喜歡的女主人公。

作者：報上說你和奧立弗斯東在買《天與地》的小說版權時「扭鬥起來」，究竟怎麼回事？

陳冲：那本小說一出來我就讀了，很震撼。女主人公的經歷概括了整個越戰，並且她的敘述角度——從一個越南共產黨的信仰者到美國軍官的妻子，完全不同於過去所有的越戰影片。我決定買下這本書的電影拍攝權。也跟作者通了電話。後來奧立弗斯東從書評裏讀到這本書的大致內容，馬上就和作者取得了聯繫。作者當時正在這本書的宣傳旅途上，我已印好了版權合同，準備她一回西部，就跟她簽。斯東搶先了一步。當然他的實力雄厚，任何人都不是他的對手。奧立弗後來給我打了電話，抱歉他搶先了我的機會。還跟我說，假如我願意，他會請我在劇中扮演角色。女主角是從十五歲到四十歲，我當然不能演十五歲的小女孩，結果我就接了「母親」這個角色。

（因為陳冲接下去要接受一家雜誌的探訪，作者只好告辭。陳冲送別到門口時答應，下回她將詳細談她與奧立弗斯東「傷痕累累」的合作。）

# 22

# 傷疤與榮譽

一九九二年深秋，陳冲隨《天與地》劇組來到越南一座臨山傍水的小村。這裏是萊莉赫斯利普——《天與地》的女著書者，故事中的女主人公的故鄉。

陳冲和其他演員們將在這裏經驗劇中人物的生活。導演奧立弗斯東要求他們向當地村民學習挿秧、挑擔等農活，也要學會像他們一樣嚼檳榔、赤腳走路和席地睡覺。

陳冲對「體驗生活」的概念並不陌生，她贊同導演如此嚴謹的前期拍攝準備。但她被當地村民極度的貧困驚呆了。

車子在泥濘的道路上開了一整天，到達時已近黃昏。雨才停，空氣如又熱又粘的薄膜一樣往人皮膚上貼。村民們陸續從水田收工，個個黑瘦，衣著破舊，他們瞪着這一車由政府護衛送來的演員們，既驚奇又漠然。

陳冲打量着他們，頓時想到萊莉・赫斯利普的話：「我的奮鬥，也將是為了我故鄉的所有女人們能够有內褲穿……」她告訴陳冲：因為窮困，這裏的婦女把穿內褲看成一種豪華，即便在她們的經期，也只得聽其自然。

家家戶戶冒起稀淡的炊烟時，全村的孩子仍圍在電影演員們的宿營地，因為這裏正分發着比他們各自家中豐盛得多的晚餐。

陳冲看着這些戰火餘生者的後代：他們或許不必再經歷他們父輩所經歷的民族相殘和自相殘殺，不必承受每平方公里幾百磅炸藥的轟炸，但他們仍立於最基本的生存線上。他們是戰爭的殘者之後，是戰爭的寡母之後，是戰爭自身的後代。沒有經歷戰亂的孩子們的神情和身體上都烙印着死亡、離難、飢餓。

陳冲吃不下去了。她試探着叫過一個小男孩，在他糊滿泥漿的雙手中放了一塊牛肉。小男孩還沒來得及把肉遞到嘴裏，已被一羣孩子扭住。他們像一羣小狼似的發出嘶咬聲。陳冲和幾個朋友怎樣拉扯，也扯不開他們，他們只得將自己的食物省下來，分給每個孩子，才算平息了一場惡鬥。

第二天黃昏，當所有演員結束了一天的田間勞動回到宿營地時，見更大一羣孩子已集合在房子周圍，黑沉沉的一片，眼睛和嘴都希翼地張着。

從此由當地政府派遣的安全保衛人員便負責驅趕孩子們。

問題更大的是睡覺。村裏的房子都沒有門，女演員們的屋外，有六個安全人員守護。對一天晚上，女演員們準備就寢了，見六個男性安全人員仍在門口端端站着，感到頗尷尬。

他們婉轉地發了逐客令，他們卻面無表情地仍站在原地。

「你們不走開，我們怎麼睡覺?!」一個女演員終於直接了當地說。

回答是：正因爲她們要睡覺，他們才必須守在跟前。

女演員們面面相覷。

安全人員們強調：他們這樣做完全是爲保護她們。

一個女演員說：「可你們總得睡覺啊……」

他們指指腳下，說：「我們就睡在這裏。」

女演員們以爲自己聽錯了。不久，果見六個男子解下身上的膠皮雨衣，舖在被雨水泡稀，又被人足、牲口蹄踏爛的泥地上，然後躺上去，懷裏抱着武器。

患嚴重失眠症的陳冲即使用了安眠藥物也無法在這種環境中安睡：潮熱的草席，潮熱的空氣中充滿尖叫的蚊蚋，加上咫尺之隔的門外，又泥又水的地上橫七豎八躺着一幫帶武器的男人。

每天早晨五點，演員們與村民一塊起床，摸黑踏進水田，開始一天十多小時的耕作。

看看這時的陳冲，穿一件當地農婦的寬腿褲，一件土織土染的絳紅小褂，汗水和泥漿把她的頭髮粘在臉上。她能夠靈巧地閃動腰身，將一筐筐肥料擔進田裏；也能夠像當地村婦一樣，吐出血紅的檳榔渣。半個月下來，即使知情人，也很難將她同普通農婦區分開來。

日子是艱苦之極的；是每一分每一秒都極難往下捱的。

陳冲的腳掌心出現了一小塊潰瘍：由於水田的泥水太污穢，大量霉菌感染到陳冲的腳上。潰爛迅速惡化，她連正常行走都很困難了。當地醫療條件極差，陳冲看自己的腳變得不忍目睹。

她起初並不在意，照樣每天十多個小時泡在水田裏。

直到全體人員撤回城裏，陳冲的傷才得到適當治療。此時她已完全不能走路，醫生警告她，雖然他正以最有效的抗菌素控制創面，但她仍是處於患敗血症的邊緣。

醫生告訴她，他會盡量不使那樣的極端情形發生。

陳冲緊張了，問道：「假如我得敗血症，會給我截肢嗎？」

回到美國，在更先進的醫療條件下，陳冲的腳傷被很快控制了。但很長一段時間，她那只綁了層層綳帶的腳都在妨礙她行走和動作。

九三年二月，陳冲結束了《金門橋》的拍攝，趕赴《天與地》的攝製外景地。由於拍片

時間的衝突，她已不得不犧牲一部她喜愛的《喜福會》中的角色扮演。

陳冲扮演的是女主人公的母親，從三十歲直演到七十多歲。不僅年歲的巨大跨度給剛滿三十歲的陳冲造成表演難度，人物飽受戰爭創傷的心靈，如何通過不多的臺詞、形體動作表現出來，對陳冲來說，它的難度超過了她曾扮演的任何一個角色。

這是一個習慣了災難，同時忠實於自己佛教信仰的母親。是個充滿母性溫柔又帶着農婦粗糙的女人。她將兩個兒子送去參加抗美游擊隊時，她那麼複雜地望着他們三步一回頭的遠去；她那壓抑的飲泣。

陳冲自己沒有做母親的體驗，但她堅信每個女人都潛藏一座富礦般的母性，只要勘探到它，奮力開掘它，它便是無盡的。任何一個女性在愛任何一個人，任何一個兒童，甚至任何一個小動物時的情感；那種帶一點專橫卻淋漓着溫柔的感覺，便基於母性。

由此，陳冲更進一步認識到，母性之愛的最基本元素是對於犧牲的甘願。這種犧牲從她忍受分娩的巨大痛苦時便開始了。因而，母親的形象，不管是幸福還是痛苦，她本身便有一種悲劇力量。

陳冲在對她所扮演的母親角色深思許久之後，覺得她要捕捉的內心感覺漸漸有了。她想起十多年前，外婆爲她送行時的眼神——她將遠渡重洋，歸期難卜；外婆雖然微笑，雖然滿

嘴的吉利話，而眼神卻透露了她的真實心情，那是茫然的，對骨肉重逢不敢期望太甚的。她還想到媽媽，雖然媽媽與她時別時聚，而每回分別，媽媽的眼神仍是盈滿擔憂；每回到最後的一瞥，女兒便在媽媽眼裏變得稚幼了。

陳冲已經完全像個農家母親一樣大口地扒米飯，同時迅速將自己碗裏的飯撥給孩子；大口大腔地叱斥孩子，而當孩子們離別她時，她在一瞬那間表現的心碎和隱忍，將一個母親的柔的一面全然剖露。

看了一些片斷的樣片後，奧立弗斯東對陳冲的表演非常滿意。本來他以為陳冲一直靠本色和天姿去演戲的，這時他才明白這個中國女演員竟如此用功。她的表演完全不帶有過去她任何一個角色的表演痕跡；可以說她毀去了曾經若干美麗神秘的形象，塑造了一個全新的人物。對於藝術，陳冲是那樣的慷慨。

其中有一場戲是母親隨女兒（女主人公）來到城裏一個富有人家做女僕。當母親發現女兒陷入對男主人的幻想，一念之差與他發生了關係而懷孕後，她凶狠無比地斥責女兒，並有懲罰女兒、連同她的夢想與她一同毀掉的欲念。她那爆炸般的惱怒很快又被憐愛代替，而憐愛漸又變成悲哀的木訥。直到這戶人家的女主人發現實情，將這對女僕母女要立即逐出門時，母親馬上以她富於人世經驗的心衡量了局勢，跪倒在女主人面前，並一把拉着女兒也跪

下，以威脅加利誘的語言，說服女主人接受她的女兒做這豪宅中的第二位太太。她口舌變得異常靈利和鋒利，眼神變得那樣機敏和狡猾，對女主人說：「她會做一個最好的二房太太……不管怎樣，你使喚她；你是頭一位，她永遠第二位……」

由於在這一刹那間，她和女兒的命運都將被決定，她同時被恐懼和希望所折磨，整個面部表情和形體動作是極度熱烈而絕望的。

「不，你們必須馬上離開！」女主人說。

母親先是木訥，然後又迅速將所有希望投向男主人，以自己的希望，女兒的希望去勒緊他的喉管。而當她聽到男主人的否定之詞時，她一下子泄下來，徹底落入絕望。

陳冲把這種絕望表達得十分動人，她看着正前方，卻不是看着害了女兒和自己的人，而是看得這些，似乎刹那間看見了自己的宿命。

僅僅十分鐘的戲，陳冲的表演經過幾番起伏跌宕，幾番心理節奏的劇變。

拍完這段戲後，她沉默很長時間，似乎那個附了體的悲慘的母親仍魂縈夢繞，她一時不得與「她」分開。

在拍攝到中期時，許彼得因爲有一個多星期的休假，陳冲便邀請他到攝製組來。他們彼此分離已有一個多月，即使每天有書信往來，電傳電話往來，他們仍是非常思念對方。

彼得將要到達的前一天，攝製組的人都發現了陳冲那難以自禁的喜悅。有人問她：「看樣子你像是有什麼喜事？」

她笑着問：「你怎麼知道？」

「你眼睛不一樣了。」

陳冲說：「對啦，我老公要來啦！」

陳冲哈哈笑起來。她知道奧立弗是那種最善於「壓榨」演員的導演，不榨乾你，不榨出他最滿意的質量，他就會一直榨下去。全劇組的演員都知道他的厲害，每個人都在臺下做盡量充份的臺詞或表演準備。

導演奧立弗親自來陳冲的住處看望彼得，對彼得說：「你妻子是個很敏感，很用功的演員。不過，她用功不用功，我一眼就看得出來！」

由於彼得的到來，陳冲的「下課」作業便作得少了。她考慮彼得遠道而來，盡量陪他到附近的風景點去看看。而拍攝時，她便覺得自己「出戲」了，導演也發現她的臺下準備不够充份。

陳冲把這情況告訴了彼得。彼得着急地說：「那你別陪我了；從明天開始；我不再理睬你，你好好準備你的戲！」

第二天，陳冲跟彼得隨便談起一個笑話，發現彼得不太湊趣。

陳冲問：「你怎麼了？」

彼得着急地說：「快別跟我胡扯了，好好準備你的戲去呀！」

陳冲告訴他沒那麼嚴重，不至於玩笑也不能開。

彼得卻是個非常認眞的人，並且，他的認眞標準是心臟醫生的標準，更爲嚴苛：只求精確，不差分毫。

「那這樣吧，」彼得說，「你把你要演的戲拿來，我幫着你準備。」

陳冲覺得好笑：「你怎麼幫？」

彼得說：「你念你的臺詞，我念別的人物的臺詞。」

倒是個好辦法。平常想找人幫忙排練還難找，因爲每人現場攝製的時間都參差不齊。陳冲意識到彼得或許生平頭一次做這件工作，卻做得這麼仔細認眞，半點遊戲態度也沒有。

彼得幫着陳冲把一段對白排練了十幾遍。

「可以了，這段練得差不多了。」陳冲體諒地說。

「再來一遍吧？」彼得儼然像個運動教練：「再來一遍，你會更有把握些。」

彼得幫着陳冲把一段對白排練了十幾遍。陳冲意識到彼得或許生平頭一次做這件工作，卻做得這麼仔細認眞，半點遊戲態度也沒有。

拍攝進行得頗順利。再有幾天，這個外景地就該收營帳了。

一天，陳冲匆匆走過水閘上的小道，趕往攝製現場。她已着了裝，赤腳趕路。由於她生性粗心，動作一貫莽撞，沒有注意到閘上的金屬閥門。（那閥門沒被撬攔，誰也不會想到這不起眼的物件竟有高達幾百度的高溫。）陳冲裸露的小腳猛撞在閥門上。

感到一陣錐心疼痛時已晚了，那烙鐵般的閥門已揭去陳冲腿上的一塊皮肉，烙傷之深，她腿上頓時出現一塊凹槽。

疼痛使她「噢」的一聲叫起來。當攝製組人員和其他演員趕來時，見她疼得一鼻子汗，一手緊捂在傷口上。不知誰叫起來：「陳冲受傷了！」

她馬上站起，告訴大家千萬別大驚小怪，她能夠堅持把當天的戲完成。

經過粗略的醫治和包紮，陳冲果然又照常回到田野，立刻進入了她的角色。

陳冲結束拍攝，不少朋友得知她受傷，腿上留下一塊永固性傷疤，都來看她。她撩起褲腿，露出傷，仍是一臉的無所謂。之後捧出《天與地》的劇照向大家展覽。

她指着一個枯朽龍鍾的老奶奶問大家：「誰認識這個人？」

沒人認識。

「再仔細看！」她不饒大家。

突見其中一張相片中的老嫗與彼得緊緊擁抱着，人們終於悟過來：「啊?!是你嗎?!」

陳冲得意地稱是。

「沒想到吧？」她說：「這是我扮演的母親在最後一場戲裏。是萊莉（女主人公）去美國十幾年後，返回越南探親時母親的形象。」

大家詫異這樣面目全非的妝要費多少時、多少工，陳冲告訴說，她每天得五更起，坐在化妝鏡前五個小時。

「雖然這段戲不長，但是很重要的戲。母親的人生哲學，人生觀念將被引出。」陳冲對人們說。

一九九三年十二月二十五日，《天與地》隆重開映。這是一年一度的聖誕，而在許多城市的重要影劇院門口，站着排隊購票的觀眾。

有些人聽說《天與地》的票十分搶手，要吃不少苦頭才能買到，便從家裏打電話到劇院以信用卡訂購，而劇院的電話錄音中不斷傳來令人沮喪的消息：某日某時的票，已全部訂完。

各城市的重要報紙以醒目版面刊出評論家們對於《天與地》的評論。

電視節目主辦人採訪了陳冲，就有關她如何能出色地扮演一個與自己年齡、經歷天差地別的角色進行了問答。

陳冲為自己能得到這樣機會感到幸運。這機會可容她對表演藝術的見識做一番表白。

陳冲出現在電視屏幕上是一身平常便服：一件豆綠色毛衣，一條黑色牛仔裙。臉上沒有粉脂痕迹。她輕鬆自然地談到《天與地》的母親角色，是至今她得到的最公正的一個表演機會，因為它的成敗將純粹取決於她的表演造詣，而不取決於其它任何因素，比如形象，以及人們所熟悉的她的氣質。甚至她從《末代皇帝》以及其他若干影片中贏得的信用都是不作數的，因為她不再能得助於人們長期以來對她形象的喜愛和親切感。她等於是從零開始，塑造了這個母親這人物。

緊隨《天與地》之後，九四年一月，陳冲主演的影片《金門橋》也上映了。各種媒體接二連三登出有陳冲大幅相片的評介和報導。報端也為她主演的下一部影片《死亡地帶》做了宣傳廣告。

報紙 *San Francisco Chronicle*（《舊金山時報》）電影版於九四年一月二十三日對陳冲進行了專題採訪，記者在長達兩個版面的文章中寫道——

*"Six years ago it appeared Joan Chen might be as big a movie star in America as in her native China…… But after the buzz created by her steamy performance as a bisexual, opium-addicted empress in "The Last Emperor", her*

career quieted down.……

Suddenly he sis back in a big way, with three new movies in as many months. First came "Heaven and Earth", starring a haggard-looking Chen as a middle-aged rice farmer whose livelihood and family are casualties of the Vietnam War. But don't worry-she really hasn't aged that much since "The Last Emperor." In "Golden Gate," which opens Friday at Bridge Theatre, Chen looks seductively beautiful again, as a young lawyer who has an ill-fated romance with Matt Dillon. And come February, she is Steven Seagal's spiritual girlfriend the action thriller "On Deadly Ground."

在長達半小時的電視專訪和報紙專訪前，Joan Chen 的名字被各種讚譽之詞修飾着，縈繞着出現在每一篇有關《天與地》的評論文章中——

"Joan Chen gives a deep felt performance." —San Francisco Chronicle, 12/24

"Joan Chen is superb." —The Hollywood Reporter, 12/30

"Knockout performonce by Joan Chen"—KDNL-TV.

"Given sinew and vividness by Joan Chen, Le Ly's mother is a tower of strength."—Baltimore Sun, 12/25

"Best of all, it has a stunning Oscar-worthy turn by Joan Chen……"
—Sacramento Bee, 12/24

"Joan Chen" is the best thing about this movie." —San Jose Mercury News,

12/24

……

一些報紙暗示了陳冲獲奧斯卡最佳女配角獎的可能性——

"She is in Line for a Best Supporting Actress Academy Award after her performance in Heaven and Earth, —after all, Vanity Fair, Variety and Entertainment magazines have already told her so. So there is no point playing coy.

……

February should see her on the list of nominations; by Marth 21 Joan Chen could be putting the final touches on an acceptance speech—making her the

*first Chinese national to nab an Oscar."—South China Morning Post International*

許多新聞媒體透露了奧斯卡評委會對陳冲在《天與地》中演出成就的讚賞，似乎陳冲再次瀕臨奧斯卡獲獎者的邊緣——上次她在《末代皇帝》中扮演的婉容，僅以兩票之缺與獎杯失之交臂。

電影的熱衷者們在猜測：連受好評的陳冲一定開始了奧斯卡得獎感言的寫作。人們拭目以待。尤其所有的華人觀眾，他們中有愛她的，怨過她的，體諒過她的，為她辯護過的。

陳冲從《大班》開始的演出，使華人進入好萊塢主流成為了可能。Joan Chen 是一種鼓舞，一種激勵，Joan Chen 是一個基本實現了的夢想。

陳冲對一位來自中國的探訪者說過……

我相信人的願望。有志者事竟成，這句話一點都不錯。一個人只要敢於做夢，這個夢就一定會成真。這話說容易做起來難。有的遇到失敗便放棄了，說我已努力了。其實你如真的想要的話，就不會放棄，一定會做到的。

我的最大願望不是得奧斯卡獎或捧哪個國際電影節大獎，而是盡自己力量，做到自己最好的。我總問自己，有沒有挖盡自己的潛力，不管當演員、做妻子或將來做母親。如果我把自己一切都給予了，那我就心滿意足了。

——陳沖・答《上海文化藝術報》記者問

一九九三年四月

# 23 你到底怕什麼？

看了報上的電視廣告，作者偶然得知陳冲將出現在當晚的節目中，"Entertainment"。

此節目將採輯《天與地》的電影片斷，將對陳冲在其中的扮演做專題評介。

這是個極好、天大的好機會——對正寫陳冲傳記性故事的作者來說。

節目正要開始，電話鈴響。一接，那頭竟是陳冲，聲音有些孩子氣的慌張。

「你幫我把這個節目錄一下好不好？」陳冲急促地請求道。

「怎麼了，你家電視壞了？」作者蹊蹺。

「不是！錄相機壞了！……」

「好的。……開始了，你在看你自己嗎？……記者進了你家門……你出來啦！」

那邊一聲求饒般叫：「別跟我說！」

「為什麼?!」

「因為我就是因為不敢看才讓你錄相的!」

「為什麼?!」作者語調上竄下跳。

「因為……我不知道。我就是怕看，每次這種節目我都害怕看!……」

「彼得不在家?」

「他在家我也怕。就不知道怕什麼……」

作者又好氣又好笑地：「你說你!……你到底怕什麼呀?」

陳冲：「說不清。要是我覺得自己表現不好，傻乎乎的，我會好一陣沒勁!……」

作者答應幫她錄相。

陳冲解釋道：「錄下來我可以明年再看。」

「明年再看還有什麼看頭?!」作者問。

陳冲：「每次都這樣：隔一年看就不害怕了。每次我都這樣……」

「那……你現在在幹嘛?」

「有幾個親戚在看我的這段專訪，他們把聲音開得特別大，我也不願聽，就躲到浴室裏了。」

作者想，好在她家最大的浴室猶如一間客廳。

「那你在浴室裏幹嘛？」

陳冲說：「縫一個小帽子——給安琪女兒的。」

「你還會縫帽子？」

「縫好了給你看！」她馬上來了炫示欲。

「買一個不就得了？費那麼大功夫……」

陳冲駁道：「買不到這種海狸子皮的。芝加哥很冷，這帽子肯定特管用！」

作者有些感動：她是個常惦記別人的人。對於安琪，她的一份友誼那麼淳厚。據說兩人正合作搞一部反映文革時知青農場的故事，此故事取材於安琪的長篇自傳《紅杜鵑》。

陳冲又說：「這些名貴的皮子是我拍《死亡地帶》時得的。是做服裝的邊角料。當時我就想：唉，給安琪女兒做個小帽子倒不錯！……」

作者這時告訴她：好了，電視快完了…（電視中的陳冲已在與記者道別）她可不必繼續禁閉在浴室裏了。

最後作者還是忍不住問：「喂，你到底害怕什麼？」

……

我仍然相信可愛的女人應該是賢慧、恬靜的。今晚我將不在電話上大笑，或想入非非，為突然間一個奇怪的念頭而激動；今晚我要靜靜地在爐火旁織毛線。

⋯⋯

——陳冲・散文〈把回想留給未來〉

# 後　記

《陳冲前傳》剛竣工，我收到陳冲一封信。她談到奧斯卡最佳女配角獎的落選。很為她遺憾了一陣。也明白泛泛的慰問都是多餘的話；她自己對此的思考比任何一個局外者都深得多。不如就將她整封信錄下，讓她直接對讀者表白。

徵得陳冲本人同意後，便附上這封信。它可供讀者對陳冲最新最近的生活、心境做一點最真實的觀察——

歌苓：你好！

今天一個上午我接到了無數個電話。我的經理人、宣傳管理人、律師、華納電影公司的公關經理和電影界的友人們都說了多多少少相似的話，表示不平和安慰。因為我沒

有得到「奧斯卡」提名。我曾經給你看過一些報紙與雜誌的評論，為我將會被提名造

了些輿論，作了些預言。你知道我自己也有同樣的期望。今天的消息讓我十分失望。

中午，Peter（彼得）帶着一臉的沉重回來了。他平時很少中午得空回家（從彼得的

醫院到家只需五分鐘車程——作者）難得的幾次偷跑回來時總是一進門一邊大喊：

「豬！豬！我回來了！（彼得與陳冲好狂吃濫吃，彼得戲稱陳冲「豬老婆」或「阿

豬」或乾脆「豬」——作者）今天他沒有出聲，只是過來摟住我。半晌，他才輕輕地

說：「告訴我你的心情，說出來會好受些。」我這才發現我思路很亂，根本說不出自

己在想什麼或感受什麼。我恨自己在失敗的時候，從來哭不出來。要是這時能夠在他

懷裏流淚該是多麼痛快。我眨巴着乾乾的眼睛，決定下麵條給他吃。

邊下麵我邊理思緒。麵條熟了，我總結出以下的可能性：

一、我演得不夠好。

二、劇本中給我的角色的戲不夠足。

三、電影中「東方人英雄、西方人狗熊」的暗喻得罪了報界、觀眾和奧斯卡評委。

不管是什麼原因，出路只有一條——繼續力所能及地工作。不撞南牆不回頭。

吃完飯，我讓 Peter 回去上班，他開玩笑逗我：「讓他們去心肌梗塞；我老婆的心比

他們重要。」正說着，醫院真的來電話說有病人在等。他便急匆匆走了。

他離去之後，我在信箱裏接到稅務局的信，要查我九〇年至九一年的稅務。我必須找出那兩年中的每一則發票、每一筆賬來證明我的稅務是合理的。這是天下最煩人的事，真是禍不單行。

一整個下午便是理賬，做加法。十分令人壓抑。彼得看完病人再打電話給我的時候，我告訴他我的又一不幸。他說：「你不用理賬了，去游游泳，或者看看你喜歡的書。他們無非是想跟你多要錢，給他們就是了。我不想你變成一個錢比幸福多的人。」

這話觸動了我，他的純樸和光明使他永遠一針見血。真的，一個錢比幸福多的人是多麼的貧窮。

下午五點以後，我跟在洛杉磯的哥哥通了電話。又給上海家裏打了個長途。今天是大年初一。實在不像是個大年初一。

放下電話之後，我想起過去那麼多年來，每次遇到困難或不順利的事，家裏的家人總是給予我無限的溫情與支持。

爸爸、媽媽、哥哥和彼得給我的這份無條件的愛讓我在最難受的時刻覺得幸運、富有。

陳冲・九四年二月九日

# 三民叢刊書目

① 邁向已開發國家　　　　　　　　　　孫　震著

② 經濟發展啟示錄　　　　　　　　　　于宗先著

③ 中國文學講話　　　　　　　　　　　王更生著

④ 紅樓夢新解　　　　　　　　　　　　潘重規著

⑤ 紅樓夢新辨　　　　　　　　　　　　潘重規著

⑥ 自由與權威　　　　　　　　　　　　周陽山著

⑦ 勇往直前
　　　·傳播經營札記　　　　　　　　石永貴著

⑧ 細微的一炷香　　　　　　　　　　　劉紹銘著

⑨ 文與情　　　　　　　　　　　　　　琦　君著

⑩ 在我們的時代　　　　　　　　　　　周志文著

⑪ 中央社的故事（上）
　　　·民國二十一年至六十一年　　　周培敬著

⑫ 中央社的故事（下）
　　　·民國二十一年至六十一年　　　周培敬著

⑬ 梭羅與中國　　　　　　　　　　　　陳長房著

⑭ 時代邊緣之聲　　　　　　　　　　　龔鵬程著

⑮ 紅學六十年　　　　　　　　　　　　潘重規著

⑯ 解咒與立法　　　　　　　　　　　　勞思光著

⑰ 對不起，借過一下　　　　　　　　　水　晶著

⑱ 解體分裂的年代　　　　　　　　　　楊　渡著

⑲ 德國在那裏？（政治、經濟）
　　　·聯邦德國四十年　　　郭恆鈺　許琳菲等著

⑳ 德國在那裏？（文化、統一）
　　　·聯邦德國四十年　　　郭恆鈺　許琳菲等著

㉑ 浮生九四
　・雪林回憶錄（一）　　　　　　蘇雪林著

㉒ 海天集　　　　　　　　　　　莊信正著

㉓ 日本式心靈
　・文化與社會散論　　　　　　李永熾著

㉔ 臺灣文學風貌　　　　　　　　李瑞騰著

㉕ 干儛集　　　　　　　　　　　黃翰荻著

㉖ 作家與作品　　　　　　　　　謝冰瑩著

㉗ 冰瑩書信　　　　　　　　　　謝冰瑩著

㉘ 冰瑩遊記　　　　　　　　　　謝冰瑩著

㉙ 冰瑩憶往　　　　　　　　　　謝冰瑩著

㉚ 冰瑩懷舊　　　　　　　　　　鄭樹森著

㉛ 與世界文壇對話　　　　　　　南方朔著

㉜ 捉狂下的興嘆　　　　　　　　余英時著

㉝ 猶記風吹水上鱗
　・錢穆與現代中國學術

㉞ 形象與言語
　・西方現代藝術評論文集　　　李明明著

㉟ 紅學論集　　　　　　　　　　潘重規著

㊱ 憂鬱與狂熱　　　　　　　　　孫瑋芒著

㊲ 黃昏過客　　　　　　　　　　沙　究著

㊳ 帶詩蹺課去　　　　　　　　　徐望雲著

㊴ 走出銅像國　　　　　　　　　龔鵬程著

㊵ 伴我半世紀的那把琴　　　　　鄧昌國著

㊶ 深層思考與思考深層
　・轉型期國際政治的觀察　　　劉必榮著

㊷ 瞬　間　　　　　　　　　　　周志文著

㊸ 兩岸迷宮遊戲　　　　　　　　楊　渡著

㊹ 德國問題與歐洲秩序　　　　　彭滂沱著

㊺ 文學關懷　　　　　　　　　　李瑞騰著

㊻ 未能忘情　　　　　　　　　　劉紹銘著

47 發展路上艱難多　　　　　　　　　孫　震著

48 胡適叢論　　　　　　　　　　　　周質平著

49 水與水神
　　・中國的民俗與人文　　　　　　王孝廉著

50 由英雄的人到人的泯滅
　　・法國當代文學論集　　　　　　金恆杰著

51 重商主義的窘境　　　　　　　　　賴建誠著

52 中國文化與現代變遷　　　　　　　余英時著

53 橡溪雜拾　　　　　　　　　　　　思　果著

54 統一後的德國　　　　　　　　　郭恆鈺主編

55 愛廬談文學　　　　　　　　　　　黃永武著

56 南十字星座　　　　　　　　　　　呂大明著

57 重疊的足跡　　　　　　　　　　　韓　秀著

58 書鄉長短調　　　　　　　　　　　黃碧端著

59 愛情・仇恨・政治
　　・漢姆雷特專論及其他　　　　　朱立民著

60 蝴蝶球傳奇
　　・真實與虛構　　　　　　　　　顏匯增著

61 文化啓示錄　　　　　　　　　　　南方朔著

62 日本這個國家　　　　　　　　　　章　陸著

63 在沉寂與鼎沸之間　　　　　　　　黃碧端著

64 民主與兩岸動向　　　　　　　　　余英時著

65 靈魂的按摩　　　　　　　　　　　劉紹銘著

66 迎向眾聲
　　・八〇年代臺灣文化情境觀察　　向　陽著

67 蛻變中的臺灣經濟　　　　　　　　于宗先著

68 從現代到當代　　　　　　　　　　鄭樹森著

69 嚴肅的遊戲
　　・當代文藝訪談錄　　　　　　　楊錦郁著

70 甜鹹酸梅　　　　　　　　　　　　向　明著

71 楓　香　　　　　　　　　　　　　黃國彬著

72 日本深層　　　　　　　　　　　　齊　濤著

## 73 美麗的負荷

封德屏 著

本書是作者從事寫作的文字總集。有少女時代所寫，如詩如歌的雋永小品；更有以求員存員的態度詳實記錄而成的報導文字，對象涵蓋作家、影劇圈、藝術家等文藝工作者的訪談記錄。值得有心人一起駐足品賞。

## 74 現代文明的隱者

周陽山 著

生為現代人，身處文明世界，又何能自隱於現代文明？本書內容包括散文、報導文學、音樂、影評、書評等，作者中西學養兼富，體驗靈敏，以悲憫之心關懷社會，以詳瞻分析品評文藝，是學術研究外，結合專業知識與文學筆調的另一種嘗試。

## 75 煙火與噴泉

白靈 著

本書詳盡的評析了新詩的源起及演變、臺灣詩壇的今與昔，除介紹鄭愁予、葉維廉、羅青等當代名家的詩作及創作理念外，並給予初習新詩者的入門指引，值得想一探新詩領域的您細細研讀。

## 76 七十浮跡

· 生活體驗與思考

項退結 著

本書是作者一生所思所悟與生活體驗。從青年時米蘭求學，到「哲學之遺忘」的西德八年，再到主持《現代學苑》實踐對文化與思想的關懷，最後從事教學與學術研究的漫長人生歷程。雖是略帶有自傳性質，卻也反映了一個哲學人所代表的時代徵兆。

⑦ 永恆的彩虹　　　　小民　著

問世間情是何物，怎教人如此感念，環遶家園周遭的倫理親情、憶往懷舊的大陸鄉情、恒久不渝的溫馨友情……，是多麼的令人難以忘懷。本書作者以平和的語氣、平實的筆調，娓娓道出人世間的種種至情，讀來無限思情襲上心頭。

⑦ 情繫一環　　　　梁錫華　著

寫作是件動腦動筆的事，使人保持身心熱切，而創造性的熱切是有助健康和留住青春的。本書作者以其悲天憫人的襟懷，寓理於文，冀望讀者會心處，除了青春、健康外，另有所得。

⑦ 遠山一抹　　　　思果　著

本書是作者近二十年來有關文藝批評、中英文文學、語文、寫作研究的精心之作。作者學貫中西，探究深微，以精純的文字、獨到的見解，寫出篇篇字斟句酌、妙筆生花的佳作，令人百讀不厭。

⑧ 尋找希望的星空　　　　呂大明　著

在人生的旅途中，處處是絕望的陷阱，但晚星的光芒是黎明的導航員，雨後的彩虹也會在遠方出現，絕望懸接著希望，超越絕望，希望的星空就呈現在眼前，願這本小書帶給您一片希望的星空……

## 81 領養一株雲杉

黃文範 著

有人說，散文是作家的身分證，對譯人何嘗不是如此。本書是作者治譯之餘，跑出自囿於譯室門外自遣的心血結晶。涉獵範圍廣泛，文字洗練而富感情，展現作者另一種風貌，帶給讀者一份驚喜。

## 82 浮世情懷

劉安諾 著

本書是作者以其所思、所感、所見、所聞，發而為文的結集。作者才思敏捷，信手拈來，或詼諧、或雋永，皆屬上乘。在這匆遽忙碌的時代，不妨暫停一下，此書當能博君一粲。

## 83 天涯長青

趙淑俠 著

文藝創作者身處他鄉異國，該如何面對因文化差異所帶來的困擾？本書所描寫的，是作者旅居異域多年的感觸、收穫和挫折。其中亦有生活上的小點滴，時而凝重、時而幽默，清晰的呈現出東西文化的異同風貌，讓讀者享受一場世界文化的大河之旅。

## 84 文學札記

黃國彬 著

作者放眼不同的時空，深入淺出地探討文學的現象、趨勢，以至個別作家的風格，舉凡詩、散文、小說、文學評論等，都能道人所未道，言人所未言，把學問、識見、趣味共冶於一爐，堪稱文學評論集的佳作。

## ⑧⑤ 訪草（第一卷）　　　陳冠學　著

本書是作者於田園生活中所見所感之作，內有田園意，有家居圖，有專寫田園聲光、哲理的卷軸。喜愛大自然田園清新景象的讀者，將可從中獲得一份未曾預期的驚喜與滿足；另有一小部分有關人性與人生哲理的文字，則會句句印入您的心底。

## ⑧⑥ 藍色的斷想
### ・孤獨者隨想錄
### ＡＢＣ全卷　　　陳冠學　著

本書是作者暫離大自然和田園，帶著深沉的憂鬱面對人世之作。一路上你將有許多領略與感觸，時或有天光爆破的驚喜；但多數時候，你的心頭將披著一襲輕愁，甚或覆著一領悲情。這是悲觀哲學，卻是被熱情、關心與希望融化了的悲觀哲學。

## ⑧⑦ 追不回的永恆　　　彭歌　著

本書是《聯合報》副刊上「三三草」專欄的結集。作者以其犀利的筆鋒，對種種社會現象痛下針砭，冀望這些警世的短文，能如暮鼓晨鐘般，在這變亂紛乘的時代，起著振聾發聵的作用。

## ⑧⑧ 紫水晶戒指　　　小民　著

俗世間的珍寶，有謂璀燦的鑽石碧玉，有謂顯榮的列鼎封侯。其實生活就是人生最美的寶物，不假外求。非常喜愛紫色的小民女士，以她一貫親切、自然的文筆，輯選出這本小品，好比美麗的紫色禮物，要獻給愛好文學也愛好生活的您。

## �89 心路的嬉逐

劉延湘 著

本書筆調清新幽默，論理深刻而又能落實於生活踐履。走一趟作者精心安排的「心路」之旅，您將莞爾一笑，心情頓時開朗。而您也將發現，原以為只是一條山間小路，結果卻是風景優美、鳥語花香的舒坦大道。

## �90 情書外一章

韓秀 著

情與愛是人類謳歌不盡的永恆主題，它為空虛貧乏的現代生活加添了無數的色彩。本書記錄下了作者在日常生活中感受到的親情、愛情、友情及故園情，在書中點滴的情感交流裏，在這些溫馨的文字中，我們是否也能試著尋回一些早已失去的東西。

## �91 情到深處

簡宛 著

本書是作者旅美二十五年後的第二十五本結集。身為一個教育家，作者以其溫婉親切的筆調，寫出篇篇充滿溫情的佳構，不惟感動人心，亦復激勵人性的有情，生命也因此生意盎然。將愛、生活與學習確實的體驗，真正感受到人生的甘美。

## �92 父女對話

陳冠學 著

一位老父與五歲幼女徜徉在山林之間，山林蓊鬱，山泉甘冽，這裡自有一份孤獨的甘美。本書是記述作者父女在人世僻靜的一個角落，過著遺世獨立的生活的文學畫。舉世滔滔，這應是一面明鏡，堪供讀者對照。

㊓ 陳沖前傳　　　　　嚴歌苓　著

在好萊塢市場，多少人一夜成名直步青雲，又有多少人一朝雲中跌落從此絕跡銀海。身為一個中國人，陳沖是經過多少奮鬥與波折，身為一個聰慧多感的女子，她又是經過多少的心路激盪，才能處於這洶湧波濤中。本書將為您娓娓道出陳沖的故事。

㊔ 面壁笑人類　　　　祖慰　著

本書是有「怪味小說派」之稱的大陸作家祖慰，在巴黎面壁五年悟得的佳構。他的散文神遊八荒，情貫萬里，將理性的思惟和非理性的激情雜揉一起，讀其作品既能吸收大量的科普知識，又可汲取其飄逸文風的美感享受，面壁笑人類，一樂也。

國立中央圖書館出版品預行編目資料

陳冲前傳／嚴歌苓著．--初版．--臺北
市：三民，民83
面；　公分．--（三民叢刊；93）
ISBN 957-14-2133-2（平裝）

1.陳冲-傳記　2.演員-中國-傳記

987.32　　　　　　　83006496

ⓒ 陳　冲　前　傳

著作人　嚴歌苓
發行人　劉振強
著作財
產權人　三民書局股份有限公司
　　　　臺北市復興北路三八六號
發行所　三民書局股份有限公司
　　　　地　址／臺北市復興北路三八六號
　　　　郵　撥／〇〇〇九九九八一五號
印刷所　三民書局股份有限公司
門市部　復北店／臺北市復興北路三八六號
　　　　重南店／臺北市重慶南路一段六十一號
初　版　中華民國八十三年八月
編　號　S 78086

基本定價　伍元壹角壹分
行政院新聞局登記證局版臺業字第〇二〇〇號

有著作權·不准侵害

ISBN 957-14-2133-2（平裝）